The Kurds have no friends but the mountains.

Yarên kurdan ji bilî çîyan tune.

庫德族人沒有朋友，只有山。庫德族諺

國家圖書館出版品預行編目(CIP)資料

牧羊人與屠宰場 —— 庫德斯坦日記 /
張雍著. -- 初版. -- 臺北市：麥田出版：
家庭傳媒城邦分公司發行, 2020.03
面； 公分. -- (人文；12)
ISBN 978-986-344-738-2(平裝)

1.攝影集
957.9　　　　　　　　　　1090010115

人文 12
牧羊人與屠宰場——庫德斯坦日記 Shepherds and the Slaughterhouse

作　　者　張雍
責任編輯　林秀梅

版　　權　吳玲緯
行　　銷　巫維珍　蘇莞婷　黃俊傑
業　　務　李再星　陳紫晴　馮逸華
副總編輯　林秀梅
編輯總監　劉麗真
總　經　理　陳逸瑛
發　行　人　凃玉雲
出　　版　麥田出版
　　　　　104 台北市民生東路二段 141 號 5 樓
　　　　　電話：(886)2-2500-7696　傳真：(886)2-2500-1967

發　　行　英屬蓋曼群島商家庭傳媒股份有限公司城邦分公司
　　　　　104 台北市民生東路二段 141 號 11 樓
　　　　　書虫客服服務專線：(886)2-2500-7718、2500-7719
　　　　　24 小時傳真服務：(886)2-2500-1990、2500-1991
　　　　　服務時間：週一至週五 09:30-12:00、13:30-17:00
　　　　　郵撥帳號：19863813　戶名：書虫股份有限公司
　　　　　讀者服務信箱 E-mail：service@readingclub.com.tw
　　　　　麥田部落格：http://ryefield.pixnet.net/blog
　　　　　麥田出版 Facebook：https://www.facebook.com/RyeField.Cite/

香港發行所　城邦（香港）出版集團有限公司
　　　　　香港灣仔駱克道 193 號東超商業中心 1/F
　　　　　電話：852-2508 6231　傳真：852-2578 9337

馬新發行所　城邦（馬新）出版集團【Cite (M) Sdn Bhd. 】
　　　　　41-3, Jalan Radin Anum, Bandar Baru Sri Petaling,
　　　　　57000 Kuala Lumpur, Malaysia.
　　　　　電話：(603) 9056 3833　傳真：(603) 9057 6622
　　　　　E-mail：services@cite.my

設　　計　黃子欽
印　　刷　沐春行銷創意有限公司

2020 年 3 月　初版一刷
定價 520 元　ISBN 978-986-344-738-2

本書榮獲　贊助創作

Shepherds and the Slaughterhouse

by Simon Chang

牧羊人與屠宰場——庫德斯坦日記　張雍

8月份的最後一天,下午4點的Sumel拍攝動物牛隻,身某部位的⋯⋯牛隻都感到灼熱,牛隻⋯⋯皆非常著巨大的能量,⋯⋯以最真誠的態度去捕⋯⋯,令我懂得另以一種較和⋯⋯的身分以一種較好的⋯⋯行往⋯⋯總須得突元或收伏⋯⋯,以接納,收納。⋯⋯我⋯⋯子以接納,或收伏。除了⋯⋯女⋯⋯顧很少有人拒絕。除了⋯⋯我的拜訪,我在他們的⋯⋯於他們的好奇不等不⋯⋯上下,或者住在他們的⋯⋯其他們沒有⋯⋯

當⋯⋯也們支持的邀請⋯⋯然後住宿預訂/交通安排,
以又⋯⋯注射⋯⋯的申請(之前得先置扣零),還有⋯⋯
版本,拍拍攝素材的準備(式已含輔助單位合作洽談),
不會⋯⋯是另的⋯⋯程,由其是⋯⋯這些⋯⋯的耳朵學,好多少⋯⋯
當地地行行的沒訊等等。

02/08/2018

42度的高溫,生平第一次領教,所有的東西都是湯的。
⋯⋯的相枕在日日麗下升三溫。00排餐的桌子是熱的,
手的變中秋是慶的,是一種熱到骨子不運的熱氣,一種
⋯⋯在這個烤爐裡每個都顯得很須,中午至
下午這段時間人們⋯⋯者都躲起來了,手不運正⋯⋯的香火燒⋯⋯
相車較汗漫有沒車較涼來的全暑。令日剛付完八萬元,一
兩個日暖上的旅館食費用,剛才每SAM撥了500美金,暗伏不
裝360萬IRAQ DOLLAR,令日是假日,⋯⋯裡路上人不多,只有
王⋯⋯店鎖小吃店還行⋯⋯還⋯⋯,於24小時的教行,⋯⋯上不過
去⋯⋯7+5小時的⋯⋯往⋯⋯此晚上飛机的皇像⋯⋯我

.39度.清晨6点前往 DOHUK 卡車

KURDISTAN 的每一天都那樣

溫40度的沙漠

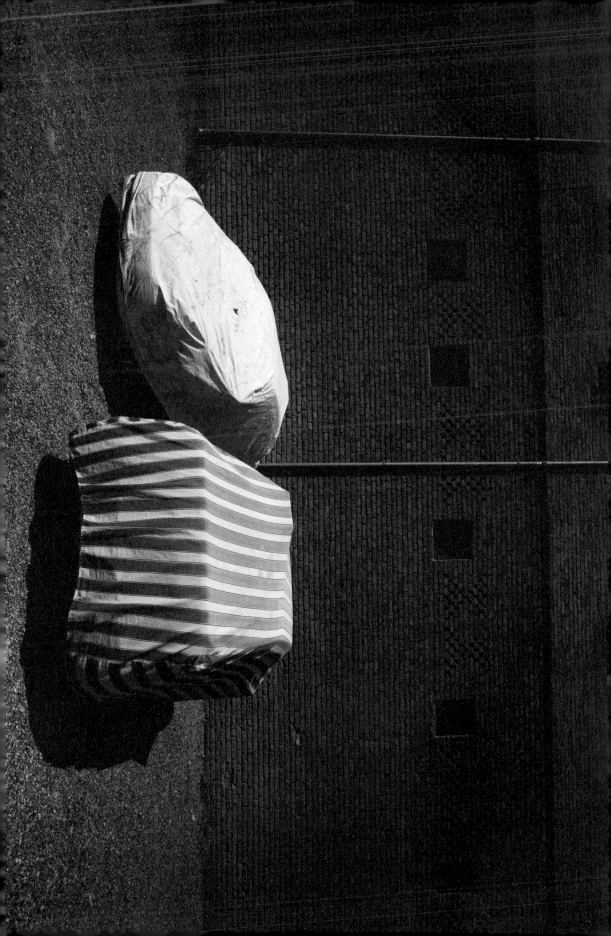

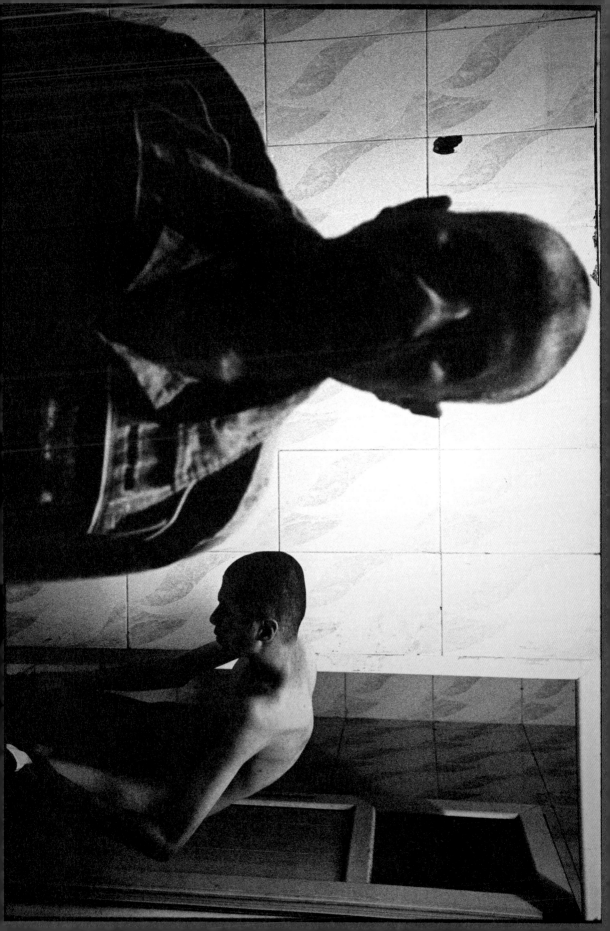

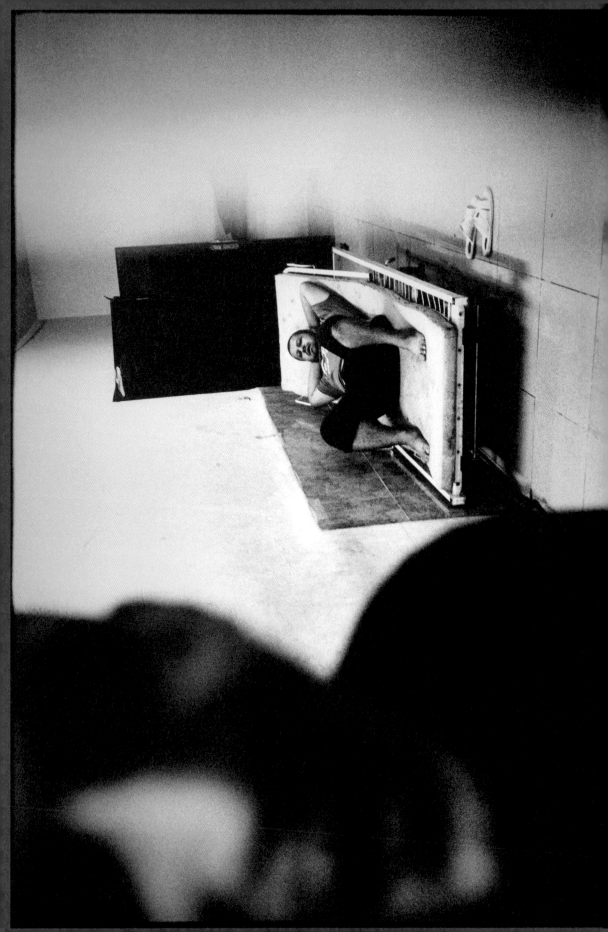

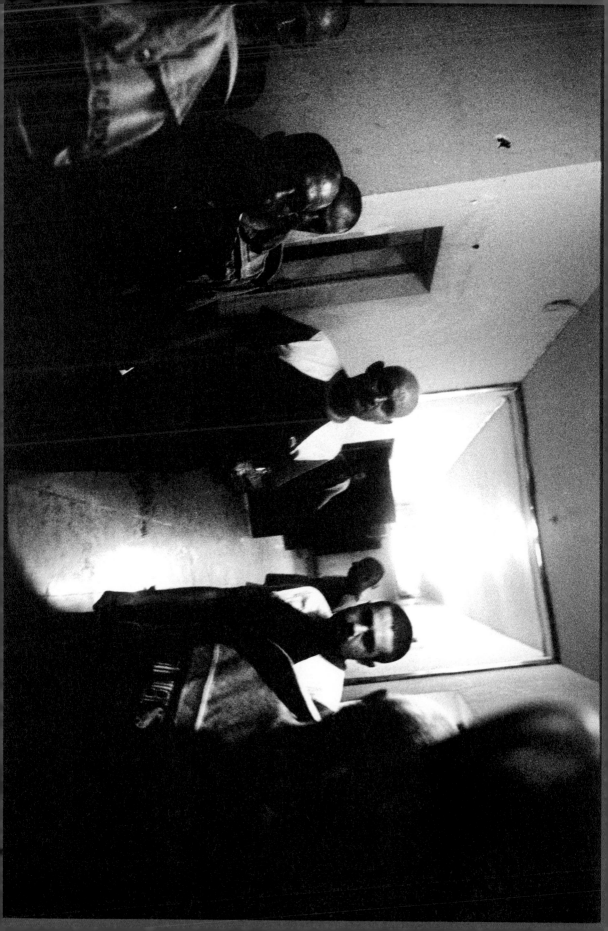

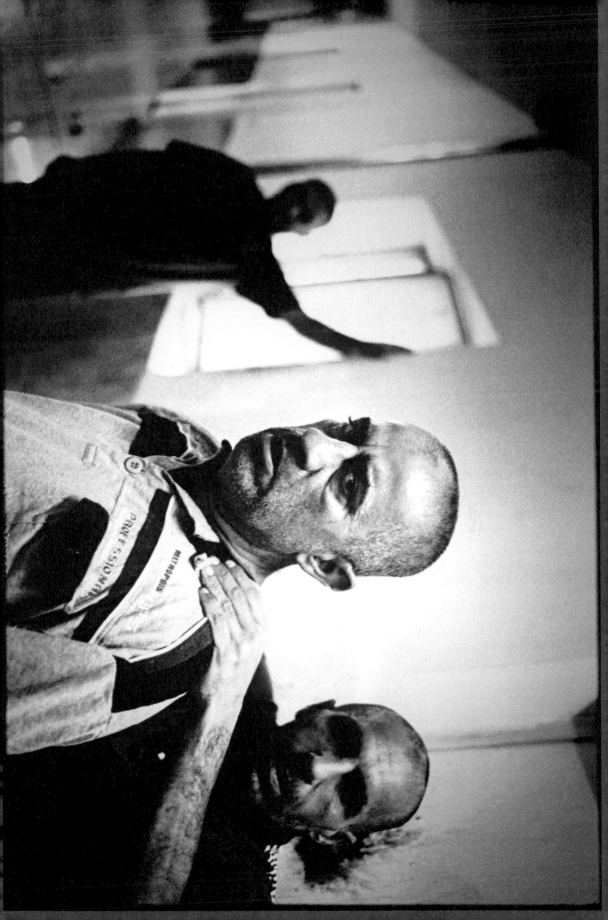

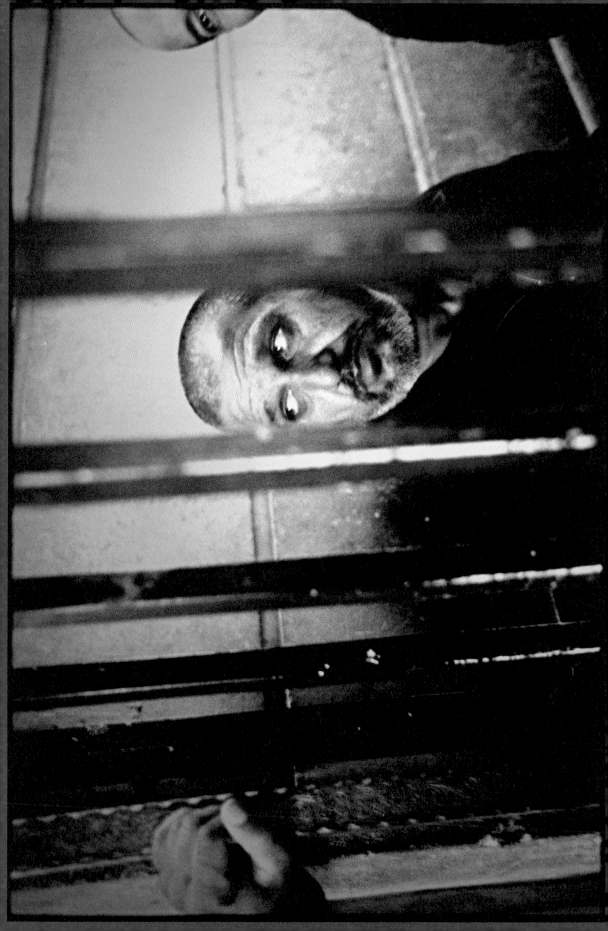

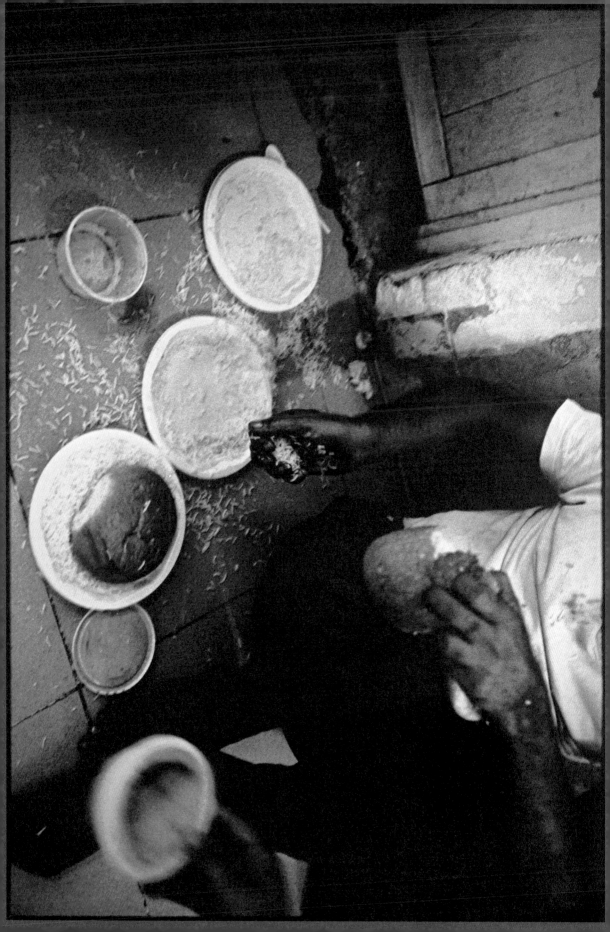

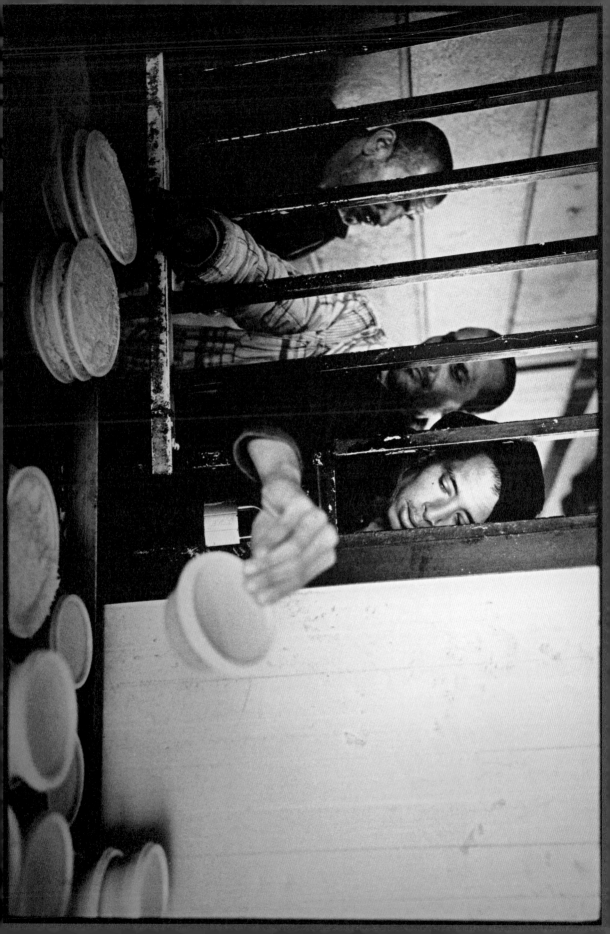

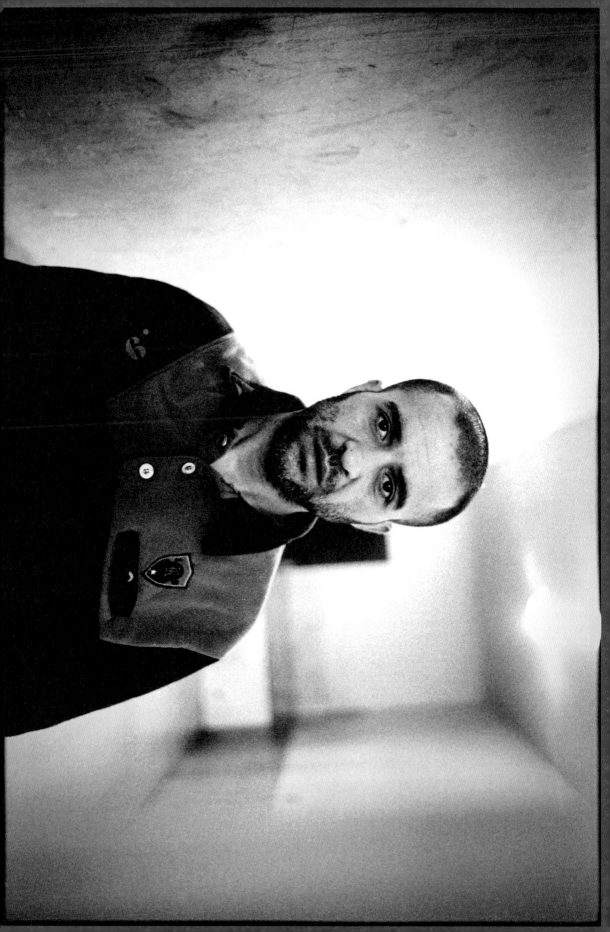

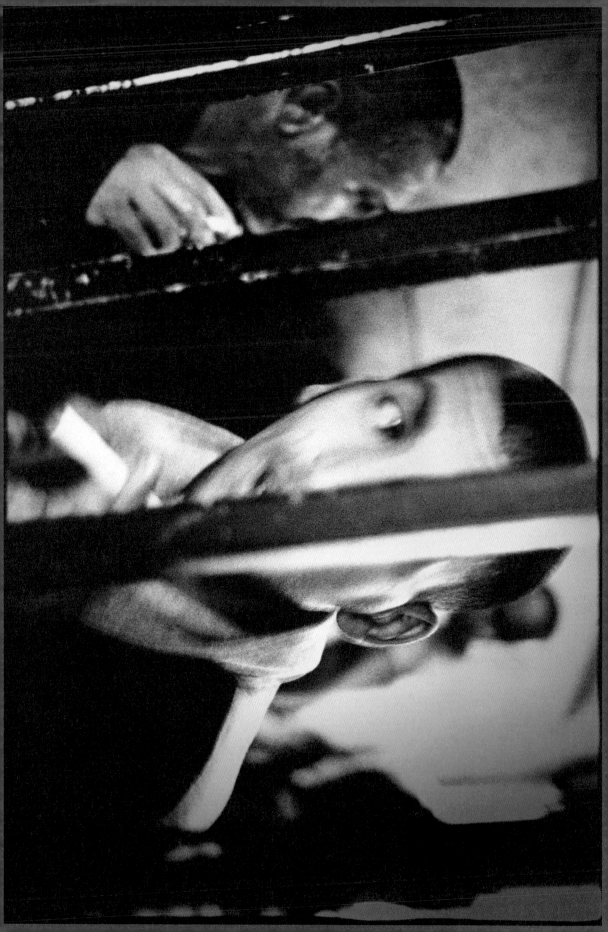

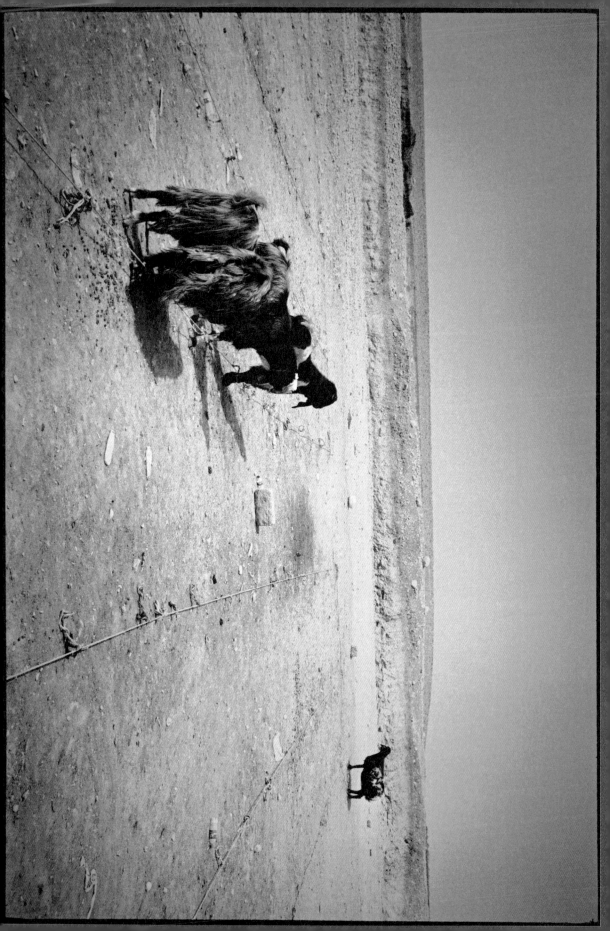

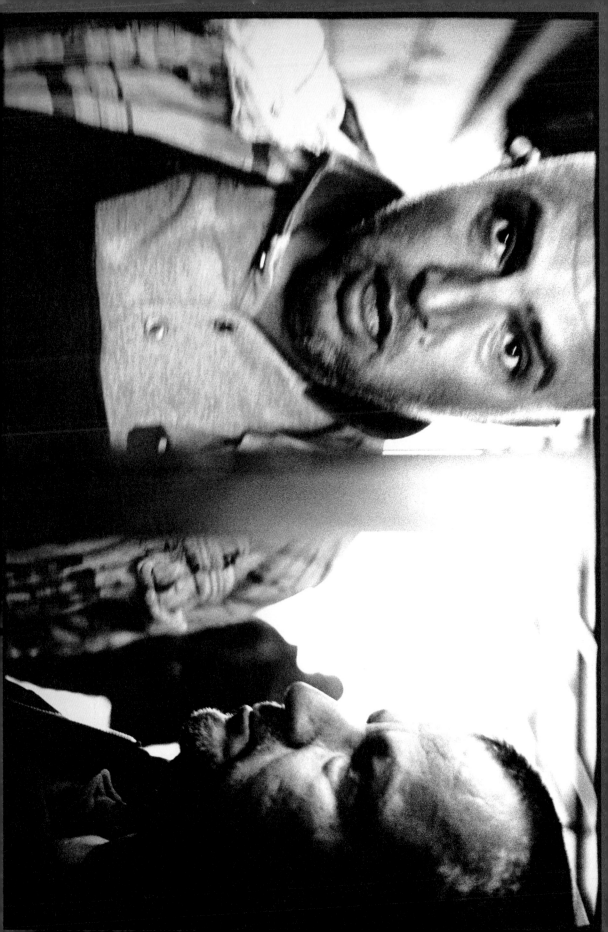

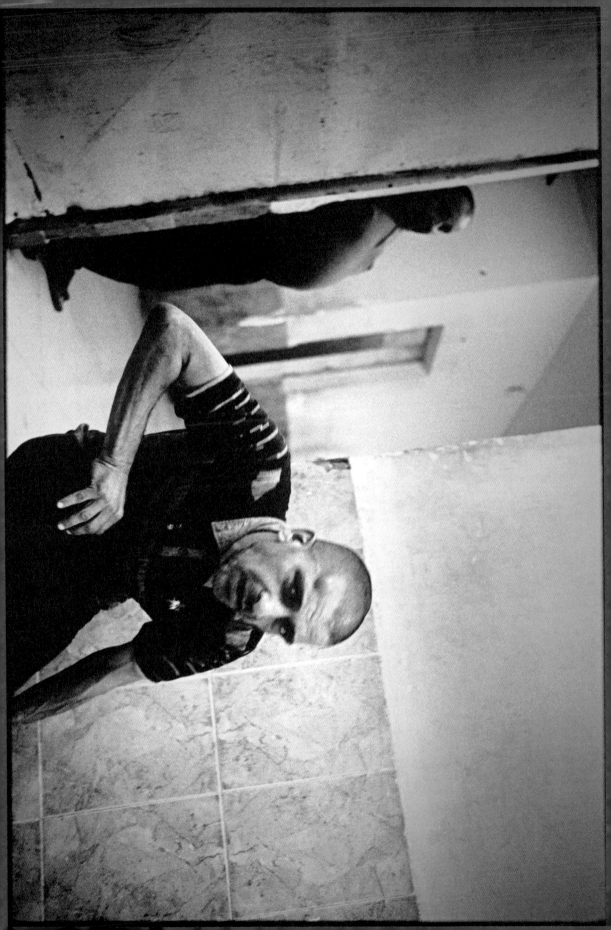

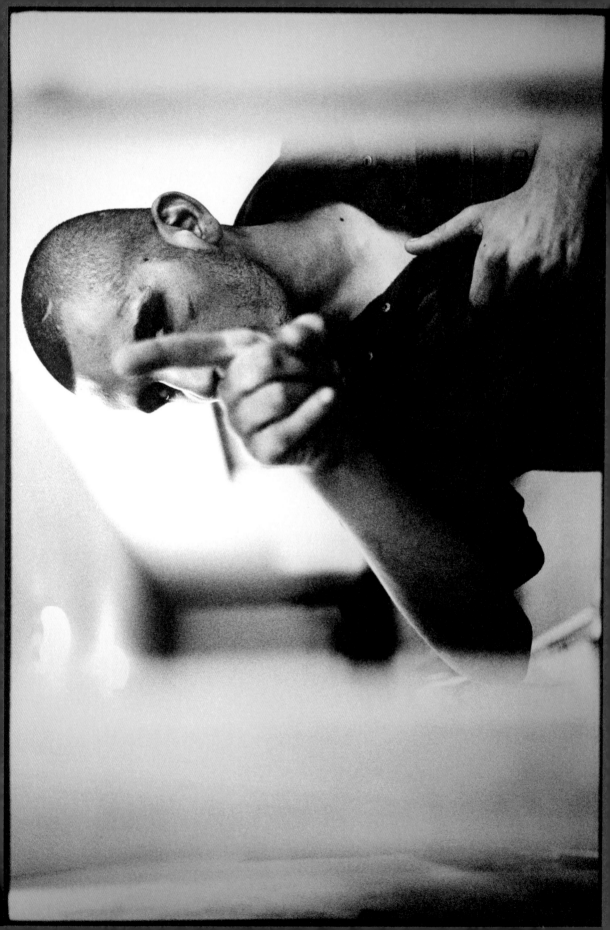

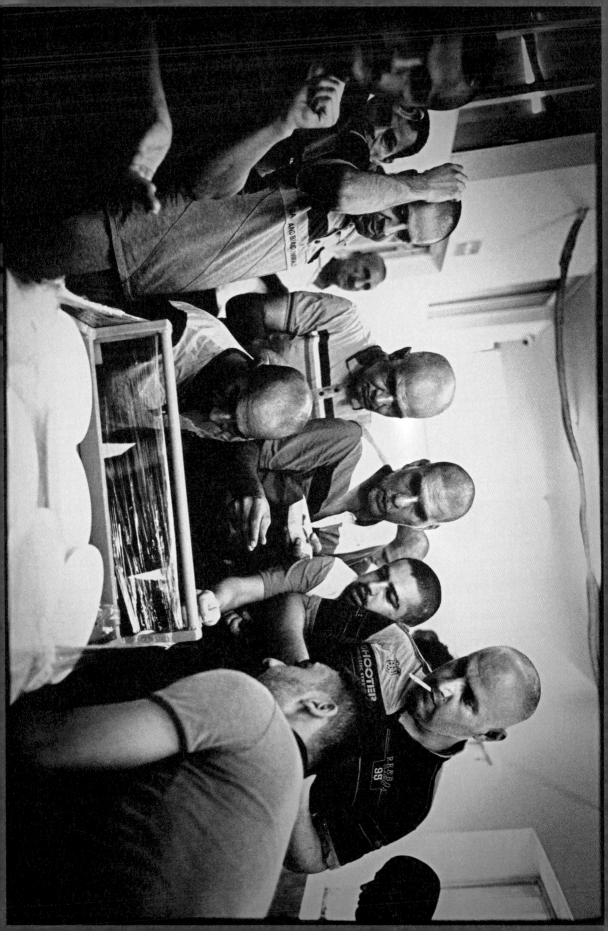

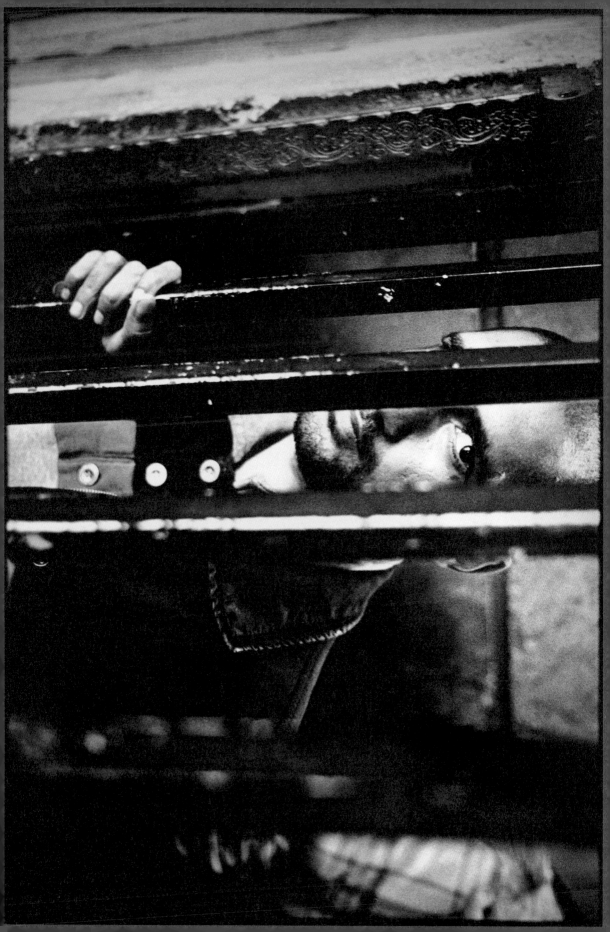

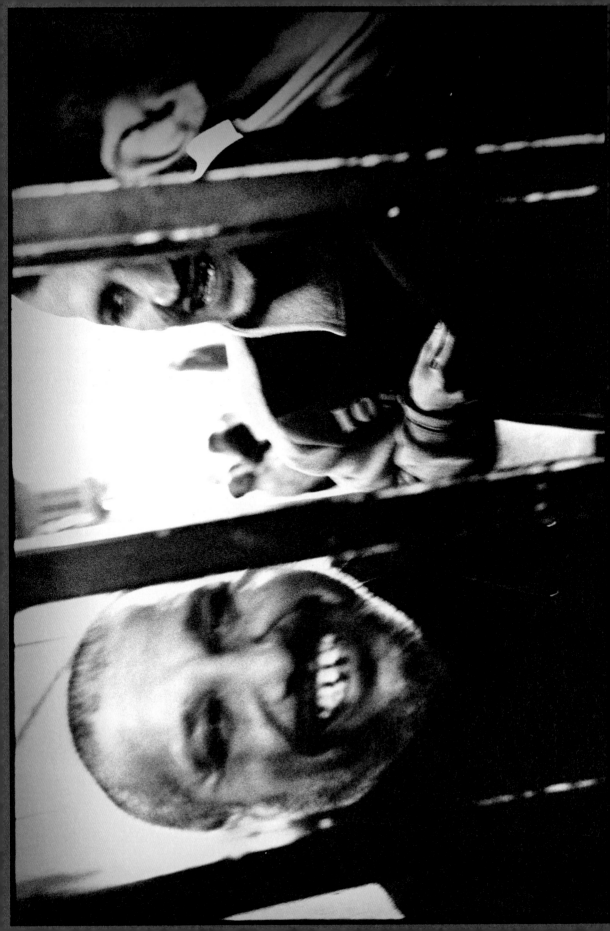

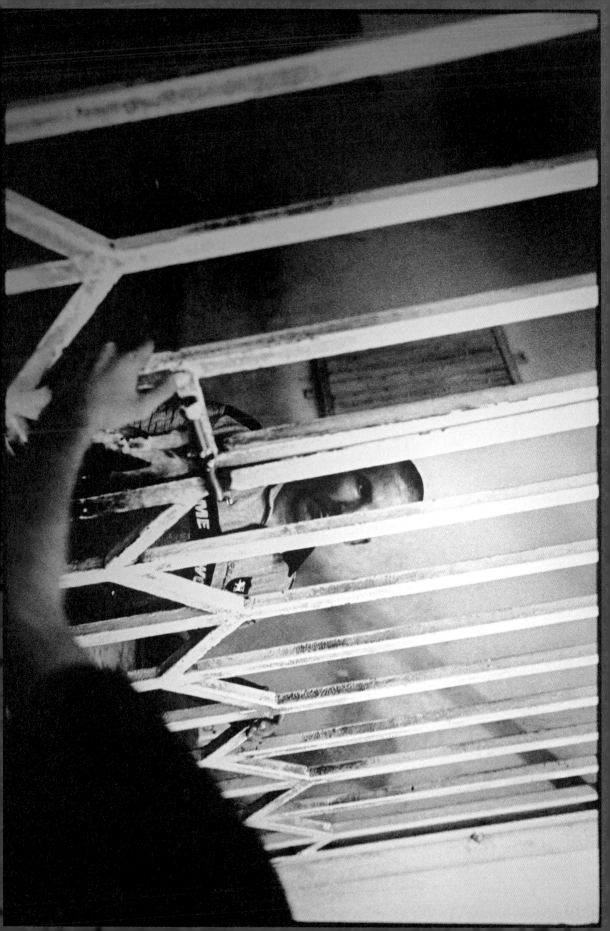

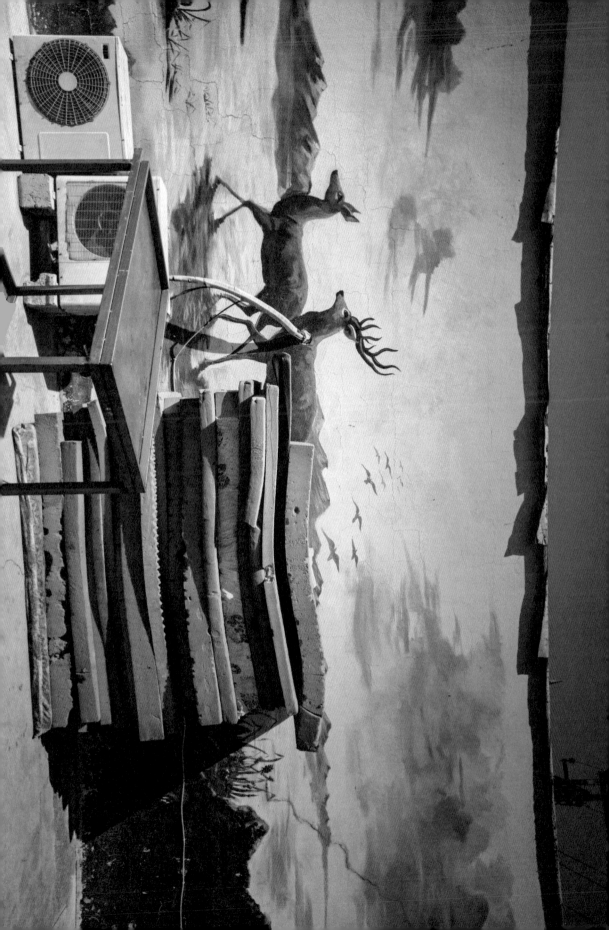

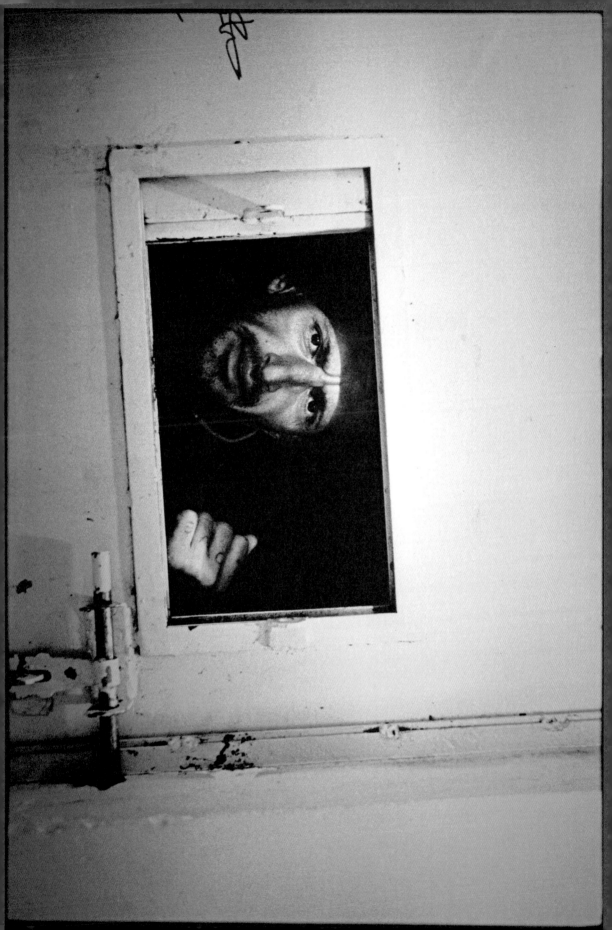

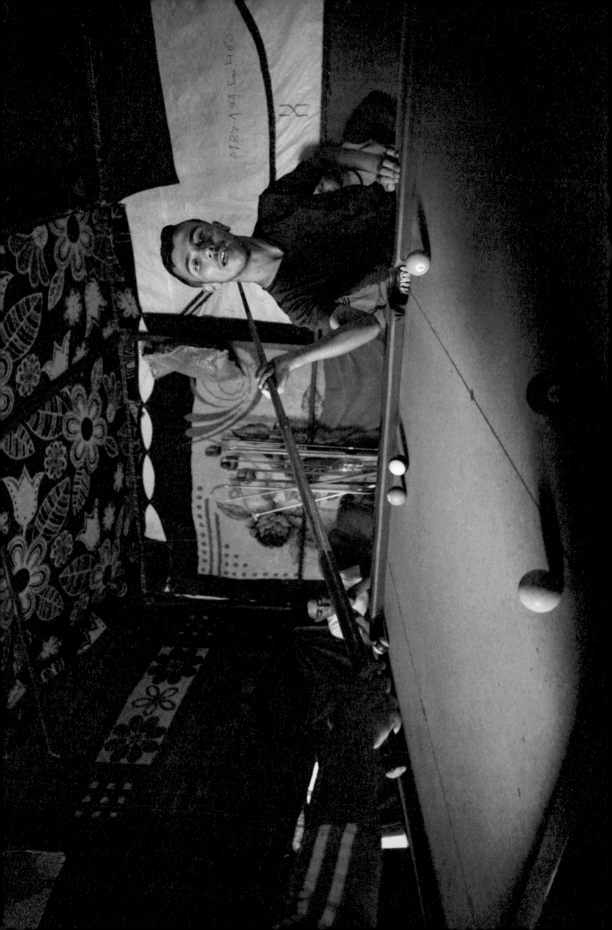

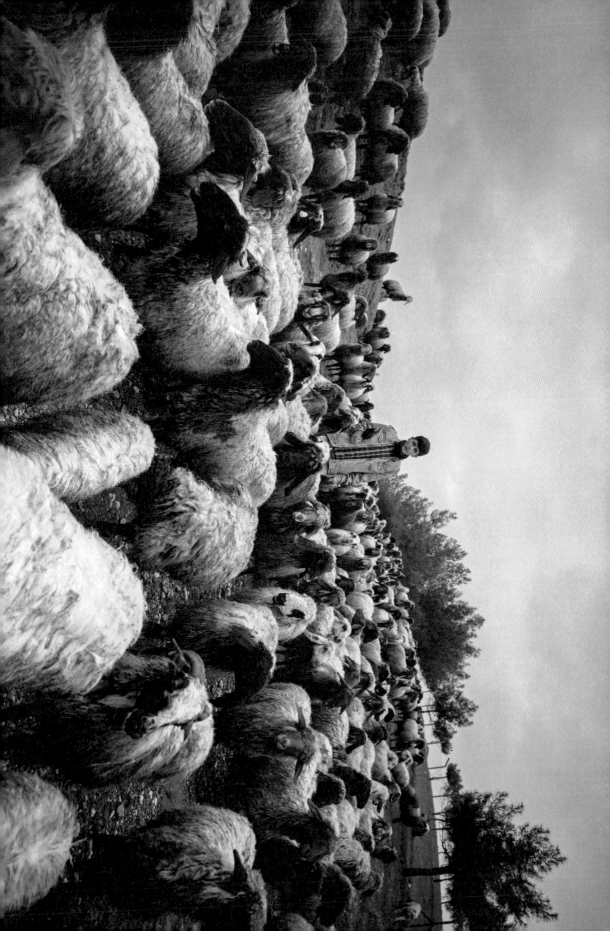

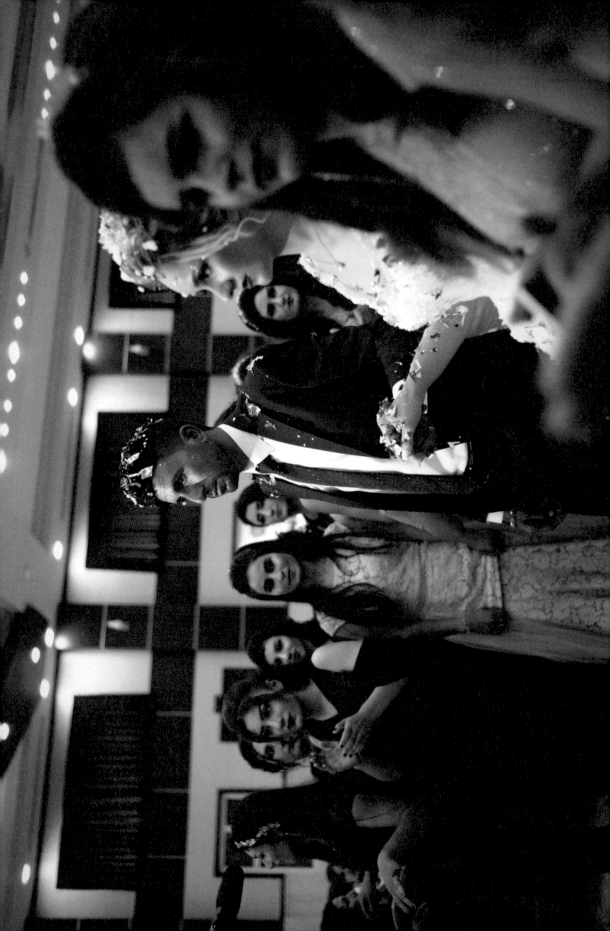

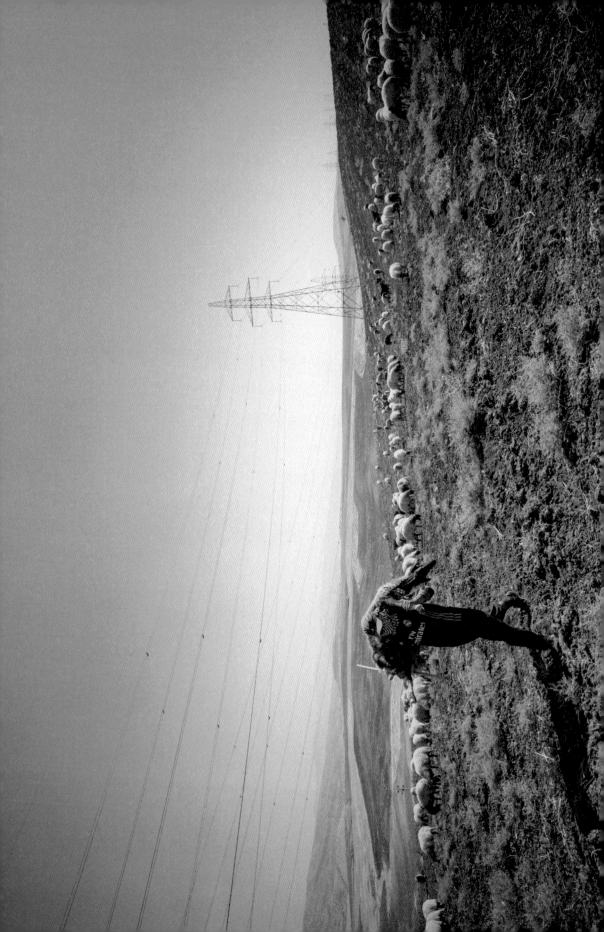

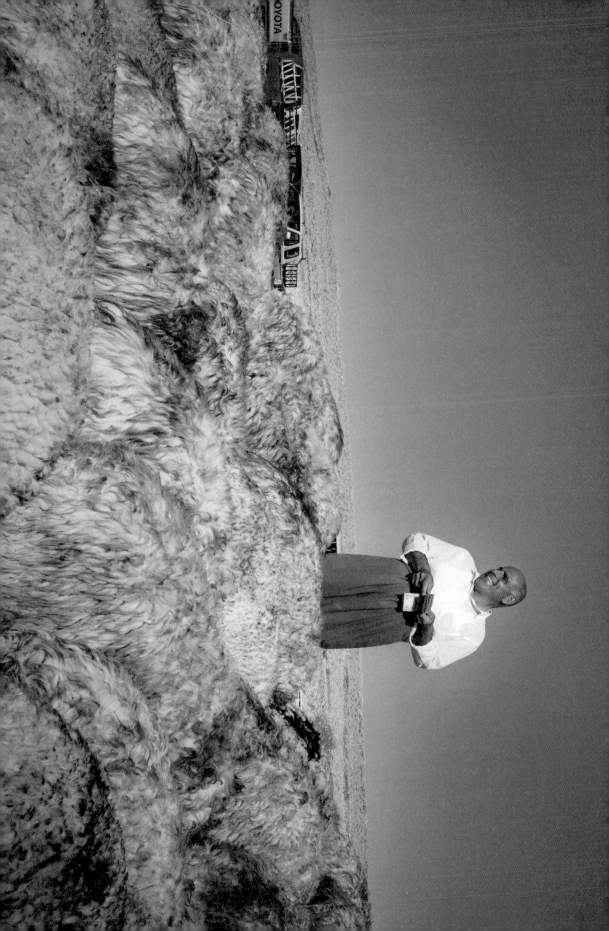

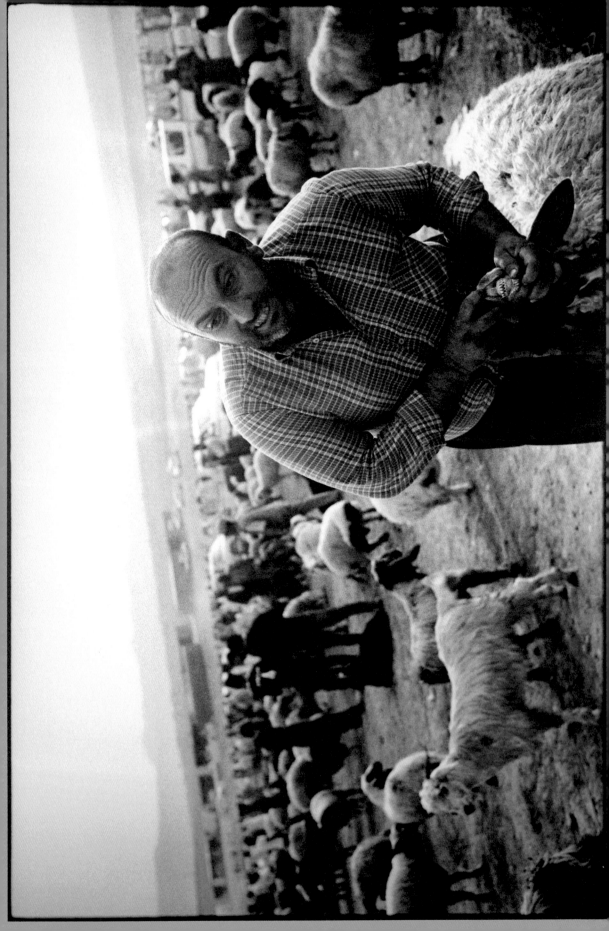

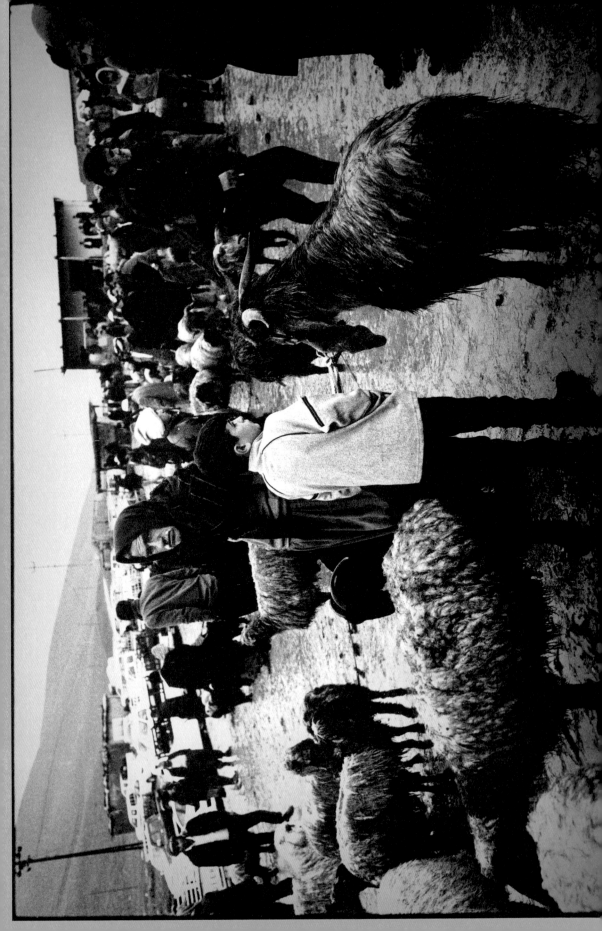

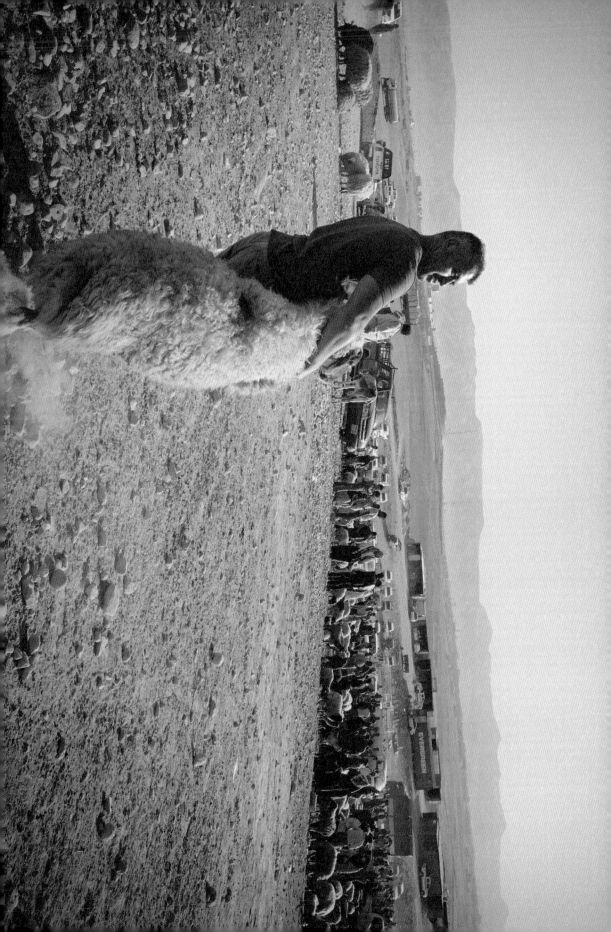

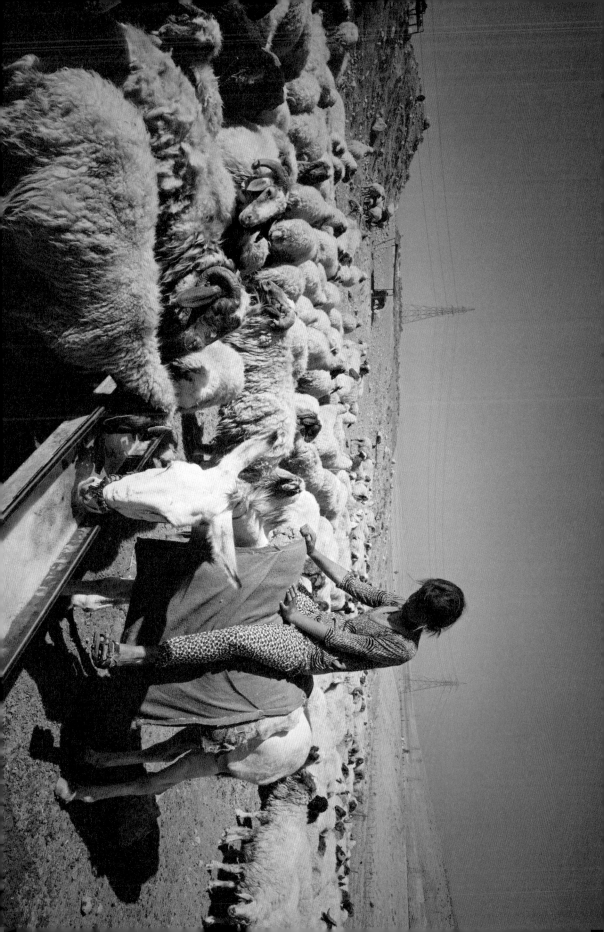

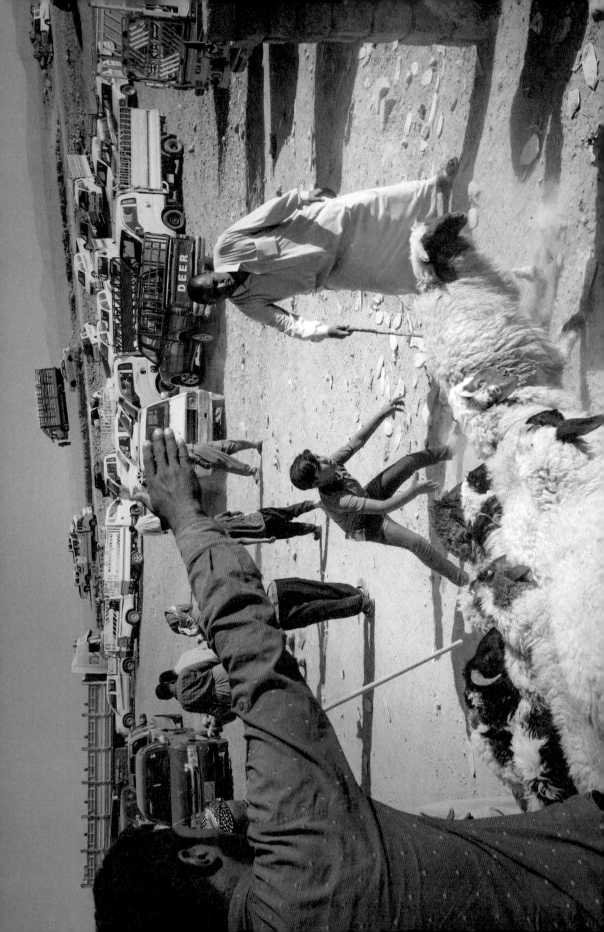

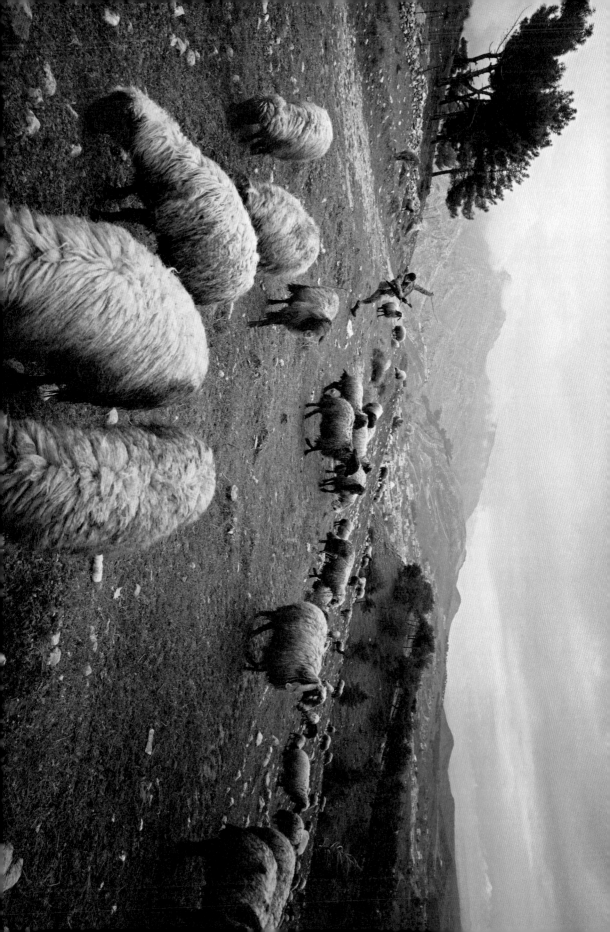

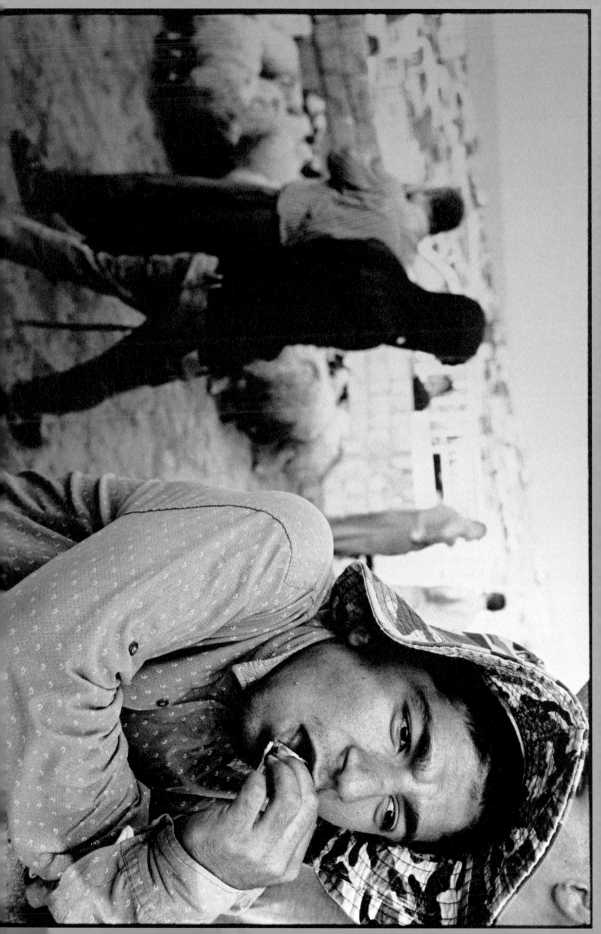

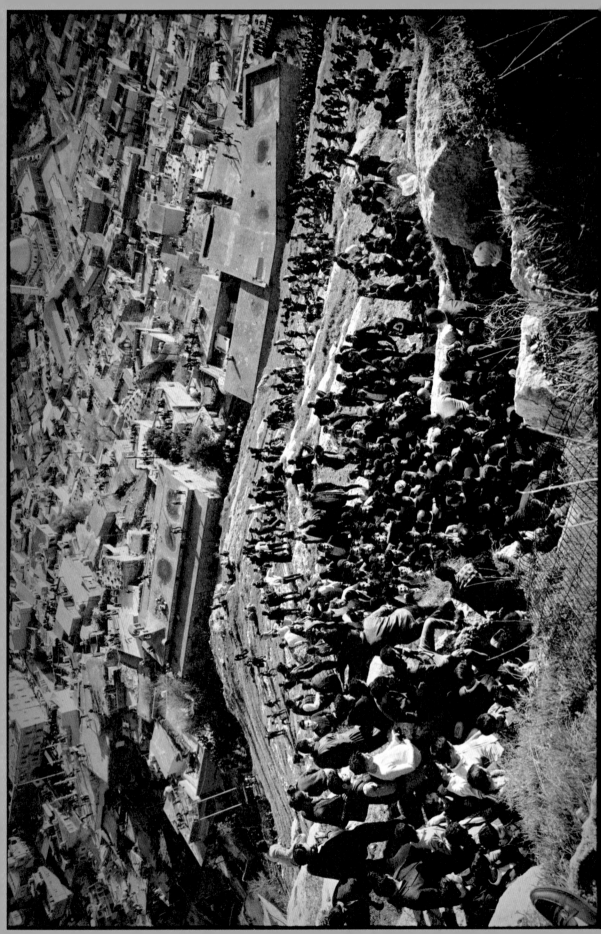

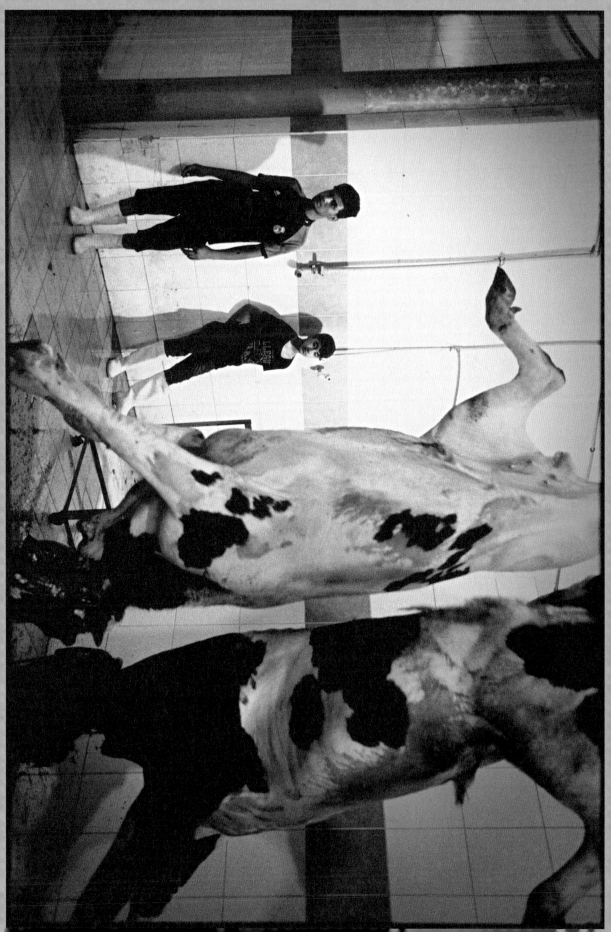

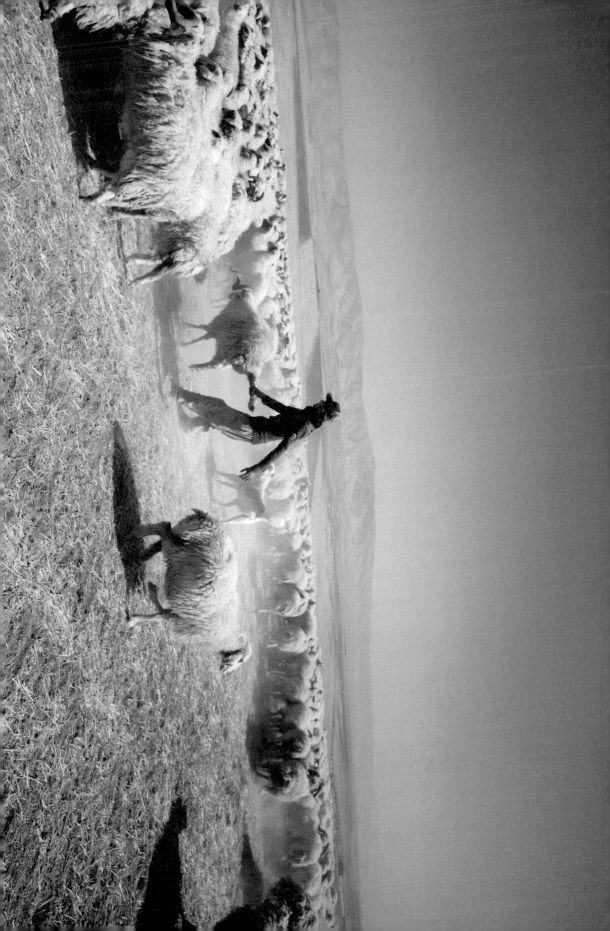

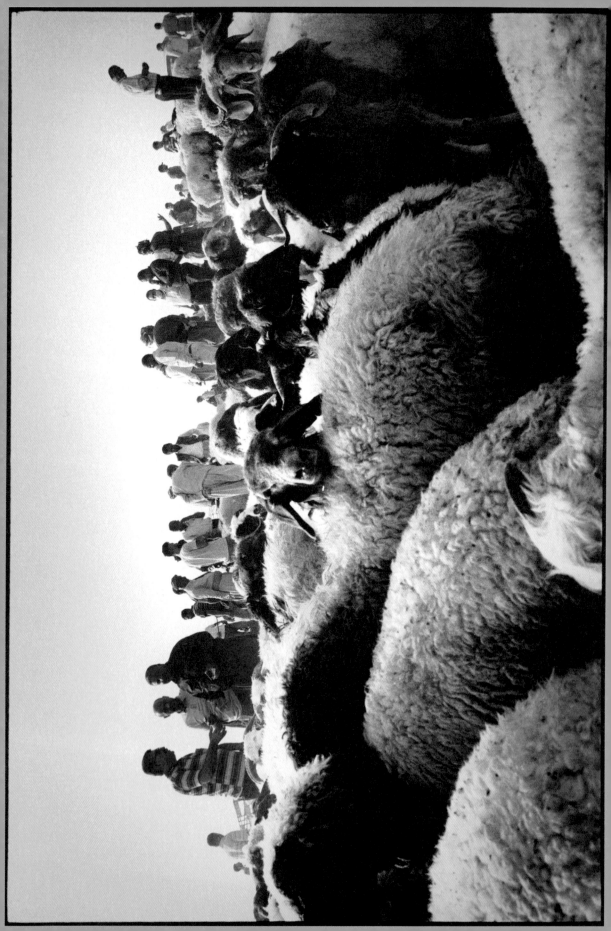

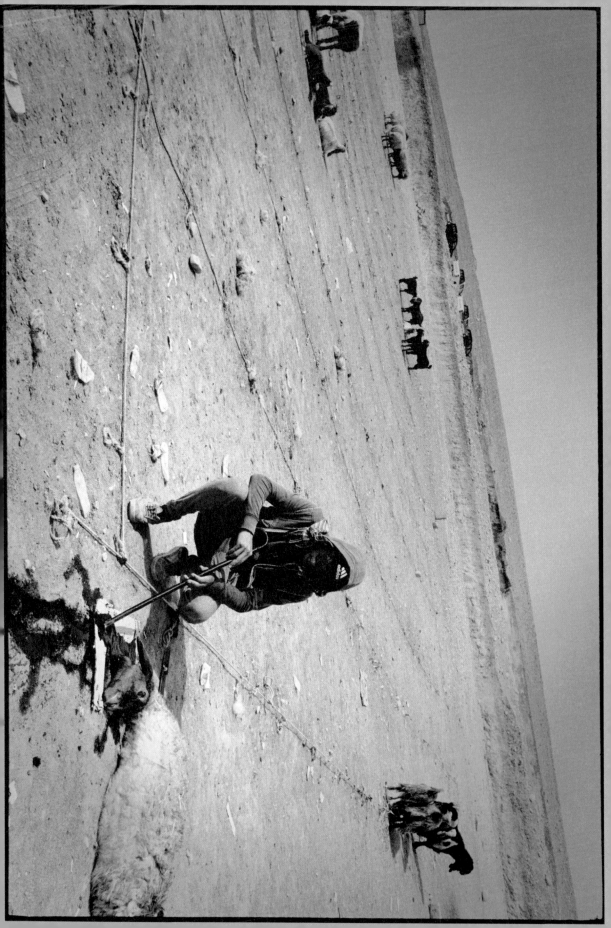

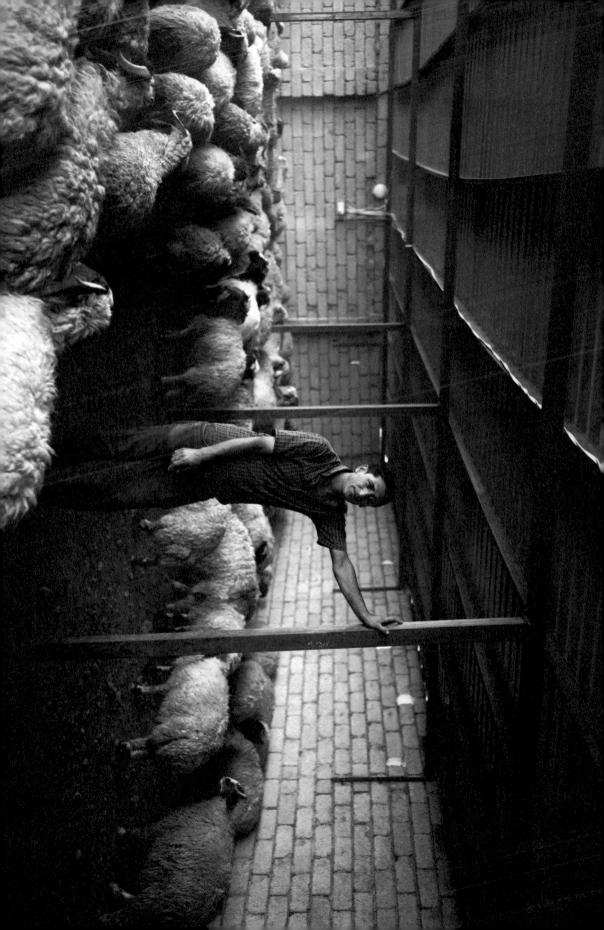

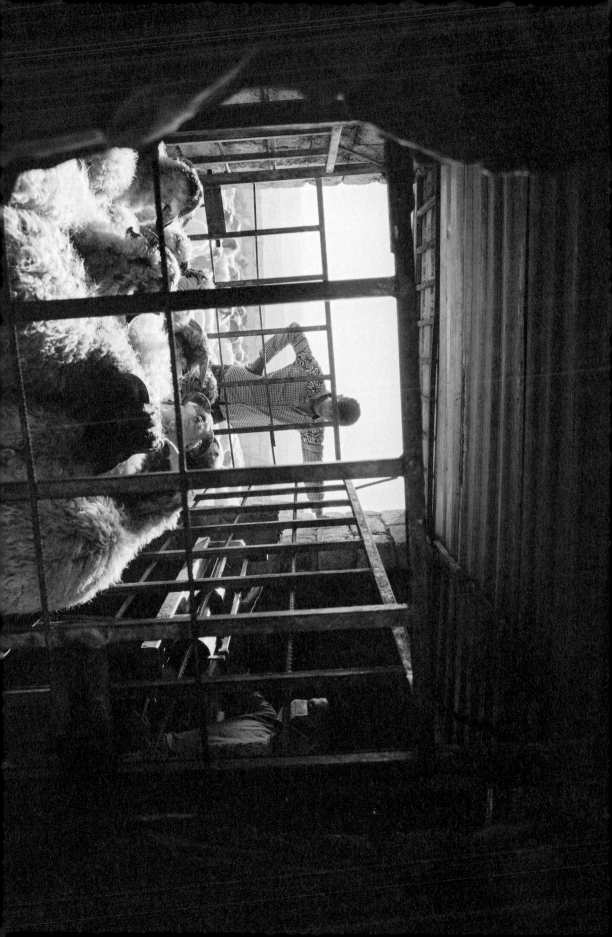

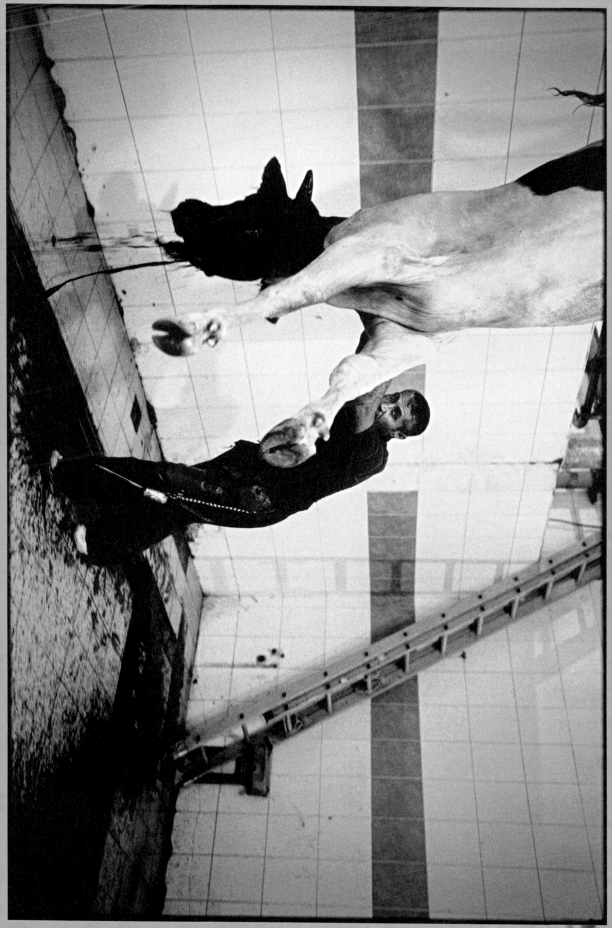

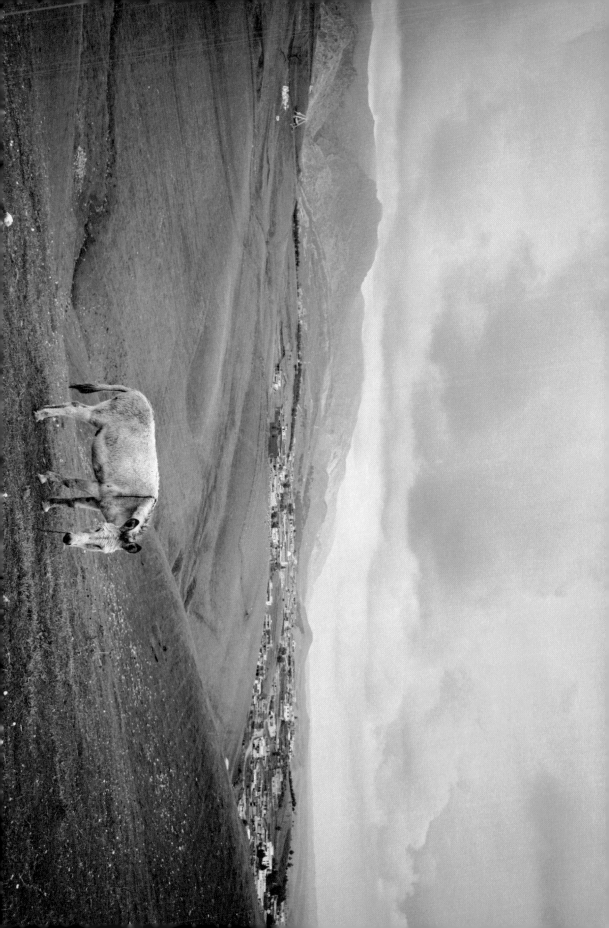

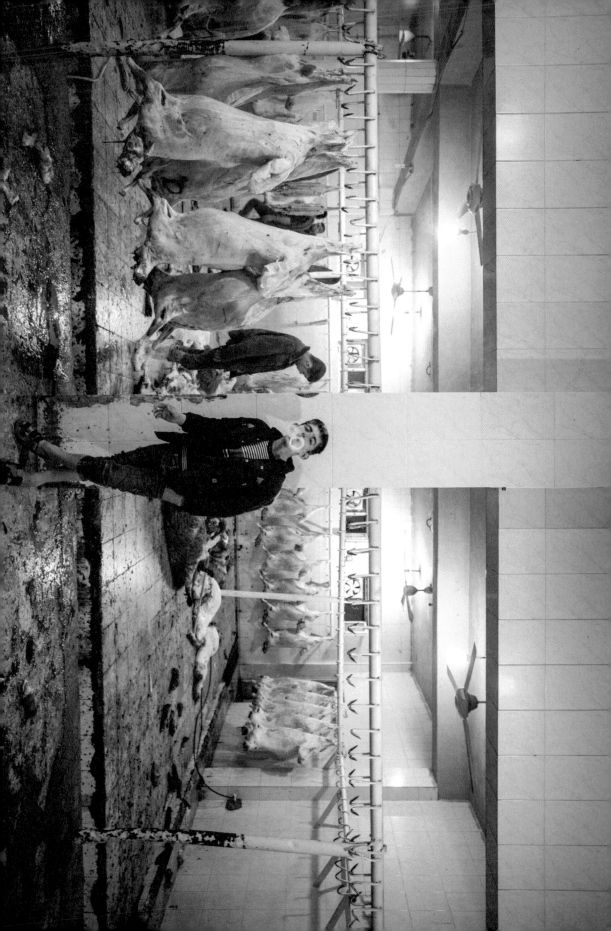

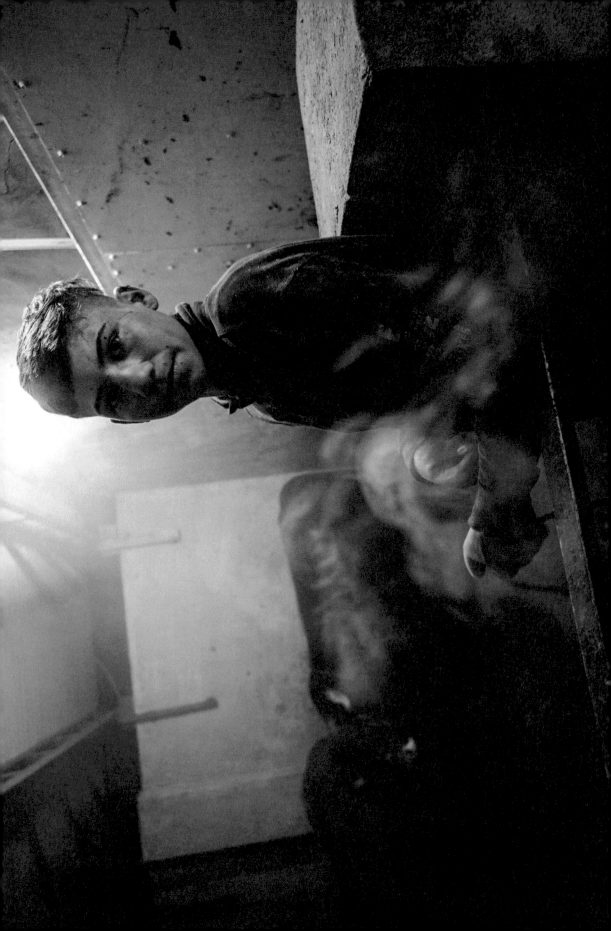

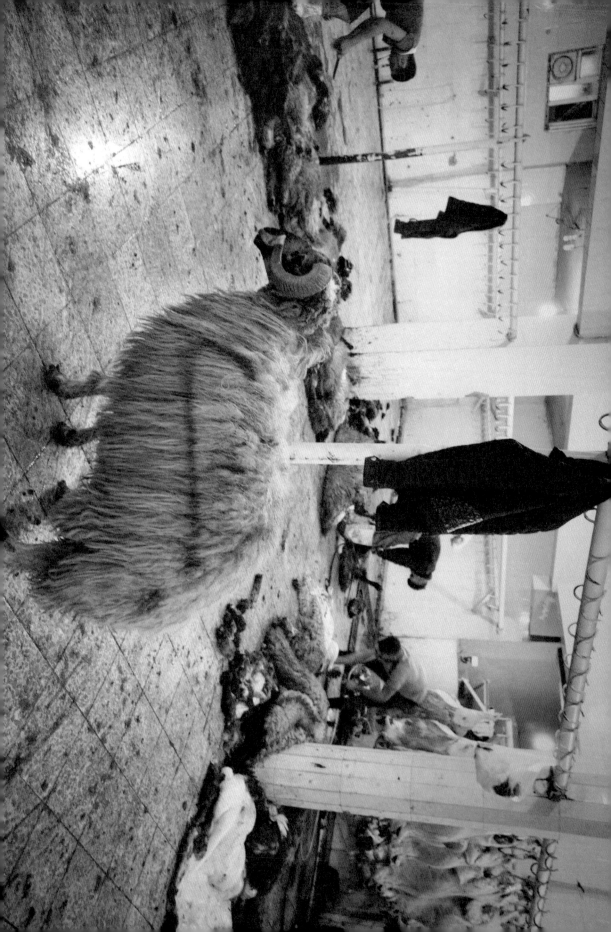

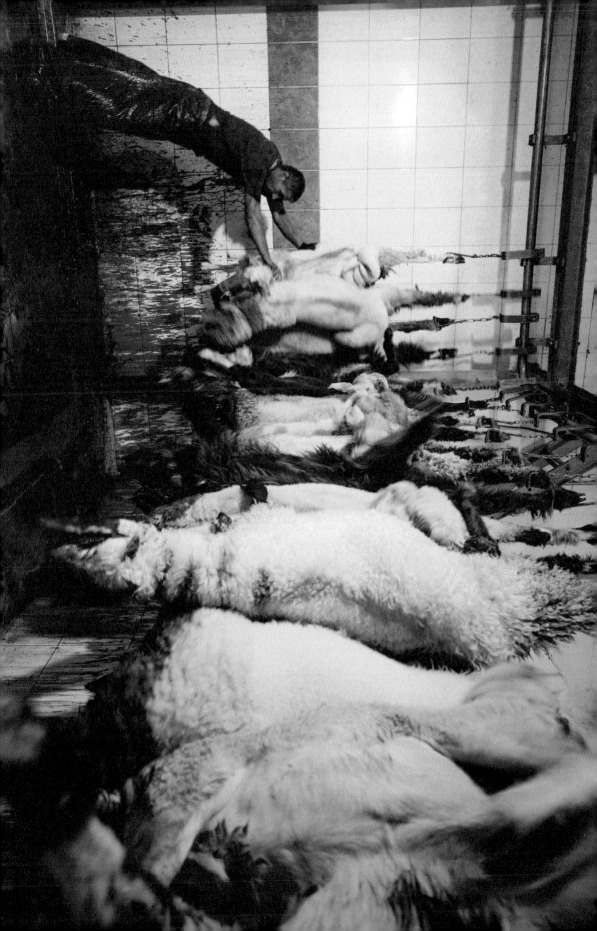

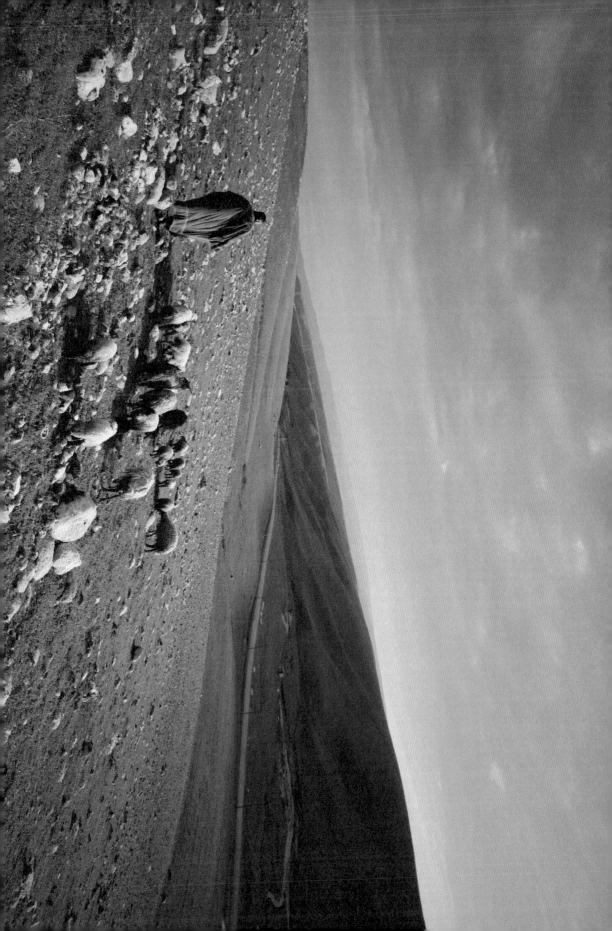

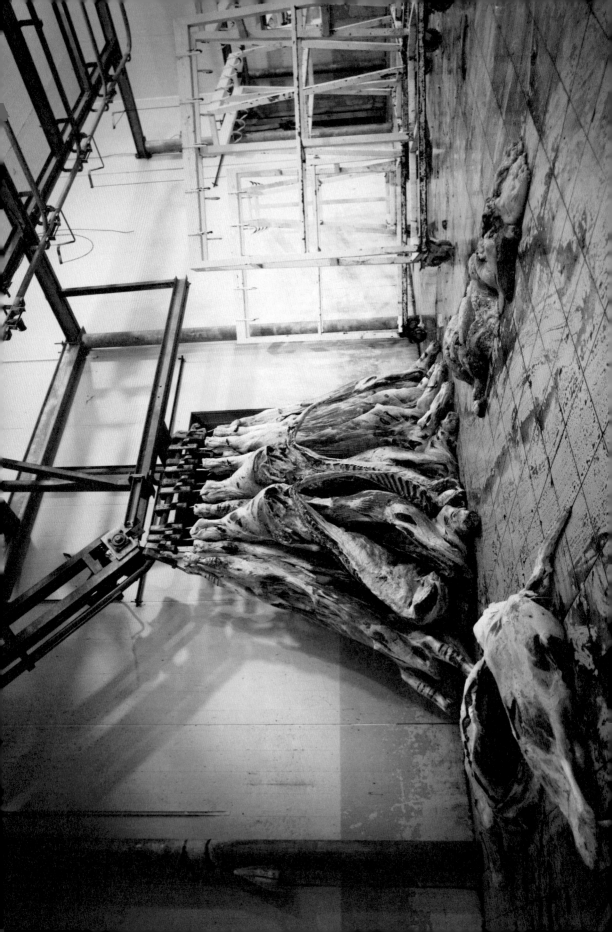

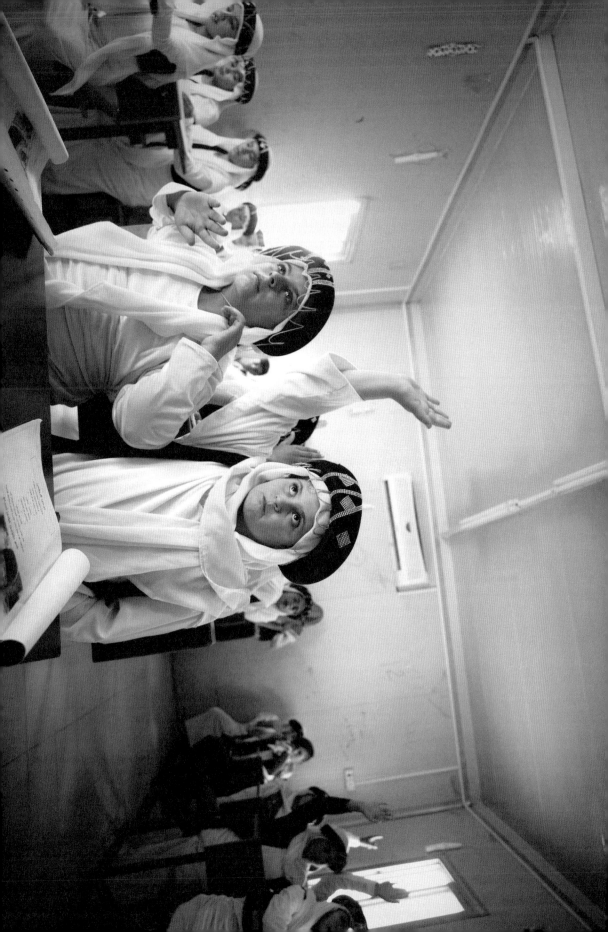

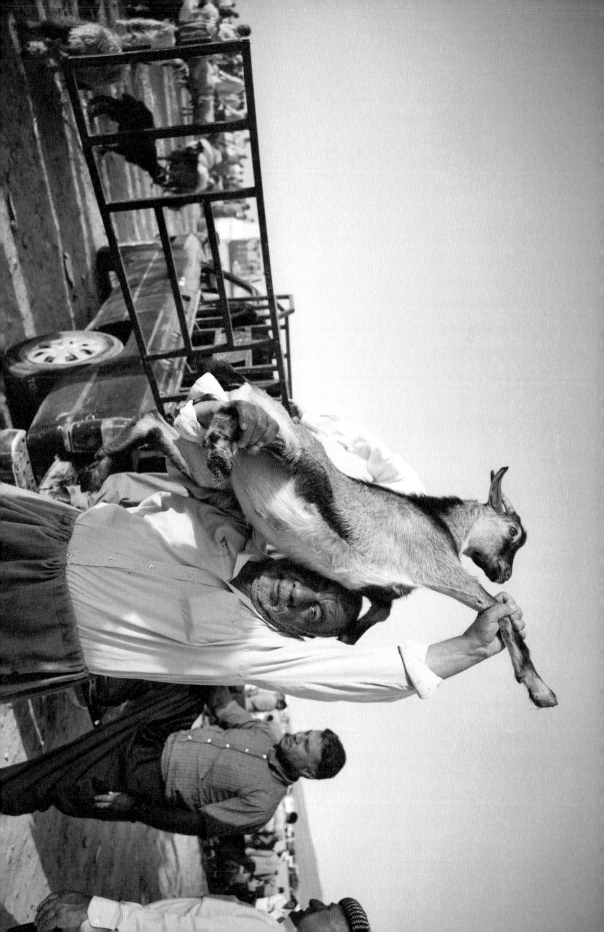

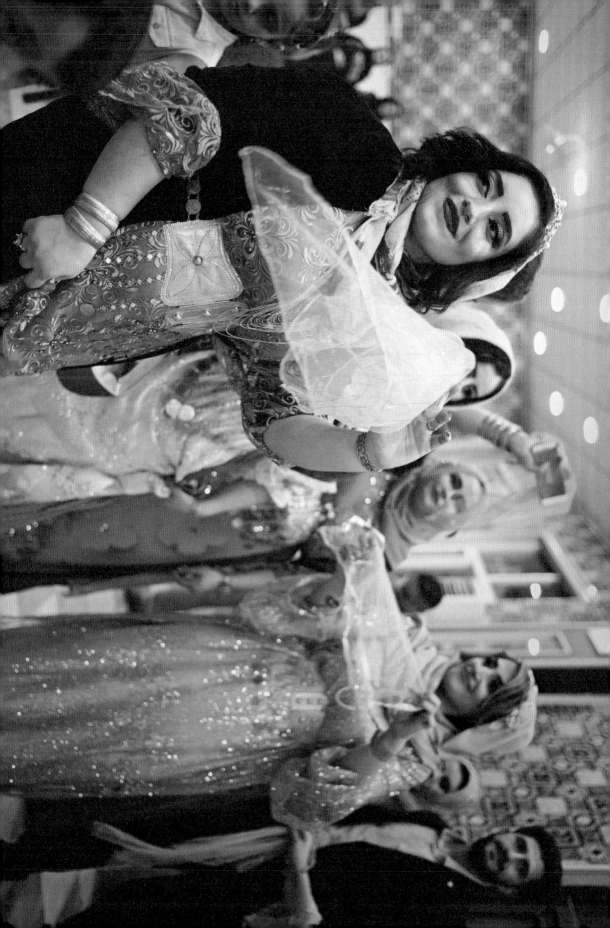

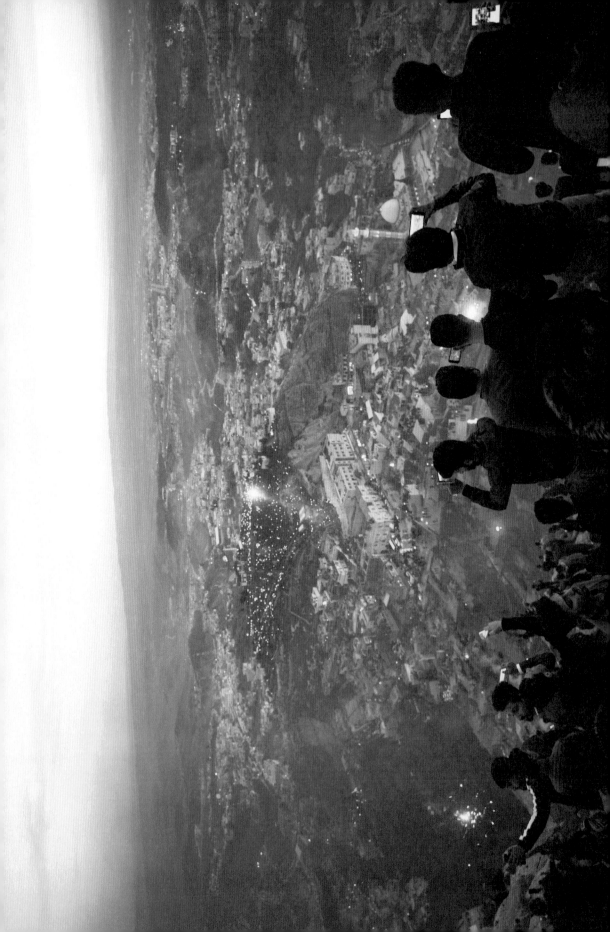

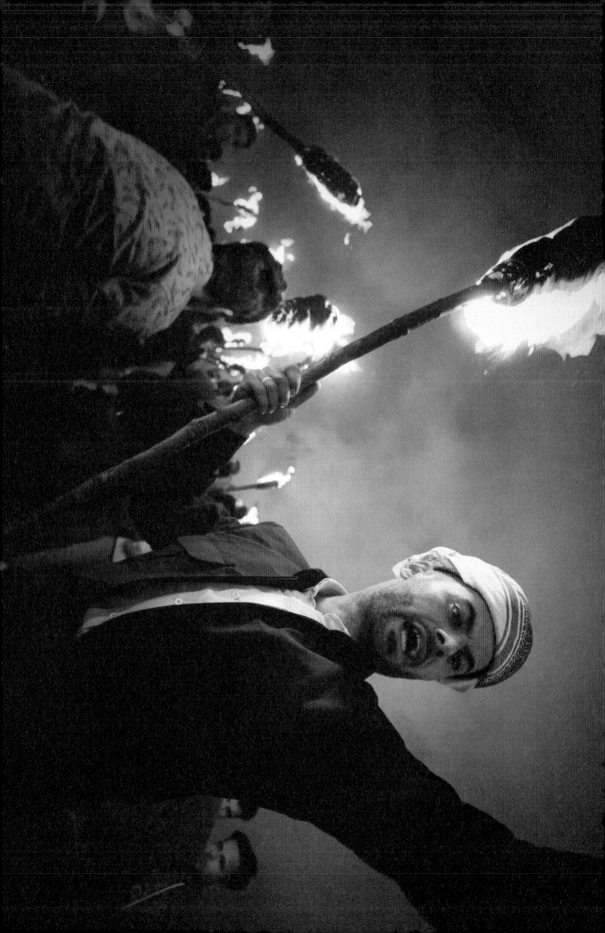

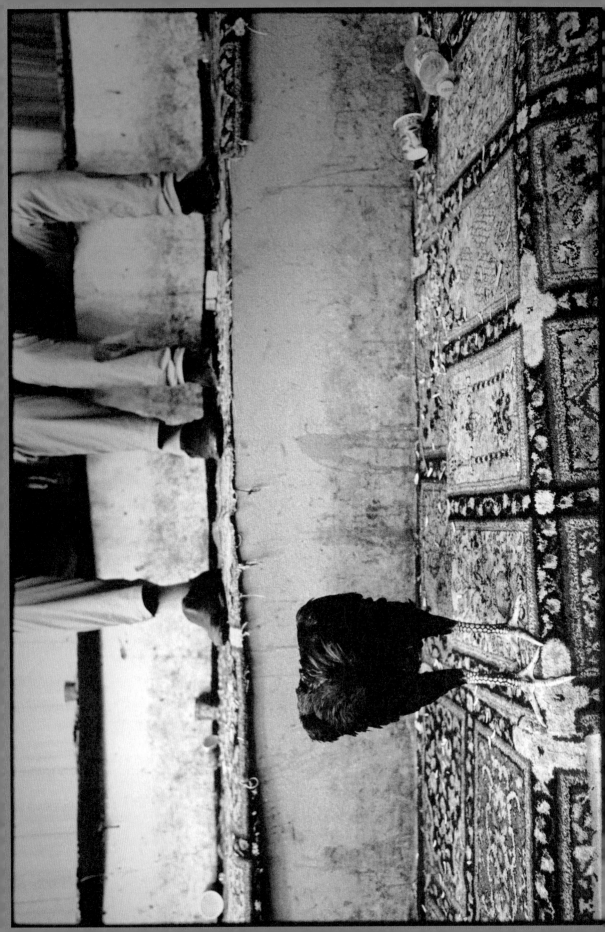

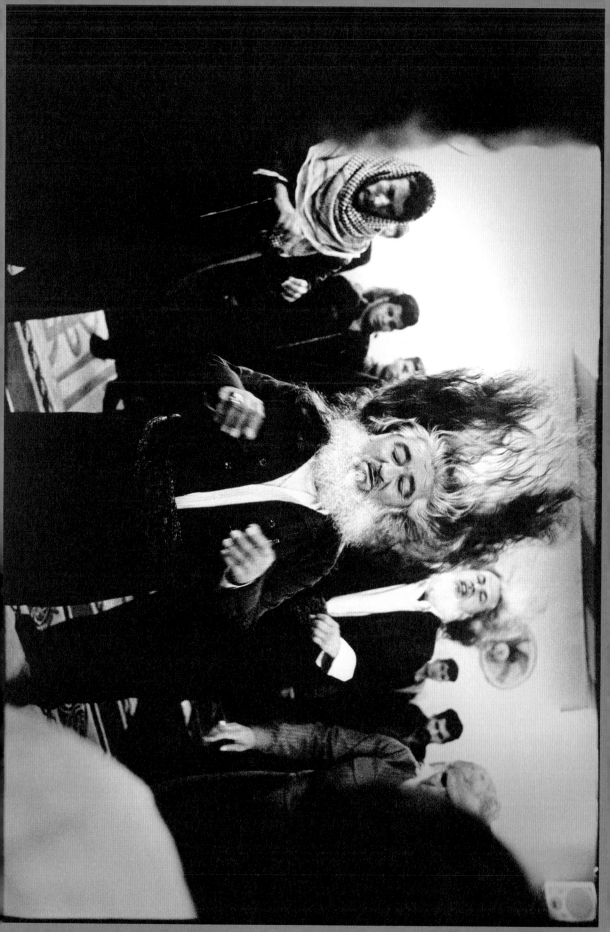

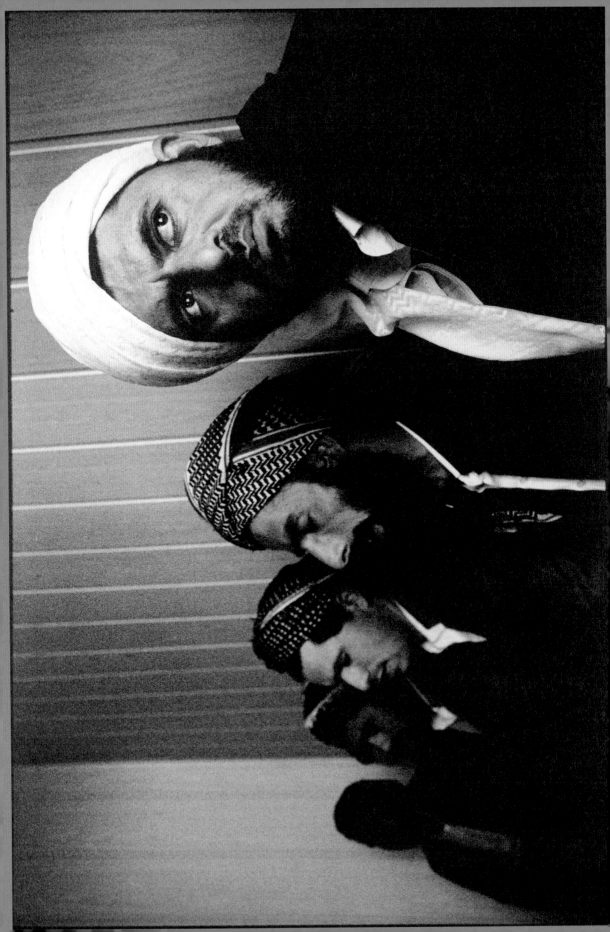

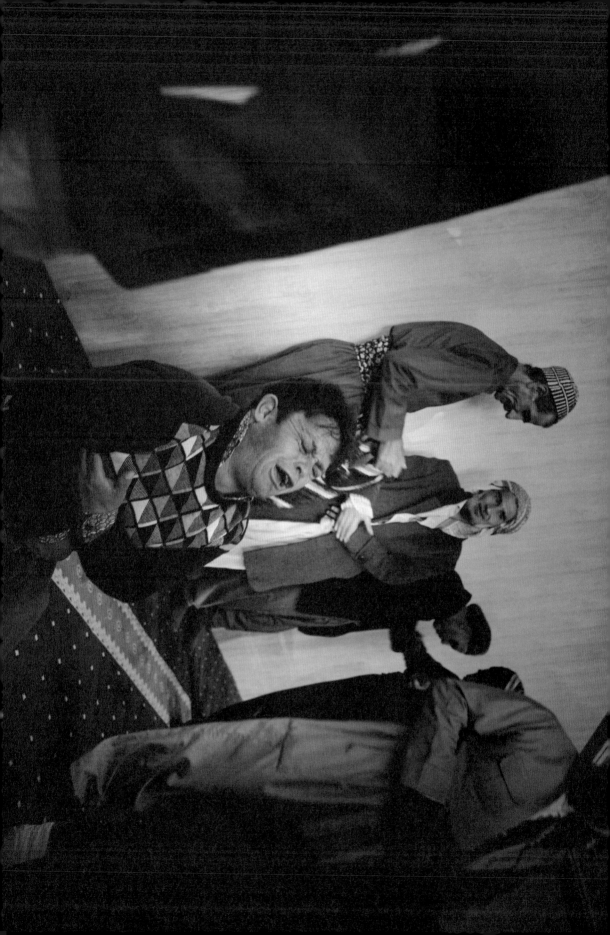

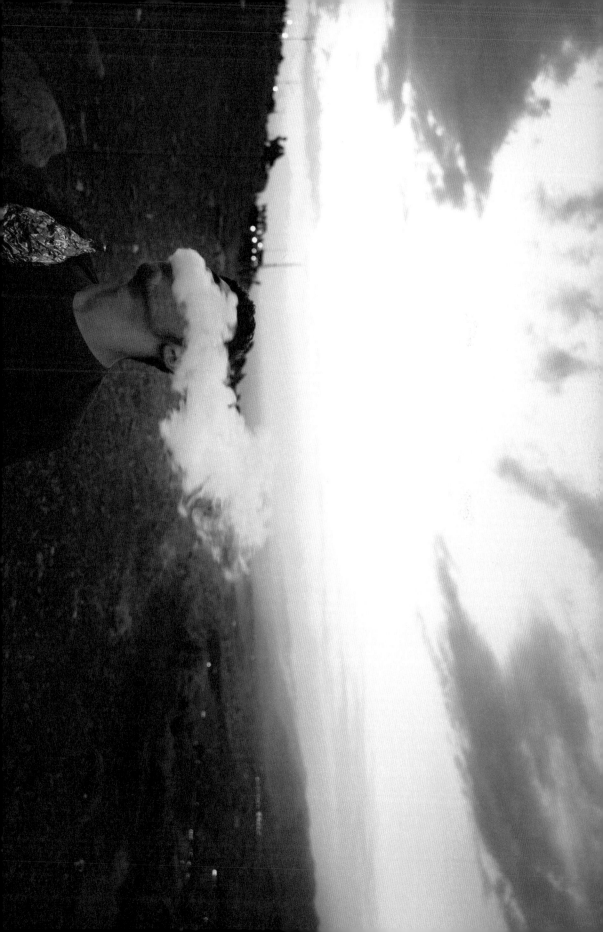

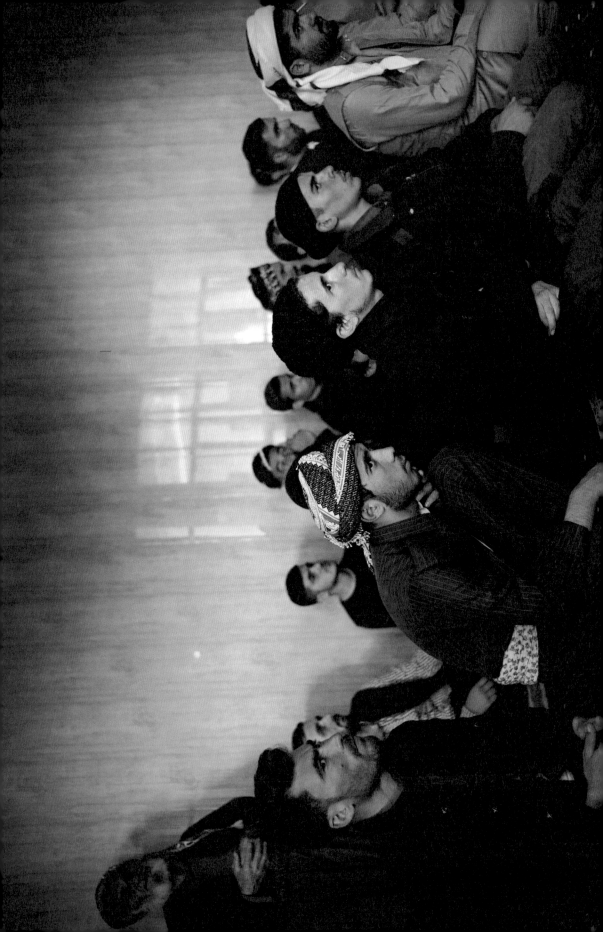

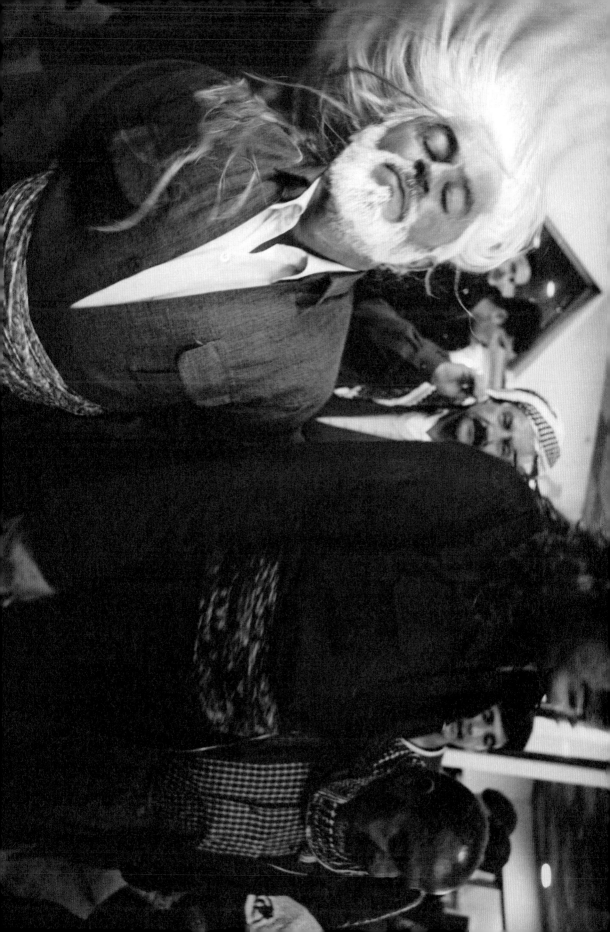

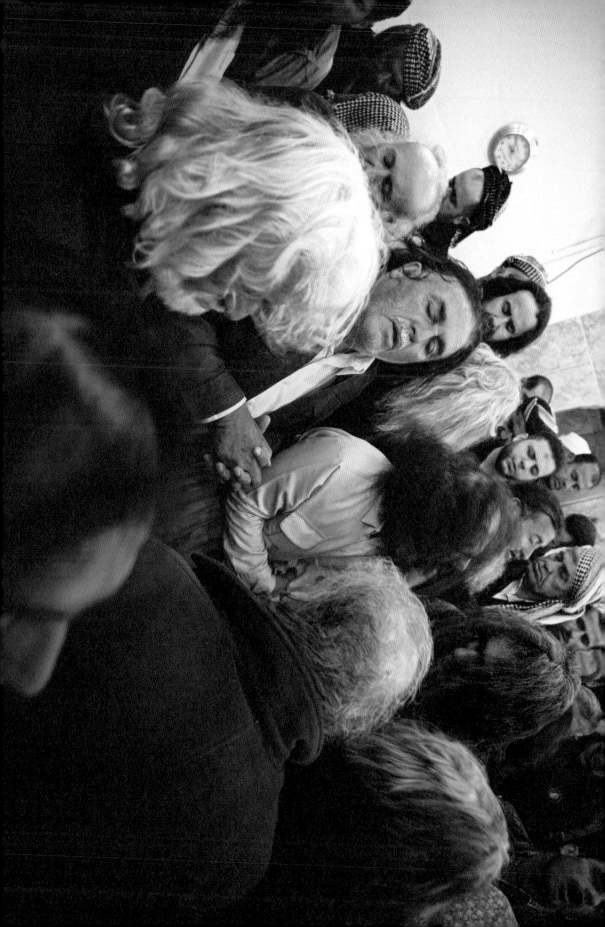

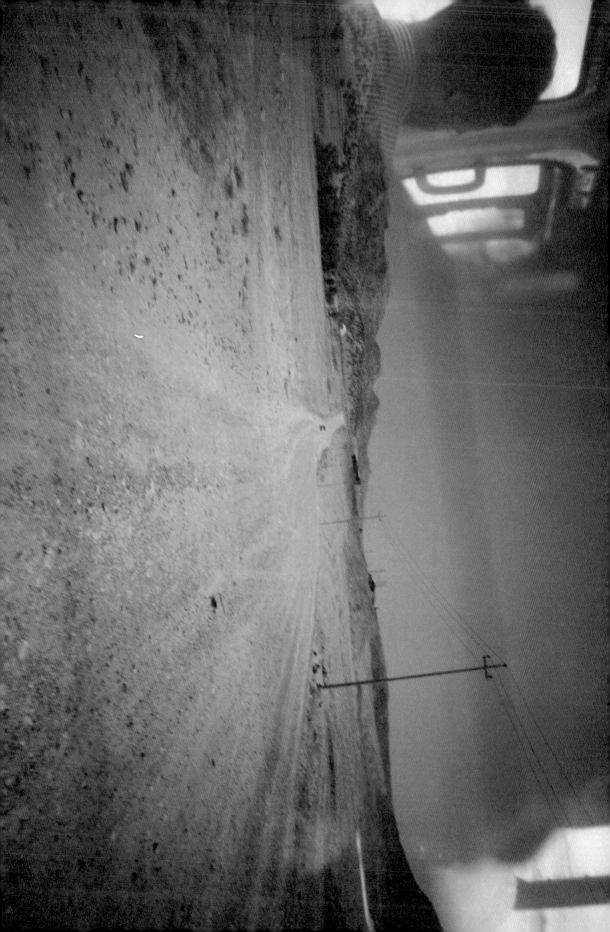

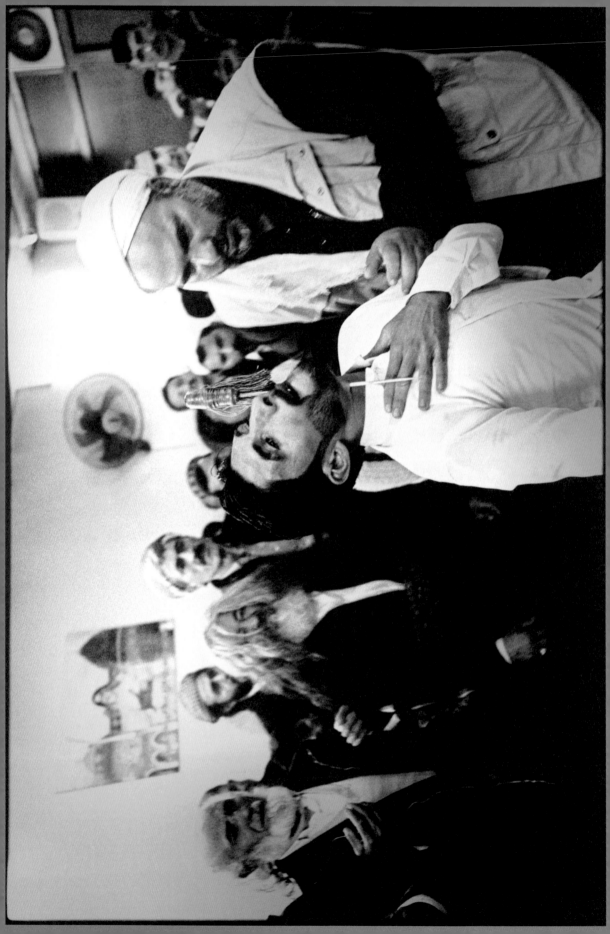

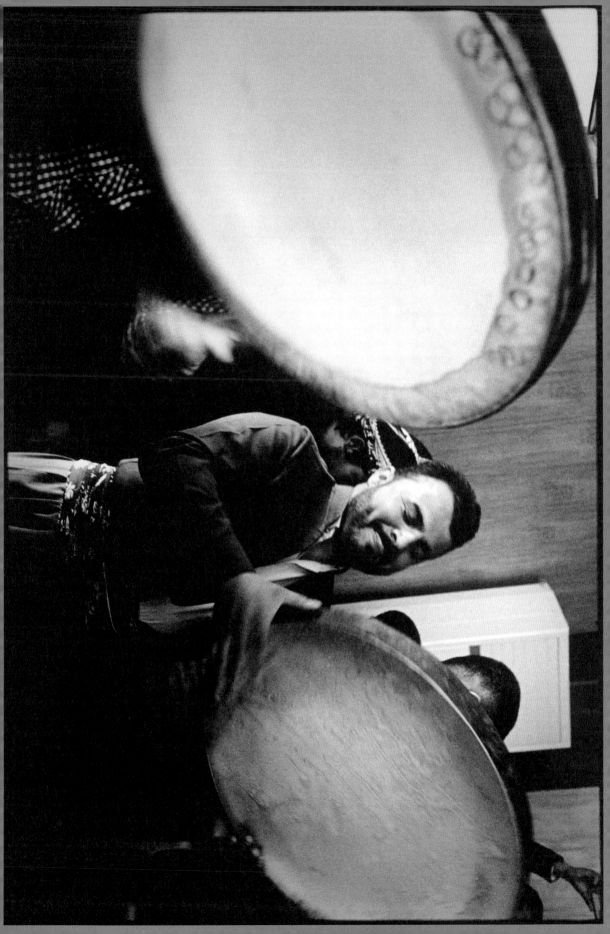

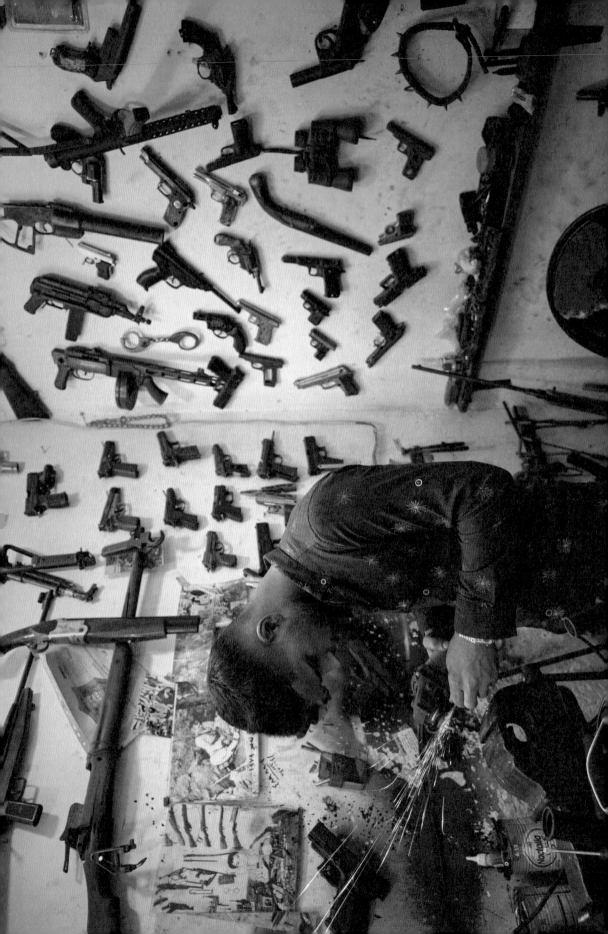

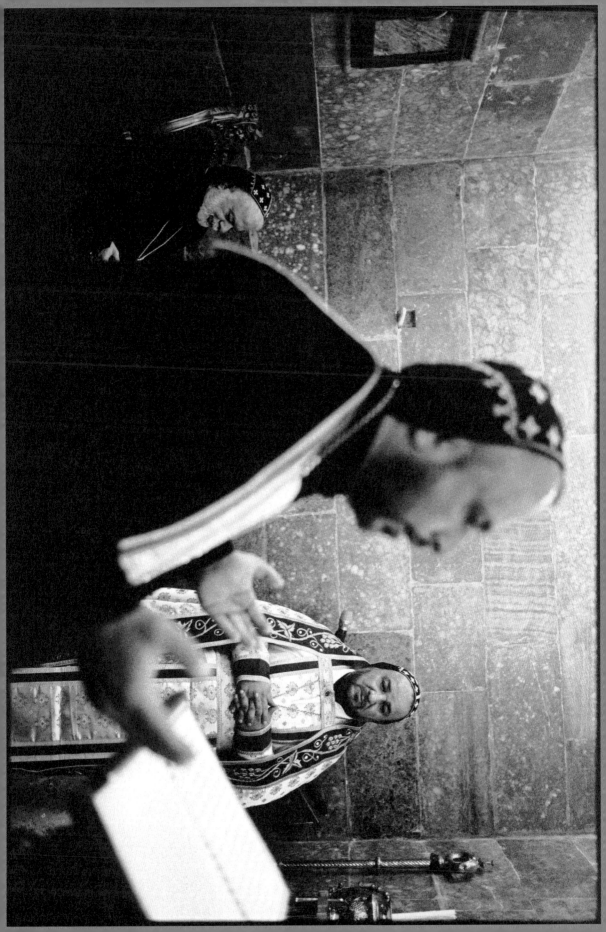

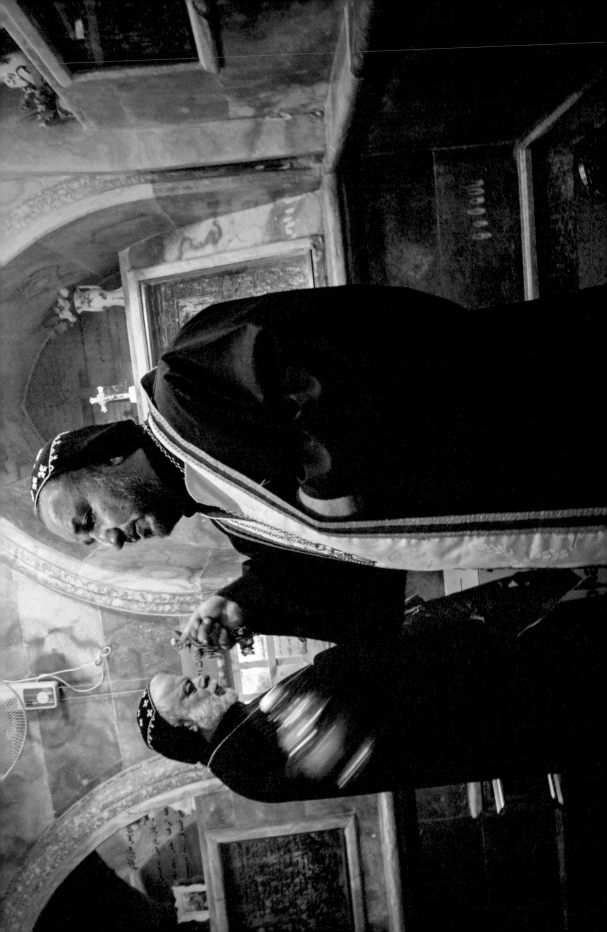

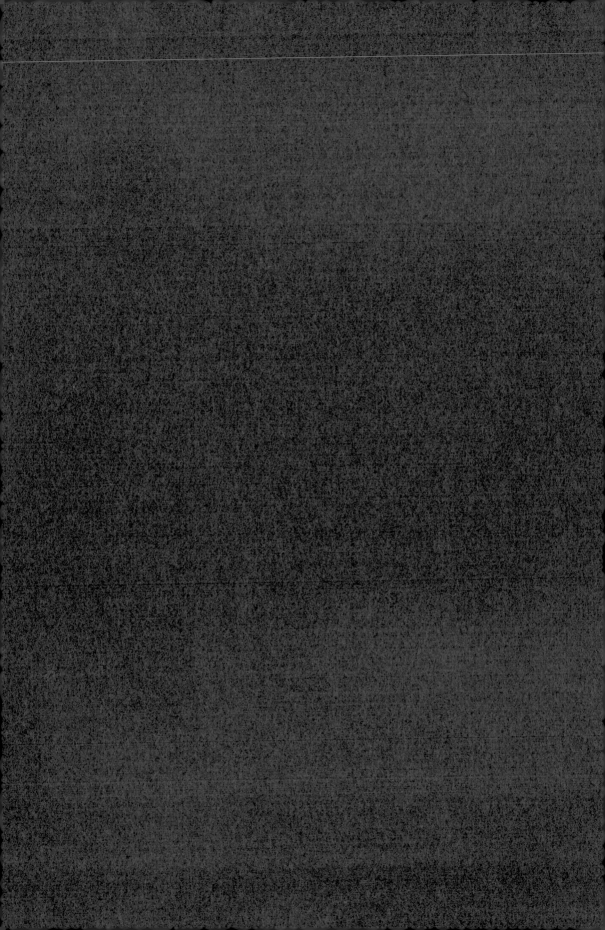

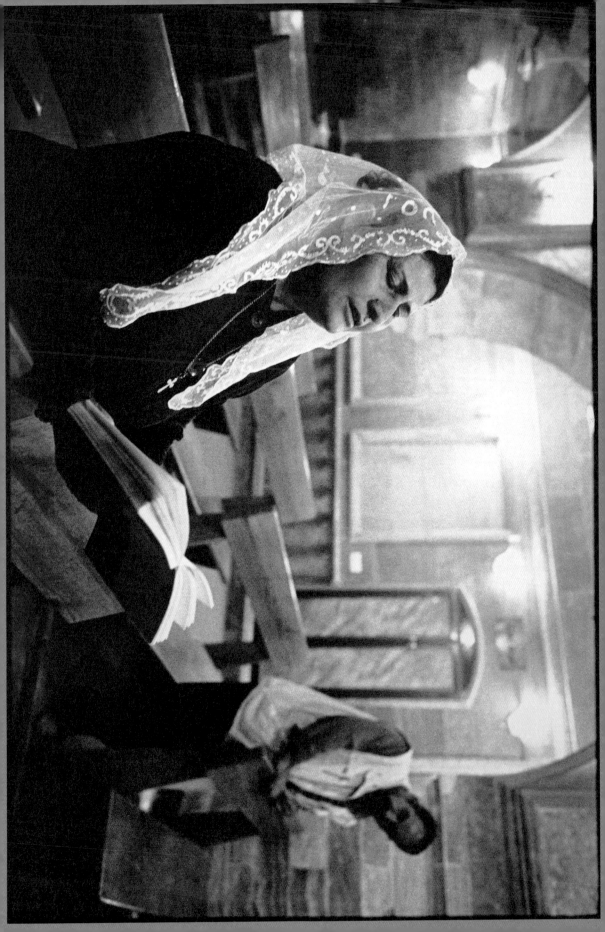

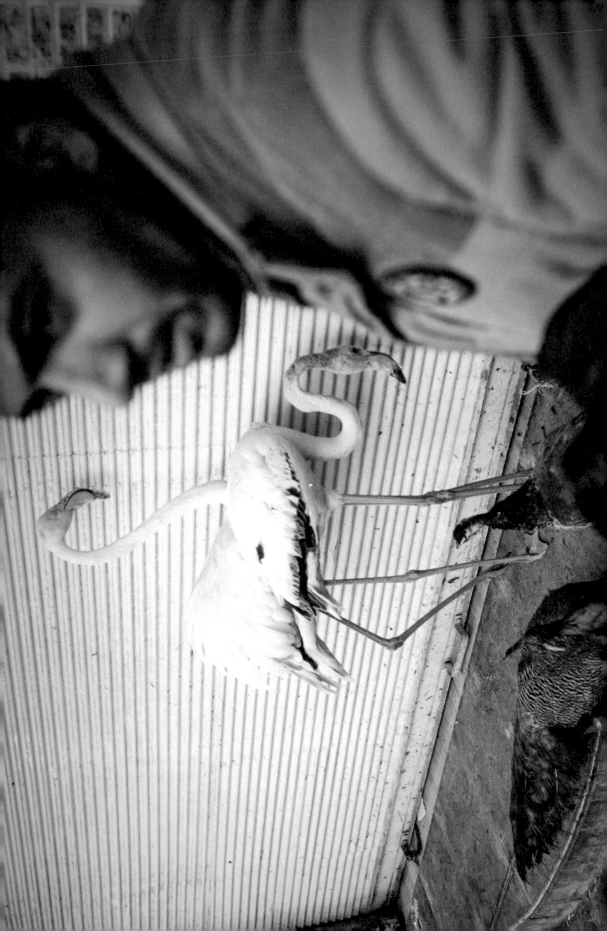

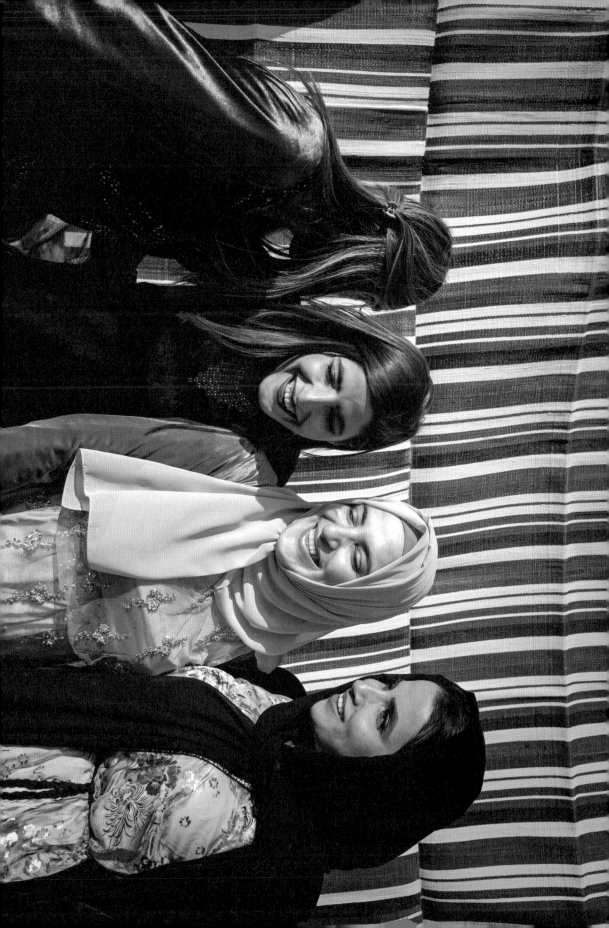

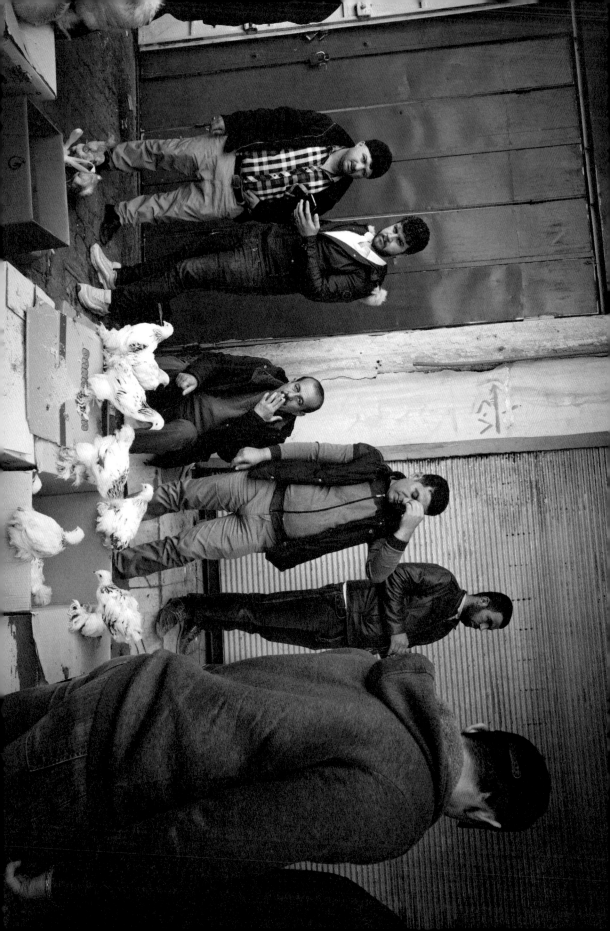

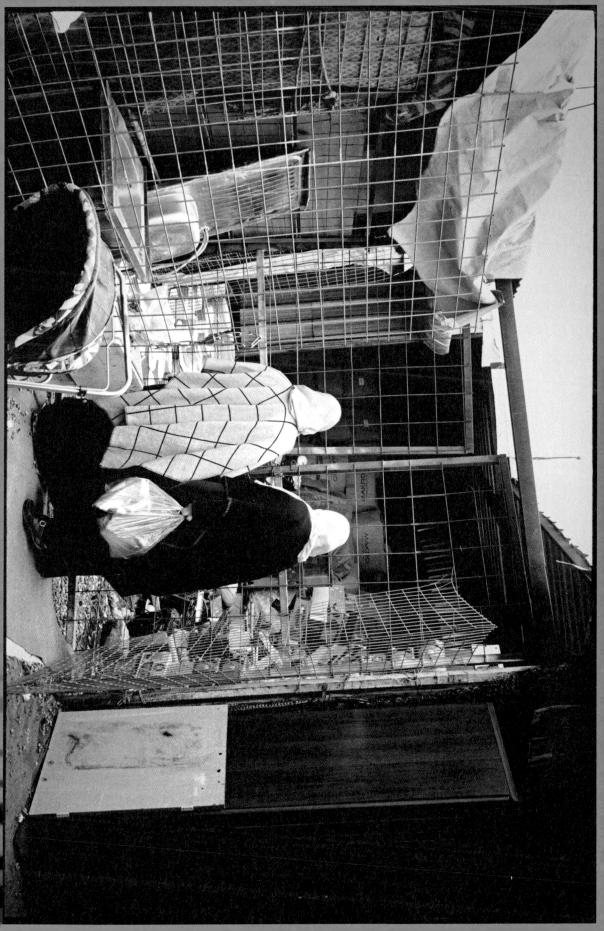

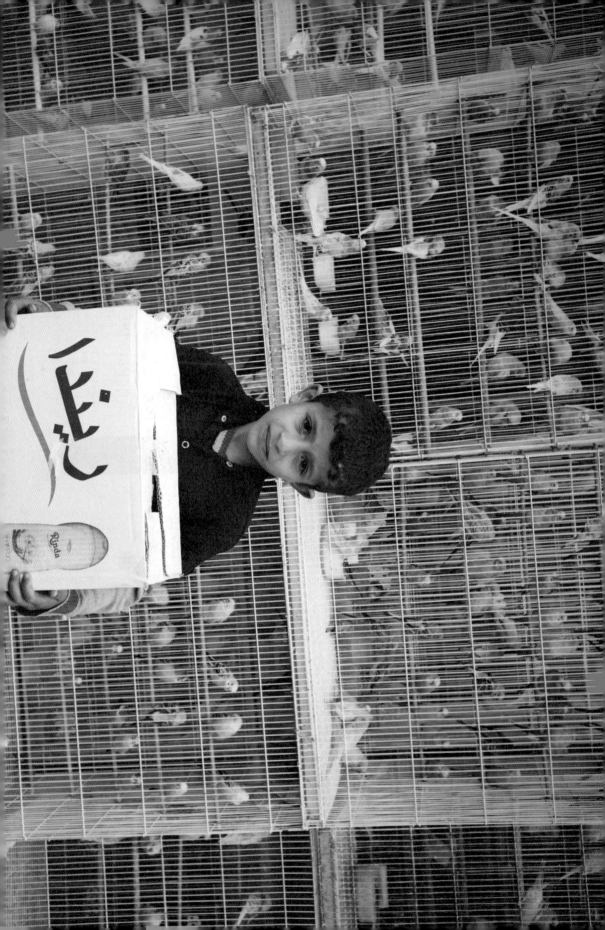

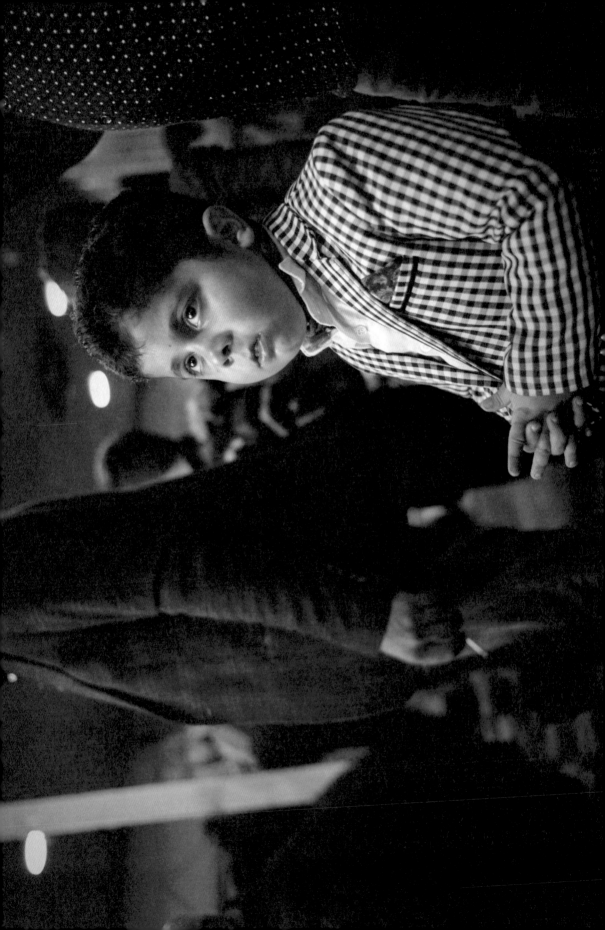

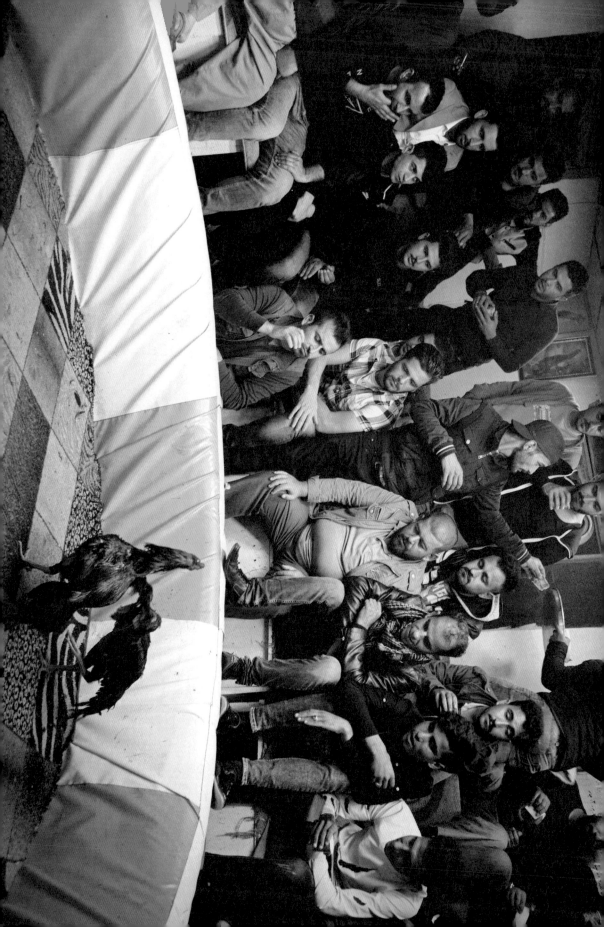

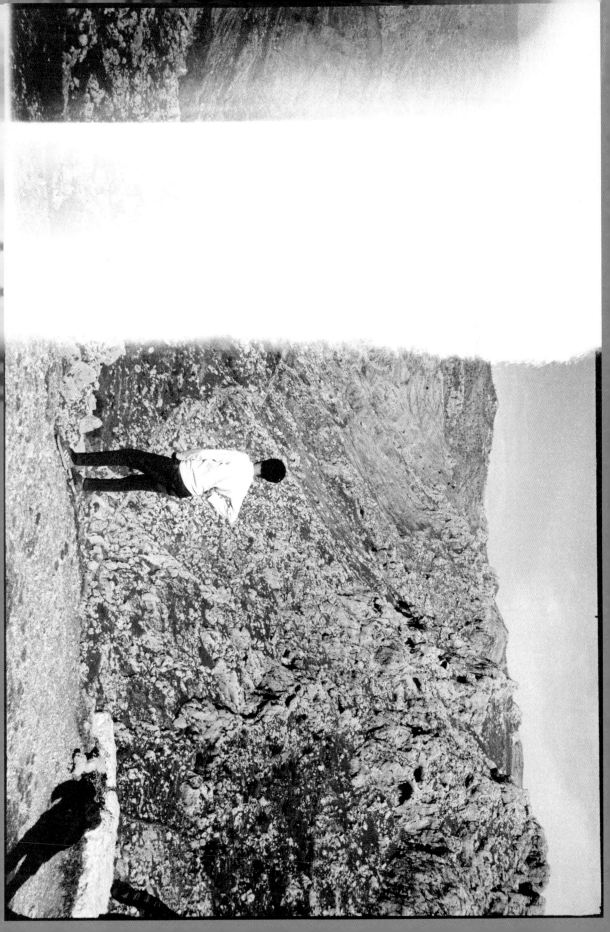

18.09.2018 (Tue.)

⊛ Mr. Bakhtiar Aziz

GUN SHOP/ INTERVIEW

✓ 08h30 NRC → CAMP
 DRIVER 08h00?
 08h20 CONFIRMED

✓ BRING MY BOOK

/ HOSPITAL?
 9 - 1PM
 AM

Mar Mattai
monastery
18/9

$\widehat{\text{T w r a q}}$

Sunday Twraq
Mosul Rd
after 8:00 night

Takiya Azadi in ERBIL 009 2n0 47n0

نشی

ST IMPORTANT SUFI TAKIYA 'N ERBIL —
. 5r254550y

lkarim Darakhurmay Takiya ثم Hمورجن

2. Takiya Azadi
FRI 10 AM

3 Twraq
SUN. 8PM

Mo Abdulah
thkr
/ 3
DHEKR

dushyay? kۆریایی

Hمورجن

07 09 2018.

...MOSUL...AZAD...DUHOK...2015年...2014年...YAZIDI 雅茲迪...(MOSUL)...

13 09 2018

否則這也許隱花這時間內在而蘊藏的意義吧，這些精神相間的那照片的，花了些個小時在對比不同人等都要有耐心，要沉得住氣，才能達到那效果。

今天是提不起精神的一天，每次拜訪著使比等精神相間每體力，花了幾個小時在對比不同人等都要有耐心，要沉得住氣，才能達到那效果。

每每隔天也需要同樣的時間來修復，在那時候密集地拍攝，每日睡眠計之慌，似乎同等的時間裡來消化那些使體驗變成了某種必須在對居民等又勞動事，以等計但我成為某某中必須我那不甚事實質的精神自然地吸引入們，由其

Federal Republic of Iraq
Kurdistan Regional Government
Ministry of Interior
General Directorate of Divan
Directory of Visa
Visa Department
E - VISA

مارى عێراقى فيدراڵ
حكومةتى هةرێمى كوردستان
زارةتى ناوخۆ
رێوةبةرايةتى گشتى ديوان
رێوةبةرايةتى ڤيزه
شو ڤيزه

||
2201902041484388

Allowed to Enter Kurdistan Region to :			ڕێگهمان دا به هاتنه ژوورهوه بۆ ناو هەرێمى كوردستان :
Purpose of Visit		سەردان Visit	بەمەبەستى سەرەدان
Entry Permit No :		2120220192276310	ژمارەى رێگه پێ دان :
Issue Date :		12/02/2019	ڕۆژوارى دەرچوون :
Valid Until :		12/05/2019	ڕۆژوارى بەسەرچوون :
Duration of Stay (Days) :		30	ماوەى مانەوه - ڕۆژ -
	Number of Entries :	Single	ژمارەى هاتنه زورەوه :
Full Name :		CHANG, YUNG	ناوى تەواو :
Nationality :		China	ڕەگەزنامه :
Passport Type :		Regular	نۆرى پاسپۆرت :
Passport No :		316110119	ژمارەى پاسپۆرت :
Issuing Country :		_____	وێنى دەرچونى پاسپۆرت :

Sponsor information	زانيارى دەستەبەر		
Sponsor Name :		كارزان كانبى يابه	ناوى دەستەبەر :
Address :		هەولێر - كه ره كى شاروانى	نونيشان :
Mobile No :		07504492877	ژمارەى موبايل :
E.Mail :		karzan_ka@yahoo.com	ئيميل :
		باتاز كانبى يابه	ناوى لايەنى داواكار :
		هاتولێر - دريم ستى	نو ونيشانى لايەنى داوا :

تێبينى :

يك حمل نسخة من تأشيرة الدخول الالكترونية.

Notes:

- Hold a copy of this E-visa while entering Kurdistan Region .

Ministry of Interior

13:50:05 12/02/201

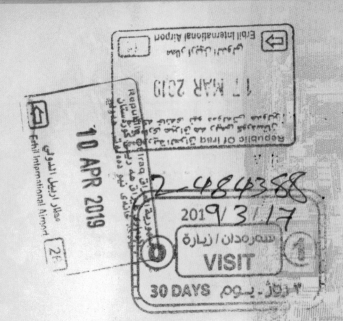

Erbil International Airport
مطار اربيل الدولي
⬅ 2F

10 APR 2019

Republic Of Iraq جمهورية العراق
مطار اربيل الدولي

Erbil International Airport
مطار اربيل الدولي
⬅

2-484388

2019/3/17

سەردان / زيارة
VISIT

30 DAYS ٣٠ يوم

TÜRKİYE CUMHURİYETİ
TR ATATÜRK D094
24.09.19 71
⬅ 34.3.01 ✈

TÜRKİYE CUMHURİYETİ
TR ATATÜRK D104
24.09. 8 71
⬆ 34.3.01 ✈

簽 證／**VISAS**

中華民國
ROC (TAIWAN)
DEC 10. 2017
出境
DEPARTED

中華民國
ROC (TAIWAN)
FEB 04. 2018
入境
ADMITTED

中華民國
ROC (TAIWAN)
MAR 18. 2018
出境
DEPARTED

簽 證

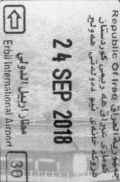

Republic Of Iraq
Erbil International Airport
24 SEP 2018
30

Erbil International Airport
24 AUG 2018
7

Wooden land Rest

بەڕێز : بەروار : / /

کۆمە	جۆری خاردنێ	ژماره	بە
	dont worry		
	it's your		
	restrant		
سـەرجـەم			
	نیمزا		

چایخانا وار/ئاکرێ ٠٧٥٠٤٠٢٢٨٧٠ خەلەتی و سەهویبوون بۆ هەرەدوو لا نزڕیت

AZADI MOTEL
☆☆☆☆☆

No. 047

التاريخ: ٢٠١٨ / ٣ / ١٩

موتێلی ئازادی
3/19، 3/20، 3/21

0750 200 16 26
0750 200 14 24

ناوکری - جادا کشتی - بودامیدهر سالار مۆڵ
عقرة - شارع العلم - مقابل سالار مول

وصل قبض

دينار	دۆلار $
١٧٠٠٠٠	$١٤٠

استلمت من السيد :
مبلغا وقدره :
وذلك عن :
ولاجله وقت ادناه .

المستلم

المسلم

① "DASHA BA (2016)"

forcan "

MOSUL PLAIN

سنجار / سنوني

برطلة + بعشيقة

BASHIK BARTALA

ASHURA

E6 / 140

A2/130 TWINS
BOOK

3 CHECK HOTEL PAYMENT

2. 4PM SHARYA

√ 8AM DOCTOR Buş دیری.

15 09 2018 (SAT)

حرور.

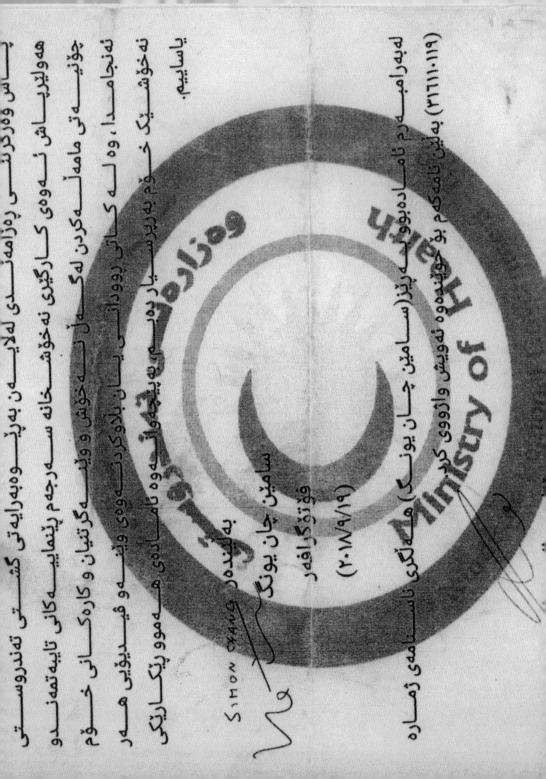

(۳۲۱۱۰۱۱۹) بەلگىلىك ئامبار

ۋەزارەت
وزارة الصحة
Ministry of Health

ساۋېن جان يونىك
قول قويغان ئادەم
(۲۰۱۷/۹/۱۹)

بەلگىلىدۇق
SIMON CHANG

張雍 (Simon Chang)，攝影師，1978 年生於台灣台北。

輔仁大學影像傳播系畢業，2003 年旅居捷克，就讀於布拉格影視學院 (FAMU) 平面攝影系碩士班。2010 年起以巴爾幹半島北端的斯洛維尼亞為創作據點至今。以深度人文觀察，尤其不同環境或文化背景裡的人性與個人意志，為主流所漠視的故事及衝突地區當前現況為長期關注與紀錄之主軸。

曾獲斯洛維尼亞年度最佳攝影作品「Emzin Photography of the year」首獎 (2012)、斯洛維尼亞新聞攝影首獎 (Slovenian Press Photo 2011, 2012, 2015)、高雄市立美術館高雄獎首獎 (2011)、美國紐約 Eyetime 國際攝影大賽首獎 (2012)、法國巴黎 PX3 國際攝影比賽專組 / 新聞攝影類金獎 (2012) 等等。文字攝影集《月球背面的逃難場景》亦榮獲第 42 屆金鼎獎非文學圖書獎。攝影與錄像作品分別為國立台灣美術館、高雄市立美術館、藝術銀行、索卡藝術中心與德國柏林「東歐錄像藝術計畫 (Transitland project 1989 – 2009)」等所收藏。

張雍 文字攝影集
《月球背面的逃難場景》2017
《要成為攝影師 你得從走路走得很慢開始》2015
《雙數 MIDVA》2011
《波西米亞六年》2010
《蒸發》2009

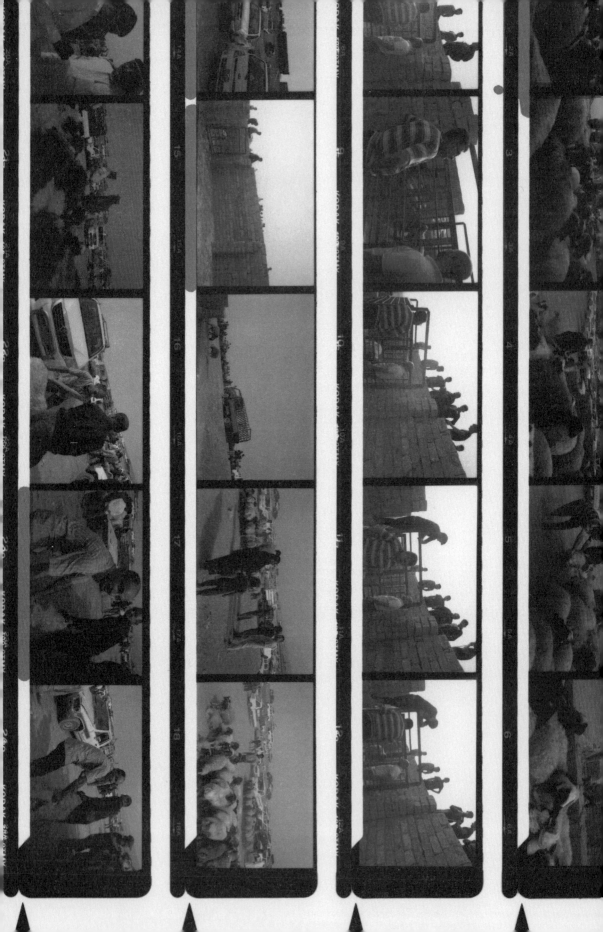

此篇結語不過只是另一段故事的開始。

札格洛斯山系 (Zagros Mountains) 一帶，西部由土耳其、敘利亞交界處的地中海海岸一路向東開展，再延伸至伊朗

北部與伊拉克相鄰的山脈，還有許多說著各自庫德族方言、同樣也將「Azadi（自由）」作為口頭禪的庫德族人與他

們的心事等著我去認識。

謹以這本讓自己念茲在茲的故事獻給所有我在庫德斯坦的那些弟兄與姊妹們。即使迄今僅只兩回顯得短促的探訪，庫

德族人的勇氣與率真卻已悄悄內化成自己內在深刻的一部分。也衷心盼望這個猶如電影情節的庫德族經歷，更能替四

面環海的家鄉，那座也同樣熱衷以「自由」來命名市區街道、廣場，甚或報刊和學校的自由島嶼上，許多同樣也對自

我認同不時感到迷惘甚或焦慮的國人，帶來一些思忖時的借鏡與靈感 —— 其實，每個人意識深處都佇足著那名流淌著

古老血液的庫德族人，時時刻刻提醒我們，對自由的渴望不只是目標更是過程。

任與位置。

庫德族以自身際遇提醒世人──在自己土地上擁有自己的國家那看似理所當然的常識，竟成了某種必須不斷以流亡甚或犧牲來挑戰的迷思，而權與人們辛苦建立的家園卻格外容易──只消川普與已多安的一通電話。回顧人類文明進程，鮮少有比庫德族人命途更坎坷的歷史，但我無法同情這群人的遭遇，因為他們面對生活的態度是那般懇切動人。自己更仰慕這群吃飯吃得好惡，舞步井然輕快，吟唱時總是使勁將喉頭音全開的庫德族人對腳下那塊土地熾熱的情感，其他早已坐擁屬於自己國家的人們面對自家土地的心態相形之下提襯冷淡。庫德族新年 (Nowruz) 首日，族人們依循傳統，攜家帶眷換上新裝到山裡野餐，綠意盎然的山谷間滿是手舞足蹈衣著鮮豔的人山人海，新年第一天，好比台灣農曆年初二回娘家的習俗，庫德族人慶祝新年時選擇與他們的土地一塊兒，就如同投入母親懷抱那般安然自在；一族族鮮艷的花瓣在春意盎然之間輪轉盛開，在那顯金色太陽的照耀下，庫德族人早就已經獨立了──每位我所遇見的庫德族人都真誠地與我分享這民族靈魂中最獨特，也最堅毅的一小塊，每天都有當地人透過那既靦腆又誠懇的眼神向我說道：「歡迎來到庫德斯坦！」當你近距離感受過那股真誠，聽他們侃侃而談自己的故事，並認清國際強權迄今仍不斷打壓且隨時準備再次背叛庫德族人的嚴峻事實，你實在很難不去愛上這群人……

華勒斯（William Wallace），在馬背上舉起長劍大聲嘶吼著：「Freedom（自由）！」那場戲讓他成了全球家喻戶曉的英雄甚至自由的代言人，而就在同一年，手裡也提著長槍冒著生命危險向伊拉克、土耳其等高壓政權高喊道：「Azadi（自由）！」的庫德族民兵卻被視為恐怖份子，理應接受國際社會的撻伐。然而，某些人所指控的「恐怖份子」也可能是另一群人眼中的「自由鬥士」；有時「恐怖份子」甚至也是諾貝爾和平獎的獲獎人，例如阿拉法特（Yasser Arafat）——巴勒斯坦解放組織（Palestine Liberation Organization）的前領導人。

伊拉克庫德斯坦的所見所聞，加上一個東方人在西方生活十六年的體認，我發現，破除上述成見唯一的方式就是透過「故事」。

人們理解眼前世界的方式通常是經由故事。縱使故事無法瓦解國境之間的圍牆與防禦工事，然則故事卻能在因恐懼而築起的那道心牆上鑿出孔穴，讓好奇的視線得以穿越、順著縫隙間那些幽微閃爍的光點，我們有機會瞥見舒適圈以外的世界，並學著發現、繼而欣賞那表象差異之外、深邃處有如地底樹根那般纏繞相擁的緊密連結。無國界醫師（Doctors Without Borders）忙著在那些硝煙彈雨的屠宰場裡試圖縫合滿目瘡痍的傷疤，當前這個世界同樣也需要無國界攝影師或文字工作者的「故事」，讓象牙塔裡那些此時此刻依然隨波逐流的冷漠與無知，有機會重新審視自己在這個星球上的真

屠宰場就擺在眼前，那選擇性的正義感，不正凸顯出那隻閉一隻眼的偽善？那雙重標準不也暗中助長了那群只顧謀取私利的屠夫們誅鋤異己的專橫氣焰？

當實地來到庫德族人日常生活的現場，被邀請進到家裡客廳中央那張擺滿乳酪、蜂蜜、新鮮水果與巧克力軟糖和爆米花的地毯上與一家人並肩席地坐下，你對那些新聞產品所意圖塑造的對立與分化、政客們傲慢無知的談話立刻有了截然不同的看法——

那些不過就是牧羊人們在市集裡討價還價的話術伎倆，威脅利誘、想盡辦法要你別懷疑那桶替奶瓶的驢子就是親生媽媽，只要鈴鐺一響，甚至最好想都不要想，只消將腳步跟上那早已在棋盤上替你算好的行進方向。

當政客們忙著將不同族群、國籍與信仰依序貼上「標籤」時，我們想像力的自由正遭受著前所未見的威脅——當代思潮所鼓吹的多元文化，事實上並不如我們想像中那般包容且多樣，經常來臨地被簡化成「西方」或「非西方」的文化。

網際網路看似輕易破除了距離與語言的隔閡，然而螢幕前的人們卻被慫恿地最好與自己背景、價值觀相仿者串連成小圈圈，築起同溫層裡的象牙塔，至於外邊那些「其他人」，最終只被簡化成刻板印象，當前全球化表象之下，我們的視野卻呈現出前所未有地窄化……

是否還記得一九九五年好萊塢賣座電影《梅爾吉勃遜之英雄本色》(Braveheart) 裡的經典畫面？棕髮藍眼的威廉．

儼然又一場大亂鬥正要迸發之際，川普政府再度將駐紮在伊拉克北部的美軍悄悄派往敘利亞東北部，然而此行目的並

非為了相挺先前並肩作戰的敘利亞庫德族夥伴，而是出兵保護敘國東北部的油田，好確保月收入至少四千五百萬美元

的利益不會平白落入外人口袋……

「有時候你必須讓他們像兩個孩子那樣大打一架，然後再將他們拉開……（Sometimes you have to let them fight

like two kids. Then you pull them apart……）」十月底川普在德州一場造勢晚會的演說以孩子們打架、大人勸架的

比喻來形容庫德族人與土耳其人在敘利亞北部的衝突，台下支持群眾無不大聲鼓掌叫好，那場面不單讓人憤慨更叫人

心寒，幾乎同一時間，《紐約時報》公佈了敘利亞北部衝突現場的最新畫面 —— 土耳其所支持的敘利亞叛軍游擊隊在

公路旁以狙擊手長槍當場處決了被俘獲的庫德族民兵，開槍掃射的當下更以阿拉伯語咒罵著：「宰了這群『豬』！這群『異

教徒』！」並敦促旁人將冷血的處決全程拍下……

一向強調人道的西方價值卻選擇縮手旁觀。

歐美學者經常抨擊當今回教情真寺屠宰羊隻未經麻醉便將牲口以利刃割喉的宰殺傳統過於殘忍，而現實世界裡那座正逐漸失控的

西方聯軍與伊斯蘭國陷入苦戰時最倚重的盟友，更是替美軍在前線與 ISIS 交火時至關重要的戰鬥與戰略夥伴，而川普斷然撤軍的決定，不僅蔑視土耳其舉兵進佔敘利亞，更已造成了至少兩百多名羅賈瓦庫德族人喪生，厄多安口等於人道考量的「安全地帶」迄今已迫使超過二十萬多名庫德族人逃離羅賈瓦，該區原為庫德族所看守的監獄裡數百位等著被審判的伊斯蘭國戰犯更同機逃逸，少了美軍支援的敘利亞庫德族，面對土耳其優勢武力入侵，最後只好轉向打壓境內庫德族人不遺餘力、背後有俄國軍力助拳的敘利亞總統阿薩德，透過談判與妥協尋求支援，並拱手讓出北部佔敘利亞領土面積近三分之一的羅賈瓦，受惠於土耳其「安全地帶」的構想，敘利亞政府軍不費吹灰之力便從庫德人手中收回了北方失土，原先向鄰近伊拉克庫德族同胞們自治區成果看齊的努力剎那間又只剩下夢想。

美國政府十月中由敘利亞北部低調撤軍之決定，讓原先於伊斯蘭國失勢後在庫德掌控下情勢相對穩定的敘利亞北部再度陷入全然的混亂。看似計謀得逞的土耳其政府，與其暗中支助的反敘利亞政府游擊隊，與敘利亞總統阿薩德的政府軍，支持敘國政府的俄國勢力此刻共同維持著敘國北部的秩序，被迫轉入地下的庫德族民兵只好透過星汽車炸彈進行報復反擊……十二月底 BBC 一次專訪中，伊拉克庫德斯坦自治區的高階反恐官員 Lahur Talabany 更將把握此刻混亂情勢，於敘利亞及伊拉克沙漠地帶乘隙重新集結的 ISIS 勢力形容為「打了類固醇的蓋達基地組織（Al-Qaeda）」，

撰寫本書內文之際，二〇一九年十月，美國總統川普（Donald Trump）與土耳其總統厄多安（Recep Tayyip

Erdoğan）透過一通電話片面磋商，便自行對外聲稱有鑒於伊斯蘭國戰事已大獲全勝，宣布即刻將從敘利亞北部撤

軍，更「禮讓」土耳其部隊進佔敘利亞北部—— 庫德族所控制的羅賈瓦（Rojava，註：rojava 是庫德語「西部」

之意，敘利亞北部、東北部與土耳其接壤一帶在「大庫德斯坦（Great Kurdistan）」的版圖裡隸屬庫德斯坦西部），

土耳其總統厄多安延年積極公開宣稱基於「人道考量」，竭力遊說國際採納他在土耳其與敘利亞交界處開闢一個長達

四百八十公里、從土國邊界往敘利亞境內延伸至少三十二公里那「安全地帶（safe zone）」的計畫，好讓迄今仍滯

留於土耳其境內難民營裡數百萬名的敘利亞難民能儘早返鄉，然而，暗地裡裡實則執意想要迫使敘利亞北部庫德族勢力

如「敘利亞民主力量（Syrian Democratic Forces，簡稱 SDF）」與「庫德族人民保護部隊（People's Protection

Units，簡稱 YPG）」等武裝團體退出緊鄰土耳其的羅賈瓦（Rojava），意在削弱並斷除先前已掌握敘利亞境內三分

之一領土的庫德族勢力對土耳其境內被歐美認定為恐怖組織的「庫德斯坦工人黨」的影響。土耳其軍隊從十月起便與

庫德族人所領導的「敘利亞民主力量（Syrian Democratic Forces）」於敘利亞北部密集集衝突，而敘利亞當地庫德族

戰力、包含著名的「婦女保護部隊（Women's Protection Units，簡稱 YPJ）」—— 庫德族女兵戰力，不僅是美國及

人心頭之恨的「賽克斯－皮科協定」，及後續簽訂的「洛桑條約」自作聰明將原先世代於此放牧遷徙的庫德族人充當成篝在鼓裡的「米力亞」——以協助庫德族獨立建國的承諾當背書當當做驢子身上的奶瓶，好誘使這群「視獨立建國為母親」的「庫德族米力亞」，任憑英法為首的殖民列強支配擺手，只為讓帝國強權針對中東地緣政勢力版圖經自分贓，並將美索不達米亞富的石油蘊藏等天然資源經行搜刮割並大飽私囊。被金頭髮、藍眼睛的「牧羊人」給出賣了的庫德族就此被拍將就在伊拉克、土耳其、伊朗及敘利亞那幾名「假母親」的卵翼下……由阿拉伯人、波斯人與土耳其人主政的那些國家更無不竭盡所能打壓這隻早已為西方帝國主義從自家土地上硬是給閹割去勢的「庫德族米力亞」……

牧羊人的詭計很快就被拆穿。庫德族人這才發現邊境另一側的族人們，也都不約而同置身於正傾全力剷除庫德族認同、強勢同化部族傳統文化、對庫德族語頒布禁令、被海珊政權化武攻擊、直升機掃射，也為土耳其飛彈轟炸的那座「屠宰場」時，這隻「庫德族的米力亞」沒有其他選擇，為了生存、更為了那世代傳承的夢想，挺身反抗是唯一的選項。

而「庫德族人沒有朋友，只有山（Kurds have no friends, but the mountains）」的庫德族信念，讓庫德族人面對那如同詛咒一般，一再被朋友背叛甚或出賣的情節就在眼前以最血腥的方式多次倒帶重演的同時，被迫逃命藏匿在山區的庫德族人與其土地強烈的革命情感更是無以復加。

「那隻「米力亞」的生母此刻是否就在牠身旁，牠卻永遠無法洞察真相？」

庫德族人的際遇，不也像極了那隻由西方列強所扮演的牧羊人精心調教出的「米力亞」？

「Azadi」是我在當地所學到的第一個庫德斯坦單字，意指「自由（freedom）」。隨處可見以「Azadi」命名的路標、

商家、廣告標誌甚或政黨候選人旗幟——「『自由』廣場」、「『自由』大道」、「『自由』旅館」或「『自由』商場」……

即便作為中東地區社會風氣自由開放的指標，無論是對言論自由的包容、多元化的宗教信仰、開放的政治參與，甚或

提著槍桿在前線衝沙場對抗 ISIS 的庫德族女兵……而那隨處可見的「自由（Azadi）」兩字，依然不分晝夜以那些發覺、

閃動著的粗體字提醒著庫德族人——與散居四方的庫德族手足們合力構築一個由庫德族全權自主的自由國度，迄今仍

只是個貌似空中樓閣的未竟之志。

我大膽假設，西方列強當年極可能就在同一片粗獷的庫德斯坦原野上，也親眼目睹了這有如希臘神話般充滿隱喻暗示、

荒謬甚或諷刺的庫德族遊牧伎倆——那頭被閹割的假王子「米力亞」，焦急地只顧湊向驢子腰際奶瓶並使勁吸吮的模

樣，身後其他羊群更慌張地只想趕緊跟上……一次世界大戰期間西方殖民主義者亦然如法泡製，透過迄今仍為庫德族

庫德族牧羊人有項十分獨特的牧羊傳統，每個四處逐水草遷從的牧羊人部落或家庭的羊群中定會有兩三隻那滿身蓬鬆羊毛、前額繫著彩色繩結、脖子掛有大銅鈴、體型明顯比身邊羊群更壯碩，當地人俗稱為——「米力亞（Meryaa）」的公羊。父母基因健壯的羔羊通常是牧羊人心目中「米力亞」的首選，而被選選為「米力亞」的羔羊出生後立刻與母羊分離並隨即被閹割（這樣長大後就不會受到發情的影響）；「米力亞」喝的「母奶」是牧羊人綁在驢子腹部的「奶瓶」，「米力亞」自然而然也就將綁著奶瓶的驢子當成自己媽媽。當牠長大，幾乎從未修剪的厚重羊毛披在身上讓牠有著壯碩的身形、頸部鈴鐺更是響亮，生性合群的羊兒們自然也將「米力亞」視為團隊的領頭羊，每回牧羊人決定移動羊群定會使喚驢子先行，「米力亞」於是尾隨著「母親」的方向亦步亦趨，移動時脖上搖曳的鈴鐺發出嘹亮的聲響，同時也「咩——咩」地高聲呼喚遠方羊兒們的腳步也得趕緊跟上。

「羊群依隨著那位牠們不知道早已被閹割的『羊王』，而『米力亞』更不曉得驢子不過只是假冒的媽媽……」斗互克山區當地牧羊人一邊向我介紹這獨特的庫德族遊牧習俗，眼角一邊不經意流露出得意的神情，更不忘那滿羊群的愚傻。

「叮咚叮咚——」眼前這隻靈面黑斑、胸前繫了只銅鈴的「米力亞」，讓身旁其他綿羊看起來有如縮水那樣，頂著蓬鬆的羊毛英挺地佇立於草原中央，彷彿十分自豪那牧羊人將引領羊群的重任交付於自己身上……我在一旁私自臆想，

噢，蠟燭，你同我一樣在燃燒，不過你只有在夜晚將被點燃，我則是不分晝夜地燒燃。

—— Ehmedê Xanî（艾哈邁德・沙尼／庫德族詩人 1650 - 1707）

10

被閹割的王子以為母親是爐子／佇足於意識深處的那名庫德族人

那台飲水機仍舊漏著水，身旁購物中心前的人群沒有機會聽見……

續辭嚴義正的指控，他口中吐出的每一個字，好比不遠處沙漠裡正狂亂飛舞的沙塵，稜角鋒利的那些句子，正刮削著院長眼中我那暨莽撞又無知的一廂情願。

我望見鐵窗後邊昨晚才看著他們在我們牢房的病患，依舊晾曬在鐵欄間同樣的位置。為了方便安裝電源管線公鹿頸動脈綠，硬是被鑿了個大洞的畫面，她的心情此刻我完全理解。

對街高牆後邊那群病患一如往常在牢籠內抽著菸，我也點了根菸躊躇在皇家購物中心前熙來攘往的大馬路邊，有那麼一瞬間，我無法辨真實與虛幻的分界，這才驚覺眼角淚水正浸濕著視線，讓精神病院外邊人們口中這個「正常世界」看起來像極了隔著禁閉室前那黏著糞污垢與髒門簾向裡邊看去時，禁閉室前那也同樣模糊、渾濁的光點……

我試著走進視線死角裡的那道深淵，企圖讓原本被消音的故事有可能被聽見。只是當我站在方才被趕出來的精神病院對街高牆時這才驚覺，原來那些關於「你們」與「我們」的小圈圈與偏見，不只存在於高牆外，甚至也存在於精神病院裡邊。

院長有著無可挑戰的威權，將一群病人鎖在精神病院的牢房內，也同時將我囚禁在精神病院外的現實世界。

未獲正式允許，昨日在醫院裡待到晚上八點讓他震怒。尤其拍攝那位病患正面時頭頂監視器的畫面更清晰可見。「你

到別人家裡作客卻不遵守主人的規矩！」、「不開放給任何媒體拍攝是院方一貫的原則，通融你來訪，這回沒有正式

許可你卻待到那麼晚，讓我對衛生部與其他工作人員怎麼交代……」當著醫生、工作人員與所有病患的面，院長嚴詞

此實我是個無理、粗魯的「客人」……兩名員警正押解來另一名眼神與我同樣無助的嫌犯，人們低聲私語在我背後指

指點點，那個當下彷彿我也是個罪人或無可救藥的病患……院民指示庫德族欲死隊的警衛將我帶往樓上會談室，更命

令保全主管將相機記憶卡裡所有我在精神病院裡所拍攝的照片，尤其病人的畫面全數刪除，鐵了心就是要讓那些顯得

灰暗的影像留給永遠留在高牆裡邊，那場面切實教我難堪……

聽見禁閉室那片小窗正被人堅決地給關禁起來，這回輪到我被鎖在精神病院的大門外。

最讓自己意外的是，我竟沒有替自己辯解。關於院長堅稱「尊重、保護病人」的立場，卻讓病人們如動物一般蹲在大

廳牆邊用手扒飯，醫師們早早下班，大部分時間都在休息室裡喝茶聊天、看電視抽菸，這幾天就僅只一次看見醫生巡

房並與病人面對面寒暄……強忍住諸多積累的不平與不解，我選擇讓院長盡情行使他的威嚴。杯在大廳中央，院民繼

彷彿還有別人站在我們旁邊……「你也想跟『他們』一樣要在我身體裡裝一個�？」，那把怒火正在他血液裡滾沸翻並

折騰著發燙的思緒，這如履薄冰的交談我感覺有股暴戾的旋渦正鬆動著自己腳底的吸盤，即使我們中間隔著鐵窗與欄

杆也讓我感到莫名不安……正想找理由脫身之際，他主動要我替他拍幾張照片，並專業地透過類似「導演」的口吻指

導該如何框取畫面：「退往後邊、這一點……要拍到全身」、「再稍微近一些……」、「更近一點……別讓『他們』」

看見……」最後他將頭靠在欄杆空隙之間再指示我拍下連鬍渣斑點都能清楚看見的大特寫，他很滿意在他指導下所拍

攝的「系列照片」，「他也是殺人犯，他將他母親給卸切成好幾塊……」他以愉悅的心情將身旁那名體型微胖、濃密

捲髮帶有一撮瀏海、滿臉鬍渣的男子給一把摟住湊近過來，男子聽不懂我們英語交談，只管笑得燦爛……

荒謬的地點經常有荒謬的故事上演。

邊思索著再度造訪這次院長態度比上回更保守的華勒精神病院內，昨日那像極了電影《鬼店》（The Shining）海報那

讓人不寒而慄的畫面，以及那亂染於真實與虛幻之間、幾位冷血親親的兇嫌，邊盤算著口袋裡究竟有多少勇氣，又能

如何走近欄杆後邊的生活空間……卻萬萬沒料到，那最荒謬的情節這回將由自己配合串演 —— 就在二度拜訪華勒精神

病院的隔天，原先總是斯文的院長氣急敗壞地硬是把我給趕出了精神病院……

的不就僅只是那些人事物的表面？

二〇一九年三月，第二批庫區之旅又回到了華勤精神病院。這次槤邊氣氛顯得不尋常，似乎更擁擠也更加忙亂，大門

警衛不只換了新面孔，更增加為兩位。大廳內幾位皮鞋擦得光亮的警察無奈地捧著成疊公文，Tarzin 指揮護理人員

忙於將剛被押解來的病患送往禁閉室才打掃好的房間。護理人員很高興收到我帶給他們的照片，我更開心得知上回認

識的病患其中幾位目前已出院。欄杆後邊這遭回等著我的是那名理著平頭的男子，那盛怒有如瀑布正隨著目光向外流

傾瀉；今年二十九歲，自稱在英國曼徹斯特住了十多年。道地英國腔，彷彿腳底是滾邊的火山熔岩，他以那不情願

的節奏往返於病房和走道之間。一邊細數著所有他曾造訪過的英國城市，一邊怨憤地控訴著「他們」惡劣的行徑——

「他們」在我肚子裡裝了一個人工胃……」「他們」害我痛苦地食不下嚥，更無法喝酒抽菸」、「看看我這副德性」、

「他們」真是他ｘ的下流……」連串粗口，激揚地詛咒著那個我還沒有機會了解的「他們」，接著又向我要一根

菸，並提到自己住在艾爾比的監獄服刑了五年。「我用 AK47 斃了我那個不忠於她丈夫的妹妹……」早上才剛被警察送

到華勤精神病院，煙霧繚繞在鐵欄杆之間，男子吞吐著形狀像條蛇的那縷輕煙，那視線穿透著我們共處的三度空間，

正遙望著碧藍方幾顆子彈飛行的路線……「你在跟我挑釁？」、「你想要跟我挑釁？」、那是男子口中不斷複誦的句子，

休息室裡有那名雇員專職替醫師們奉茶烹煮咖啡，我這名來自遠方的陌生人正穿梭在飲水機與病房之間不停地在空瓶

裡輪番注滿溫水再遞給那群總是口渴的病患們，這荒謬我無從解釋，唯打從心底珍惜自己不只是故事現場擷取畫面

的事實（例如院內的監視攝影裝置），我選擇走進洞穴裡的禁閉室，並鼓起勇氣俯視那正持續下陷著的斷崖，我好奇

世界底部又究竟是由什麼所構成。

也在華勒勃精神病院裡度過了自己四十歲的生日。

幾位年輕病友熱情地用各式庫德德族方言甚至土耳其語替我將生日快樂歌連唱了好幾次。晚班護理人員更提議替這場精

神病院裡的「慶生會」合影留念，身旁那位小個子、反應總比旁人遲鈍的中年男子吸引了我的視線，或者說，那件被

他給穿反的T恤讓我頓時迷失在綠亂的思緒之間——V領T恤縫有字樣與鈕扣的正面被大剌剌地給穿在背面，讓我聯

想到先前那位娃娃臉護理長召集病人要我一一拍下眾人肖影的特殊體驗。「或許，在精神病院裡嵩面才是正面？」、「過

往認知裡事物的正面其實只是反面？」面對諸多提問正讓我百思不解，合照的當下

不再確定認裡我的哪一面才是正面……然而，無論正反面，這座洞穴外邊、那所謂的「正常」世界，人們總是熱烈談論著

機觀景窗，我目睹了可能連院長都不願意承認的畫面——我看到一個『人』，既非病人抑或重刑犯，無非就是一個人，

不僅正被鎖在這間編來的禁閉室，更被他自己給囚禁在那無邊無際的黑暗；只是那個黑暗，極可能與剛才我在觀景窗

裡所遇見那位小男孩的童年成長過程有關，或許軍德族歷代爭取獨立的渴望甚或外力打壓乃至近期社會動盪與劇變也

是間接造成因所在，更遑論造這個講求父系制度的部落文化以及強調群體紀律的宗教和價值觀，若僅一廂情願將靈魂深處

最苦澀的傷口給緊鎖在更幽深的昏暗，那股積怨反而只會一而再，再而三地向外邊拋擲出更多礦物與狂噪的無奈——

不過只想提醒外人裡邊傷口正在腐敗，那痛楚情何以堪。

飲水機的水繼續滴著。

十七世紀普魯士詩人馮・艾興朵夫（Freiherr von Eichendorff）曾多次提筆油燈走進埋於地底的礦坑，在裡邊豎

耳傾聽他筆下那些「細語呢喃的鬼魂」——那日復一日，將洞內石筍累積成那些「類似人形鬼魂」鐘乳石柱的水滴聲。

眼前這台飲水機不斷重播著漏水聲，讓午後醫生們各自趕往私人診間，護理人員忙著打工兼差後傭人去樓空的大廳搭

身一變仿彿空靈的洞穴一般，那些飄移於鐵窗之間的鬼魂，這群病人的歌聲與怒吼聲，生鏽的鐵窗之間來來雜著那雕像

一般虛空的眼神，我意識到這眼看就要崩塌的洞六裡正進行著的是那生命體退化成無生命物質的過程……

那扇小窗戶說了兩聲：「Salamo Alaykom　（註：庫德族日常問候語，原為阿拉伯文，意為「願平靜與你同在」。）」

連著兩句「願平靜與你同在」彷彿是通關密語，原想再複誦第三遍，只見那名一頭白髮的中年男子彷彿動作備放一

般從昏暗的禁閉室裡徐自浮現，那小小恰恰如一張相紙的方格小窗，讓男子睡眼惺忪的模樣好似暗房裡正逐漸顯影的那

張黑白照片……四目相覷不知所措之際，我與男子之間的靜默開始始無限延展，呆立在這個由透明塑膠廉與四周厚重鐵

門所構成的密閉空間，感覺被遠遠拋棄在現實世界邊緣之外、一個比地底深井還要深沉的陌生所在，連空氣的味道都

顯得稀薄且黯淡。

向小窗戶那頭比了比是否想吃東西的手勢，主要只想喚醒那時間的停滯……男子點了點頭，外邊長廊手推車上仍留

有幾份餘留的餐點，接過白米飯與番茄湯的修長手指，那指尖滿是瘀青與污痕，他雙手略微顫抖著，而我的也是。退

到塑膠簾外好讓他安心用餐（其實更擔心那些食物可能連同餐盤往我身上飛擲過來），沒多久男子又從裡邊探出頭來，

作勢央求我再拿一盤；我遞上一根菸並替他點燃，頭倚在窗沿他閉上眼睛貪婪地大口吸吐著，再緩緩將眼睛睜開，那眼

神像個被老師揑到走廊罰站的小男孩……

顧不得四周監視攝影機與院長的叮囑，如同膝跳反應那般直接，我拍了幾張照片，並放下相機向他點頭致意，透過相

正面！」「鏡頭不可以對著臉！……」然而無論我是否帶著相機在這裡邊出現，精神病院裡邊的這群男士們其實早就毫

無隱私可言，值班醫師的房門總是關著，病人們房間卻沒有隔間，更遑論自己的床位，三間通鋪寢室十幾張床堆著毛

毯的病床猶如地震後那般淩亂地陳列，另幾張床墊就被扔在走道中間。早就注意到有位身形高大、菸不離手的男子，

沒有與其他病友被關在一塊兒，獨自一人在禁閉室後方加裝了鐵門的隔離區來回徘徊，總是提著一只塑膠袋，自言自語，

偶爾停下腳步緊盯著天花板發呆。地上有張發了霉的床墊，就那樣被隔離開，手臂上抓痕剛結疤的護理員告訴我：「男

子在醫院接受治療已好幾年，精神分裂症（Schizophrenia）的暴力傾向造成其他病患的危險，迄今在醫院裡已經殺了

三名病人……」印象最深刻的是，每天下午護理人員一如往常送上熱茶時，他都一口氣要上四、五杯，並用手勢央請

那群我眼睛卻看不見的「其他人」來一起喝茶聊天……

醫師們照例自動提前下班，午班護理人員遲到的那個小週末　（註：庫區公家單位包含華勤精神病院週五週六不上班），

鼓起勇氣往禁閉室走去，值班醫師房門依然緊閉，像極了另一間可自由出入的禁閉空間，水冷扇轟隆轟隆地朝禁閉室

裡吹著，隔著仍舊佈滿污漬的塑膠門簾我看見緊閉室門上那扇輪廓模糊的小窗開啟的，此刻鴉雀無聲，我在禁閉室

簾外猶豫了好一陣子，才確著鏡頭皮掀起那比想像中更厚重的簾子貼著腳步側身來到禁閉室前，沒有敲門，只輕聲對著

徹底清一遍，哪怕僅只一個菸頭才剛被丟進裡邊……副院長也是個穿著體面的年輕人，他問我的第一個問題是：「有

沒有拍到我們醫院正面？」那提問讓我啞口無言……「沒有？那人家怎麼知道是我們醫院？」方才病房內病人被迫遷

照護理長指示向我一一展示的照影與後腦勺的畫面我依然無解，要我別忘記拍攝能看見醫院招牌的立面卻嚴格禁止露出

病人的臉……我選擇以如廁為藉口悄悄回到對面慢性病樓裡邊，與「瘋狂」的人們在一起反而讓我感到自在些。

Tarzin 那顯得不耐的嗓音老遠便能聽見。護理人員正分批將病人帶往各角落的洗澡間。兩間淋浴室，兩名病人擠在同一

間，其餘已脫去衣物在一旁等待著的就先讓 Tarzin 替他們理髮刮鬍子。他那頂著病人額頭的左手指尖，夾著眼看著灰

就要落到病患臉上的香菸……沒有毛巾擦拭，一張病床上堆著成疊衣物，那是大夥共穿的 T 恤與運動褲，

Tarzin 沒空替病患們一一仔細挑選合身的長褲，有如抽獎那般隨意挑揀，凡是過長的褲管柔性乾脆直接將多餘的長度

一刀剪除。數十名病患好不容易梳洗完，濕潤的地板除了菸草、鬍髮與菸盒外，角落還有一堆過長被裁剪的褲管……

Tarzin 為了獎勵病人們的合作，特地捧出了三條菸，透過鐵門與鐵窗窗的縫隙塞給那些手指早已被焦油燻得不只發黃甚

已發黑的病患。

即便院方一再重申注重病人隱私，所有工作人員都以手勢指向每個角落都有攝影機隨時在監視——「不可以拍攝病人

光線不清願地照亮斑駁的牆面，清一色頂著平頭的男士們似乎非常開心有外人來訪甚至進到病房裡邊，護理長嚴守院

長指示，一再重複同樣手勢告誡我絕對禁止拍攝病人正面，同時間卻開始吆喝一旁圍觀湊熱鬧的病人們依序列隊，一

個接一個站到角落好讓我捕捉畫面。然而他總是激動地先確認好鏡頭前每位病人是否確實已將臉對向牆面，若病人才

入鏡我卻已舉起相機，他會遮住鏡頭並高聲催促病人們趕緊將臉轉向另一邊……就這樣，我與病人們同樣一頭霧水地拍

一系列只見後腦勺或護理長伸手擋鏡頭的畫面，如此熱心的安排，其實背後邏輯我始終不能理解，那絕對是一番好意

出於想要協助的善念，唯獨我實在不懂究竟是怎樣的思維讓他相信有人想要拍攝這群男子後腦勺的畫面……

在兩側擺設有沙發、醫師們抽菸喝茶的休息室裡我等候與院長會面。裡邊多為身著西裝、打扮體面的醫師及行政人員，

牆上液晶電視播放著伊拉克南部大城巴斯拉（Basra）居民抗議缺乏潔淨民生用水及供電不穩定的抗爭場面，彷彿從病

人那邊所染上的菸癮於同樣也是一根接著一根叼在嘴邊。院長說：「醫生也是人，這是給同仁們

遠離工作壓力的空間，交換看診心得或透過笑話讓彼此獲得紓解，休息室裡的對話被留在休息室裡……」有病人

正在外邊吶喊、休息室裡那另外一個世界的錯覺讓我感到彆扭，院方還特別聘請了那位留著八字鬍的屬員，戰戰兢兢

地守在流理台前，替休息室裡的醫生與醫務人員遞上茶水或調煮咖啡，更勤快地將小茶几上的那些菸灰缸每兩分鐘便

已被踩踏個幾次又再重新撢開的水瓶，來回穿梭在「牢房」與這輩子所看過最骯髒的那台飲水機之間，一一替他們裝滿

冰水，看著那些集中不了焦點的視線，男士們對我微笑，有位老先生還用英文跟我道謝，拜訪華勒精神病院第一天，我

遵照院長指示沒有拍攝任何照片，離開前我在外邊中庭警衛室後方點上一根菸，趁這空靜前換班空檔試圖釐清方才所

目睹的一切。這才有機會將中庭水泥牆上大半被成疊床墊給檔住的彩繪仔細給端詳一遍 —— 精緻的筆觸，背景是庫德

斯坦典型的山巒與地平線，暖色系的光影刻劃著夕陽西下大地被宣染成橘色、淺咖啡色的曠野，畫面中央一群鳥兒正

展翅飛向餘暉盡頭的透視點，下方則是那隻雙站姿英挺、頂著鋒利鹿角的公鹿，身形軟嫩矯小母鹿在身旁尾隨，然而畫作

中公鹿頸動脈所在的牆面硬是被鑿了個拳頭一般大的孔穴，只見後方辦公室分離式空調糾結的纜線就那樣從公鹿頸動

脈處大落落地竄越，然後再被嵌入室外機的背面。突兀的視覺讓我想到清真寺屠宰場裡，屠夫宰殺牲口時那通常下刀的

刺點，彷彿那深紅色鮮血透過公鹿頸部綿密管線由風扇再回送至醫生與病人們正抽著的空間……那幅彩繪隱約提

示旁人，即便最慘烈的屠宰場，比起牢籠般的精神病院，其優點是更果決、更少的等待也更直接 —— 不像精神病院，

屠宰場裡慘烈的掙扎很快便會終結，下一回的眨眼將不會再有任何感覺。

拜訪華勒精神病院第二天，那位身著傳統庫德族服飾、娃娃臉的中年護理長揮手作勢要我跟他進到病房裡邊。昏暗的

被化成石頭前怒瞪將視視線從他目光處移開。

醫生與護理人員紛紛換上便裝，眾人輕鬆愉悅的神情正準備下班。拜訪韋勒斯精神病院期間，庫德斯坦自治區與巴格達

政府因庫區獨立公投後接連的軍事、政治衝突加上低迷的景氣更讓一向由伊拉克政府所核發的庫區政府人事經費便是

被大幅刪減甚至對半腰斬，以至公部門的新資經常發不出來。與庫區其他公務人員所採取同樣的應變或抵制，既然新

水僅能支領一半，更遑論尚有好幾個月的新餉仍欠著待發還，韋勒精神病院包含院長在內，兩年前開始，醫師與護理

人員便自行決議，每天中午便早早下班，下午只留守編制精簡的午班與夜班人力。院長正要提往下午私人診所看診，

離去前再三提醒我：「不准拍攝病人正面，尤其不能拍他們的臉！」院長清楚我並非記者身分，行前十幾封電郵往來

已試著向他說明想要近距離瞭認識故事的心願，即便他沒有明講，然而言談之間清楚感受到他不願與媒體往來，想必過

往曾遇過負面經驗，院長更回過頭補充道：「將來病患若是康復出院，一定不會樂見當初在精神病院治療的畫面，甚

至可能會狀告法庭，想辦法從你身上弄到一筆錢……」

不難理解院方保護病人隱私的考量，然而院民所描述的現實黑暗面，似乎比精神病院裡的瘋狂凶險。空蕩的大廳轉

眼只剩我獨自站在那台仍潺潺水的飲水機與一群被鎖在牢房裡苦候午班人員前來換班送茶的病人中間。接過幾只不知

前通往病房的那條穿廊，兩端皆裝有透明軟膠的PVC垂簾，一條條早已泛黃，沾滿污垢與穢物髒點的透明PVC後邊，

我隱約看見門上有扇小窗，有如禁閉室的兩間房間。左邊那間鐵門敞開，而右側連小窗戶也被上了鎖的房間，裡邊男

子此時愈加憤怒地咆哮著，卯勁捶打著門扇；那被塑膠簾分別從兩側封隔開的穿廊裡邊，有四間門上小窗都扣著大鎖

的禁閉間，而走道中央是灑落一地的米飯與糞便滑溜溜地沾黏在那塑膠簾背面，只見排泄物與糞便清溜溜地隨處生嗅

眼前淩亂的場面，看在醫生與護理人員眼裡似乎不過只是辦公室裡的另一天。而陣陣惡臭甚至讓那淩厲的吼聲產生嗅

覺上那充滿侵略性的存在感，即便隔著垂簾，強烈感受到禁閉室裡那股試圖翻江倒海的根概正隨著惡臭悶在禁閉室外襲

來……。院長沉著臉說道：「禁閉室裡這名來自蘇萊曼尼亞的男子殺害了自己女兒和太太……兩個星期前被警方從監

獄押解來，犯案經過被現場監視器全程側錄，過程十分冷靜，逮補後才出現精神異常狀態，法官懷疑是惡意圖減輕刑責

的『演出』，於是將他送來進行二十四小時的觀察與醫學評估……」年輕的醫護人員好不容易清潔了那濕滑的地板，

警衛這才謹慎地將門上那扇小窗戶給打開，向裡邊深井一般的黑暗瞄了兩聲，那根電擊棒也在窗邊轉了轉，又捏緊緊退

回塑料門簾外……這時我看看見那名披頭散髮的中年男子，蓬鬆的白髮當下我那心思還淩亂，密匝的落腮鬍此刻正緩

緩從暗黑裡浮現出來，隔著塗滿污垢的塑料垂簾，我見著中年男子那模糊的五官，那交疊著驚恐與散漫的眼神卻超乎

尋常地清晰讓人不安，我的呼吸開始急促，手臂正微微發顫，鮮少因恐懼而停止觀看，當時的我卻只能夾著尾巴，在

陌生人的出現……

我見過那個眼神。

二〇〇四年，在捷克布拉格花了三年時間造訪記錄了那所中歐視模最大的精神療養院，好奇圍牆兩邊所謂「正常」

與「瘋狂」的分野。十多年後，對待那群「異於常人」的精神病患們的方式似乎沒有多大轉變，固執的人們依然深信

只消將那些深沉的黑暗給暗藏深鎖在眾人視線外圍，你我日常作息的背面，這個由「正常人」所掌管的世界便能繼續

保有人性光明面所強調的秩序與整潔……

大廳角落飲水機不停地漏水，沒有人看見，斜對面柵欄後邊幾位病患捲著空瓶的手臂，百般無奈地瞪眼在欄杆外

邊，也沒有人關切。我注意到幾位年輕護理人員的臉頰上有幾道被抓傷的指痕……院長提到：「病患大多是中度甚或

重度的『思覺失調症』（psychosis）患者」，每每有幻聽或各式幻覺，少數也有被害的妄想，無法辨別真實與虛幻的

分野……」才講到一半，長廊盡頭男子震怒地吼嘩著，含糊的聲響好似從更遙遠的地底或深井隔著一段距離才傳到地

面，接連砰然好幾聲，對著厚重鐵門連踢帶打的聲響，讓幾名醫生與握著電擊棒的醫衛趕來關切。在值班醫師辦公室

工作服的年輕小夥子，或那些身形瘦弱的病人中間，無論是指揮送餐、分配清潔、替病患們餵藥或送菸，Tarzin 的舉

手投足，似乎都象徵著病房裡關於紀律與秩序的一切，那頗具份量的存在讓眾人敬畏，不只動怒時那嚓門嚓地板與

窗緣隱隱作響，總掛在腰際間的那串串鑰匙更有權打開醫院裡每一扇門，欄杆後邊每間房間；在那以兩道金屬大鎖牢牢

鎖上的私儲物間裡隨時都塞滿有數十條廉價香菸，Tarzin 不時捧著那些長條紙盒，將一根根香菸隔著門縫塞進病患們

指間，病患們的目光緊盯著繫在 Tarzin 腰間的那串串鑰匙，彷彿練習著隔空取物的超能力順便打發時間。

院長 Rawisht 博士年紀與我相仿，曾於德國習醫，身兼當地電視台訪談節目主持人、艾爾比早報心理諮詢專欄作者、

詩人、也是烏德琴（註：Oud，有十一條弦的中東傳統樂器）演奏家、捲髮長度及耳，談吐更是風度翩翩，是當地

醫學界公認最多才多藝的臨床精神病學權威。二○一八年九月十八日與他首度會面，他簡單地替我進行了精神病院的

導覽，「行政辦公室、會議廳與 ECT（electroconvulsive therapy 電痙攣療法）室位於二樓，一樓保留給長期病患，

共三十張床位，但此刻收容了三十八位病患，在這裡兩、三年、或六年不等，還有一位失去所有家人的病患甚至在院

內住了長達十年……」三位裡著平頭的中年男子杵在牢籠般的柵欄後邊，手上各自叼著末點燃的香菸，倚著斑駁上了

大鎖的鐵柵欄杆專心聆聽院長導覽，身後高個子年輕人向我展示他那有如刀鋒般銳利的視線，仔細地打量著我這名可疑

自己名字都那不清楚的女士，鎮日無所事事的孩子們也算了結一樁每日例行公事……迄今，偶爾夜深人靜時，仍彷記著那些顯得殘忍的笑聲與鐵網後邊少有人聞問的傷痕。

首都艾爾比南邊，庫德族自治區自二〇一七年公投後便失去的原油產區卡爾庫克有座中東規模最大的軍人雕塑，那高達二十三公尺，右手托起衝鋒槍，左手舉著庫德斯坦旗幟的巨型雕像是謹獻給抵抗伊斯蘭國入侵時不幸犧牲的那群庫德族戰士，而此刻就在我眼前，這間與對街六層樓高，立面貼滿巨幅廣告與華麗煙飾的皇家購物中心相較之下顯得極度低調，戒備更加森嚴的精神病院裡頭，大約四十多位十七、八歲乃至七、八十歲來自伊拉克庫德守的病房，有些性病患，正被困在這座內部環境比老舊外觀更為黯淡的洞穴，活像一尊尊乾枯落的雕像，有的來回踱著方步，有些則在角落自閉念著不知被遺忘在何處的靈魂。在加裝了層層鐵杆，由庫德族致死隊軍警二十四小時看守的病房內，一群理著平頭穿著拖鞋與運動衫的病患，與黏涎的時間就那樣延合在滿是淚液與鼻蒂地板。

身形魁梧，總是穿著那件寬鬆短袖襯衫的 Tarzin 是醫院裡已服務超過三十年的資深護理人員，是院長 Rawisht 醫師口中那些「在這裡已工作十多年，與病患們情誼好比家人一般……」的其中一位成員。斑白的鬍子配上清瘦的短髮，沙啞的嗓音很可能因為總是吼根於在嘴邊，總得用吼叫似的音量病人們才會聽見。當他站在大多二十出頭，穿著綠青色

斯坦有個十分特殊的現象 —— 那些在獨立抗爭、與伊斯蘭國戰事中為國捐軀的士兵們或於苦難中喪命的無辜百姓，多

會被製成海報、雕像甚至登上媒體版以喚醒世人對人道危機或激勵庫德族人的愛國意識；至於更多僥倖存活

下來、顯得無辜無助的人群，那些為數甚眾仍指望傷口能早日痊癒的平凡百姓，則被精神病院或難民營的高牆

和鐵網惘惘地給掩藏在眾人視線之外的三不管地帶。

在伊拉克北部的庫德斯坦曾多次親眼目睹，那些在戰火與衝突夾縫中苟且倖存下來的靈魂，有些甚至不曉得自己傷口

所在。猶如手裡提著那只早已不堪負荷的行李箱應聲斷落，血淋淋的傷口隨之肆無忌憚地綻裂開來，赤裸地向外界展

示著裡邊正攢和著的潰爛與心酸……

斗瓦克難民營裡，精神狀態十分不穩定的中年男子，戴著耳機起先還笑得燦爛，合不攏的嘴裡連一顆牙都不剩，先是

熱情地與我握手，趨前拉扯我的手臂接著冷不防地猛然一舉朝我揮來……而難民營裡另一位神情恍惚的紅髮亞茲迪女

子，光著腳丫套著兩條鮮豔的裙子，口齒不清地向人群嚷嚷著連當地人也摸不著頭頭緒的句子，孩子們一邊嘲笑她一邊

向我比劃出「智障」的鬼臉與手勢，我主動握手致意，她熱情地在我臉頰上送上一記吻，還來不及反應，人群中隨即

饋出一名小男生重重地在她臉上甩了一記耳光子，周圍其他孩子們在一旁鼓譟叫陣，彷彿終於逮到機會羞辱了那位連

荒謬的故事通常發生在荒謬的地點。

伊拉克庫德族自治區首都艾爾比的華勒精神病院（Hawler Psychiatric Hospital，註：當地人更習慣將庫區首都 Erbil 稱作「Hawler」），就座落於艾爾比當地規模最大的現代化商城——皇家購物中心（Royal Mall）的正對面。

皇家購物中心是伊拉克庫德斯坦西式購物中心的先驅，而華勒精神病院是庫區首都唯一所收容男性病人的精神療養院，女性病患們則被送往庫區西部近伊朗邊境的蘇萊曼尼亞省。這是當初拜訪庫德斯坦的主要動機——正當人們，無論當地人或電視機前的外人對於中東地區尤其庫德斯坦內的殘酷戰事所造成的傷亡早已感受麻痺之際，我想要近距離觀察那些「隱形」的傷痕——那些戰爭遺留在人心的陰暗影子……

途經伊拉克庫德斯坦西部那些與敘利亞、土耳其接壤的邊境小鎮，鎮上最醒目的圓環中央每每懸掛著為國捐軀的庫德族戰歿士兵們的大頭照，隨處可見當時誓死抵擋伊斯蘭國入侵時壯烈成仁的忠勇勇士；是否還記得二〇一五年歐洲難民潮高峰期，跟隨家人冒險逃離深陷敘利亞戰火的家鄉 Kobanî，那名不幸半途溺斃於地中海、嬌小的身影最後靜止一般躺在土耳其沙灘的庫德族小男孩艾倫 - Alan Kurdi？（註：Kurdi 意即「Kurdish」，泛指「庫德族的」）在庫德

必須尊重別人的黑暗角落。你更得直視它們，即使裡邊淨只是垃圾。

無論如何你都得凝視、更必須尊重他們，切勿以敝屣視之。

—— Venedikt Yerofeyey（韋內迪克特·耶羅費耶夫／俄國作家 1938 - 1990）

多才多藝的院長將我給囚禁在精神病院外面／飲水機持續漏水的深淵

渾然散發出那讓視野甚或心田為之一亮的悸動與清新；我看著出神，眨眼時隨手輕按快門，替那意識始終清醒的夢境，

惘惘留下證據，如同拾起一片花瓣只為標記小說內頁那些讓自己津津樂道的劇情，甚或難以忘懷的那幾個字。

那是旅行最微妙的階段，當你逐漸意識到初來乍到的好奇，正悄悄轉化為某種同理心—— 目光所及不再僅只是彼此的

差異，最讓你感動的反而是那共通人性始終存在的事實。蘇珊·桑塔格曾說：「當你有一個不尋常的經驗時，在某種

程度上，你會感到你和那群擁有同樣經歷的人站在同一個陣營……」庫德斯坦的熱情在自己內心深處佔據著重要的位

置，有如那個尚待反芻的祕密，而出入在那些不可思議的場景時更總是提醒著自己—— 拍照從來不是最重要的事，唯

有義無反顧地踏進故事現場，忘記自己，你看到的將不再只有風景，而是人；你所經歷的不僅是

攝影與故事，其實是那群人生活與記憶的縮影，與那些也會讓旅人想家的心事。

位置，並直視對方眼睛，藉此肢體語言向對方表示——「我有將你放在心上」。庫德族語的「不客氣」更是那讓自己

驚豔的意境。當我向當地人說：「Spas（庫德族語的謝謝）」，庫德族人會回道：「Ser chava」——字面翻譯為：「你

在我的眼睛裡（You are on my eyes）」——表示我關心也在乎你，你始終在我視線裡。如此將對方納入真誠的心眼

裡，強調人與人之間的尊重，這是庫德族人教我的攝影。

縱使右手經常握著相機，無法第一時間與對方握手或將手掌貼近心窩的位置致意，然而，快門按下的剎那，清脆的

喀擦聲響，更好似在替那輕柔的手勢，進行著一次又一次顯得悸動也傳神的音效配音——兩者節奏極為神似，仿佛好

奇心悠遊於相機兩邊時的回聲。

每天找我合拍 selfie 的路人有增無減，我也不曾回絕任何一次合影的邀請，合照後我一一握手致意，試著從容地在每

個瞳孔深處望去，在那千分之一秒的短暫裡，我在他（們）眼睛裡瞧見那更放鬆的自己，確實是種鼓舞人心的暖意。我也點

頭說聲：「Spas（謝謝）」、「Ser chava（你在我的眼睛裡，不客氣）」，只想讓他（們）知道，自己打從心底感激那

好奇心讓我們聚在同一幅影像裡——正當攝影者與被攝者的分野顯得模糊之際，這才不經意瞧見，總在觀景窗的「那張

照片」竟神奇地就在我面前油然顯露出那樸素的原形，有如慢動作綻放的花朵，舒展的不只是那色澤絢麗的花瓣，更

這是我在庫德斯坦最獨特的「閱讀體驗」—— 你不再只是被動的讀者，只要你願意，人們總是慷慨地邀請你一同進到

那些故事仍在上演的場景裡邊。

確實花了一段時間調適。先嘗試著忘記手裡有台相機這回事，接著甚至試著忘記我自己，僅僅將心思專注在與人們的

談話裡，聆聽不同家族過往的歷史、想像著關於當地生活的心事，也與好奇的當地人分享自己家鄉同樣不被國際社會

承認的處境其實與庫德斯坦相類似……即便語言的隔閡讓我無法掌握人們口中的每一個字，然而聆聽，或應該說，想要

聽出個什麼，或看出個什麼所以然的動機，終於逐漸讓我找到一種格外坦然且自在的舒適。

無論遇見什麼情況或故事，我都將它想像成好似隨手將水倒入空杯那般單純。與故事主角們相處在同一個畫面裡，我

是攝影師，也不是攝影師 —— 這才意識到好奇心竟如此輕易地超越語言、種族與宗教的藩籬和界線，是共通人性裡最

柔軟、尚未為偏見烏雲所遮蔽的純淨的好奇心。好奇心無需翻譯，比手劃腳的交談，我學著從容地接納身旁那些關切的

眼神，只消做自己，更何況那好奇是發自真心，又何需刻意迴避或掩飾？

庫德斯坦成年男子之間，握手是最常見的問候方式，或將張開的右手掌微微上舉，再將掌心輕輕碰觸胸膛胸膛貼近心坎的

高分貝的庫德族熱情傳送至遠在巴格達的伊拉克政府或宇宙邊境。閉上眼睛，稍早市集裡遇見的人群，甚或他們臉上最細微的皺紋與表情此刻再度透過那不受意識控制的選台器，在視線中央幻化成讓人暈眩的投影……飯店旁清真寺的擴音器接著傳出晚禱集會的提醒，公園裡撐著傘的人群與小販們這時也開始聚集，頓時格外想念自家客廳太太與女兒們嬉鬧時那親切的噪音，以及盧比安娜（Ljubljana）窗前歐洲街道清晨的靜謐……像是被高溫與熱情烤下了某種似地，躺在床上卻感覺自己正緩緩沉入海底……背包裡剛拍完的底片還等著依序被標記，清晨拜訪動物市集時已乾掉黏得吃於鞋底的羊糞與泥濘仍待清理，心想此刻若有一張 selfie 留念日後定將是幅難忘的回憶，只可惜當下這眠眼都顯得吃力……

來到這裡之前，總是天真地以為攝影師對他人故事本能般那敏銳的好奇群少旁人能企及。然而在庫德斯坦的每一天，甚或每分鐘，皆深刻地感受到自己試圖透過鏡頭來觀察的這群庫德族人，對我條然現身於眼前所感到的驚奇，似乎遠比我對他們的好奇更好奇……好似當你翻開書頁，相較於讀者品味故事之興會，小說裡那群主角反而從原先行間的情節突然脫跳至你正坐在的那張沙發旁邊，更渴望想知道「你究竟來目何方？」、「世界另一邊又是怎樣的世界？」、甚至你看待這本書、或這塊土地的高見……

確保屬於那對佳人的新婚夜晚，不會因眾人對我的好奇，而讓人生大事的鎂光燈被就此轉移。

每天，我閱讀著上千張臉孔、來回翻找著這本以全然陌生語言所書寫的小說內頁，在那些自己從未期待有天將會親眼

遇見的情節之間，搜尋盡可能讓自己感到更自在的連結；數不清的表情如浪花般擦身而過、消失、於下個街角又再度

出現。深邃的眼神直率地表示歡迎來感受當地人的生活圈，我更瞥見人們眼神深處那一言難盡的生命歷練；光是消化

這些有如滔滔大雨的抽象資訊傾瀉便足以讓人筋疲力竭，每當在旅館床上闔起雙眼，腦海裡緊接著浮現的總是那一張

張謎樣的臉，上頭鑲嵌著那一對對炯炯有神彷彿直視深處魂靈深光影的雙眼，庫德族人那炙熱的好奇彷彿高燒般在自己

腦海裡蔓延，好幾個晚上就在我入睡前，那些如豔陽般刺剌眼的光線與畫面，就那樣模糊著現實與夢境的邊界……

無論走到哪兒都吸引了眾人目光聚集，一開始確實讓我很不適應，主因心底切實想也想針對這群新朋友如此樸質的熱情

——作出類似熱烈的回應，勉強自己的結果，讓自己趟旅行的頭幾天總是力盡筋疲波，當時日記裡寫到：「……還是沒有

準備好，庫德族人的熱情讓我再度掙扎後，又一次，我迷失在故事的海洋裡……」記得第三天拍攝結束，狼狽地攤淺

在旅館床上，活像一具操作不當過熱的引擎，卻苦無故障排除說明……響鈴略略作響，唯一能做的不過只是委地大

口喘氣。試圖讓內心恢復平靜之際，紛紜黃昏人潮湧現之際將音量硬是轉到底，儼然打算將

這塊甫成功抵禦伊斯蘭國入侵的土地，戰事暫緩之際，得來不易的平靜，空氣裡隱約能嗅出那正飄散於某處、那若擇重負的輕鬆之情。八月午後，四十多度的高溫隨同漫天飛舞的沙塵，正慫恿著遠處煉油廠的焦油與灰煙來替熱浪一同朝向市集喧鬧的人潮襲擊。

在庫德族人的土地，凡是曝曬在陽光下的都是邊的，連好奇心也是。

企求洞察故事的攝影師，在罕見其他外來客的庫德斯坦，就算低調混跡在人群裡，任何一舉一動只會招攬人們，或更多其他人的詫異與注意，更別著求觀察者總是渴望的「隱形」，這幾乎是在抵達的同時便隨即洞察的實情。

過往十六年的旅行多集中在西方文化區，在歐洲街頭，即便長相和打扮與當地人迥異，人們也鮮少將視線用膠水緊緊黏著你。然而，目前仍被各國外交部列為不建議前往的庫德斯坦地區，當地人對外來者那毫不掩飾的好奇而是如此直接目洋溢，沿途路人打量我的視線猶如影子般寸步不離，好幾次更主動擠前緊握我雙手，直視我雙眼激動地說道：「庫德斯坦歡迎你！（welcome to Kurdistan！）」拜訪亞茲迪人（Yazidi）在郊區所舉辦的婚禮，現場找我自拍的人群那熱烈程度遠超乎新郎新娘對賓客們的魅力，當時一邊試著靜下心來觀察故事的進行，另一方面卻得花上更多氣力好

所有人類都同時活在兩個世界裡。一個是無論你是否存在，都照樣運行的世界；那是你出生之前便已存在，死後依然不變的世界；是由物質、事件和其他人所構成的世界，是外在的世界。另一個則是因為你存在所以存在的世界；是由你的思想、感覺、認知所構成的個人世界，是你內在的世界；這個世界因為你出生而存在，在你死後也就隨之停止，我們只能經由內在的世界去認識外在的世界……

—— Sir Ken Robinson（肯‧羅賓森／英國教育學家 1950 - ）

08 庫德斯坦的攝影課／輕按快門替掌心貼近胸膛的手勢配音

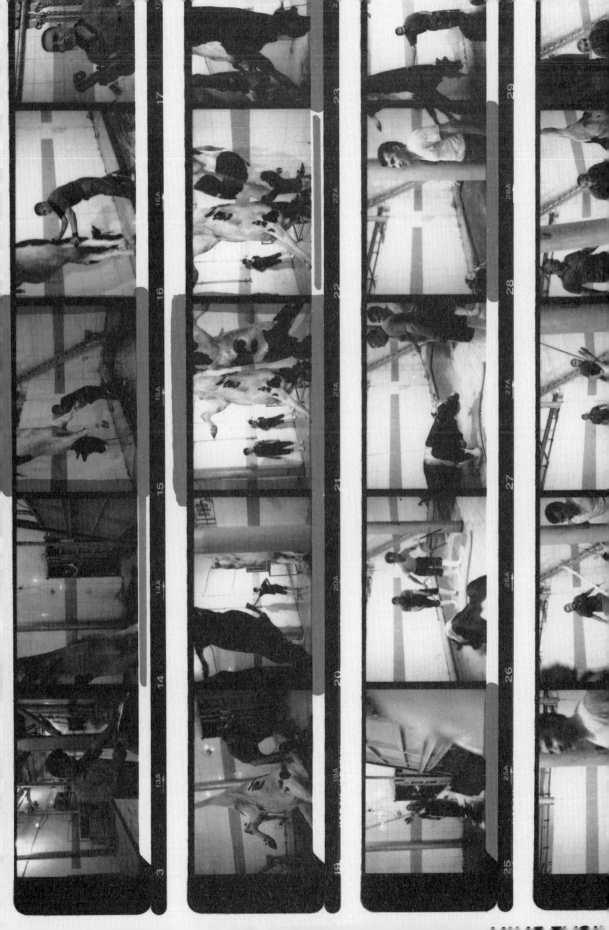

室內的晚禱折曲。天台上原先忙著自拍的那群亞茲迪遊客們早已退行，眼前是摩蘇爾華燈初上的夜景，戰後城市供電

不甚穩定，從修道院這邊望去，城市光點以那昏弱的電壓，摩斯密碼般閃動的頻率向外人傾訴著掙扎始終持續的心情，

眼前這歷經歷了太多苦難，居民早已四處逃散的城市正珍惜此和平空檔大口地喘息……

修道院裡沒有網路手機亦無收訊，恰好讓自己有機會專心傾聽眾多不可思議的故事與眾人們當下的心境，並感受伊拉

克基督徒信仰及簡單生活那如此誠摯且緊密的聯繫。修道院的警衛與養蜂人邀我一同晚餐，他們也都是逃離伊斯

蘭國迫害的虔誠教友，負責修道院食膳的夫婦準備了米飯、番茄甜豆湯與炸蔬菜，是這趟旅行最美味的一餐，每一口

咀嚼皆好似某種難得的福氣。神父替我在教堂邊留了個小房間，即便是個不能再簡陋的房間，我將永遠記得在聖馬修

修道院的那個夜晚——在那滿是破洞的長椅軟墊上，自己像個初生嬰兒般睡得安穩香甜；生平首次體驗到人們口中的

「和平」居然那般具體真切地近在眼前——來自宇宙深處的善意如此慷慨地透過夜晚的僻靜將修道院裡的居民與自己

一同給擁入懷裡，山丘後邊ISIS的旗幟早已不見蹤影，留下的是對眼前生活所有細微的美好皆心存感激的訊息。

教徒兩個選擇：改信伊斯蘭教不然就取你性命。正當 ISIS 軍隊黑色旗幟任對側山頭陸續集結時，不消一個小時我們便

緊急疏散了所有家庭，安排教友們前往較安全的庫德斯坦自治區，我自己則帶著修道院裡珍藏的古物，聖像與禮拜儀

式用的聖器和先前隱修士與主教們所留下來的珍貴手稿，隨即驅車前往庫區首都艾爾比，當時幾位修士決心死守修道

院，隨時替可能的殉教進行準備……」教士們向星馬修祈求守護的禱告奇蹟似地獲得回應，庫德斯坦敢死隊軍力及時

趕至，與伊拉克政府軍聯手阻擋了伊斯蘭國極端聖戰士（jihadist）的染指，讓擁有千年歷史的基督教聖殿免於戰火的

踐躪。

耳邊傳來晚禱鐘響，祭壇上僧侶與輔祭們正以阿拉文和古老的敘利亞語（Syriac language）虔誠地誦唱著晚禱經文。

莊嚴的鐘聲佐以修士們深沉幽微的吟唱，彷彿來自那個更遙遠、上古記憶深層的樂音，撫慰著長年為戰火所試煉的心

緒與信仰；那輕盈的旋律正昇華成一縷縷傍晚修道院裡常見的山嵐輕煙，悄悄然從深鑿於山壁間的古老禮拜堂向外散

去，穿越了以馬賽克石紋鋪飾的迴廊，依序填滿山巒間千年前隱修士們閉靜修行的大小洞穴，再順勢飄住山腳下大部

分居民早已遷離僅剩零星幾家仍晾曬著衣物的後院。陣雨方停歇，空氣裡滿溢著西線無戰事的清新，對於眼前生活充

滿感恩的喜悅更沁透著人們每一次的呼吸與眨眼。陸續歸巢的燕群正嘰嘰喳喳地簇擁在鐘塔裡，雀躍的鳥鳴和著教

二〇一九年三月二十一日，我在伊拉克北部庫德族自治區的聖馬修修道院（Monastery of St. Matthew），已有

一千六百多年歷史的修道院肅靜地鑲嵌在艾爾法山（Alfaf）海拔八百二十公尺高的山脊間。西元三六三年羅馬帝國

統治期間，為了逃離當時反對基督教信仰的君士坦丁王朝皇帝朱利安二世（Julian the Apostate, AD 330-363）之迫

害，一群來自四百多公里外、今日土耳其東南部庫德族古城迪亞巴爾克（Diyarbekr）的隱修士們來到了伊拉克北部

尼尼微省地勢險峻嶇的山脈，就在羅馬帝國最後一位崇信多神信仰的皇帝朱利安二世遠征波斯薩珊王朝（Sasanian

Empire）身亡沙場的同一年，聖馬修與其他隱修士及僧侶夥伴們開始著手興建這座現存最古老的敘利亞東正教

（Syriac-Orthodox）修道院。二〇一四年起，為期兩年的時間，伊斯蘭國極端勢力掌控了僅只二十公里外的伊拉克

第二大城摩蘇爾，修道院面臨了前所未見、軍臨城下的威脅。在修道院服務超過十四年的神父約瑟夫（Father Yousif

Ibrahim）在那遠眺整個摩蘇爾城區的天台上回憶道：「伊斯蘭國軍隊當時就在前方約六公里處的火線集結，準備隨

時伺機突襲修道院、鄰近幾座主為基督徒眾居的伊拉克城市如巴哥卡（Ba'ashiqah）和巴特拉（Bartella）等地，教友

們早已舉家逃往土耳其、敘利亞、伊拉克境內的庫德斯坦自治區或我們這裡，被居民們所遺棄的家園只剩下教堂殘

破的聖像、未爆彈與瓦礫，還有恐懼……」當憶及幾年前伊斯蘭國才在修道院周邊虎視眈眈的情景，神父約瑟夫的神

情頓時顯得深陷在那駭人的時空裡。「我們曾經一度同時收容了超過七十個來自摩蘇爾的難民家庭。伊斯蘭國只給異

我指的是一種比人更強大的、無法理解的、突然湧現的靜默……可以使理性思維整個靜默掉的力量。

—— Marguerite Duras　（瑪格麗特・莒哈絲／法國作家 1914 - 1996）

07 千年修道院裡那碗甜豆湯／對最細微的美好心存感激

是庫德族人早已見識過遠比這更駭人的場景？為了生存那無從避免的暴行，久而久之也就行禮如儀？抑或純粹只為遵守

虔誠信仰的戒律……又或者，如同羊群經由演化讓瞳孔趨於扁平好降低被捕食的機率，那以生存為由而衍生的暴戾從始

終偏執地潛藏在最古老的遺傳基因裡，不可否認那確實也有其必要性，只是那無限上綱的暴力到頭來是否終將毀滅人

類自己？

在庫德斯坦的屠宰場裡，一片空白的腦袋似乎也早與我身體脫離，只能眼睜睜地看著我對世界的理解與雙腳一同在這

片波濤依然洶湧的血泊裡滅頂……

們透過那些遊戲獎金購買改變自己造型的裝備或武器……實在想不到還有別的線上遊戲比 PUBG 這樣瘋狂的射擊更適合在屠宰場裡拼比……

《可蘭經》裡似乎沒有提及關於線上遊戲的虛擬戰場裡任何允許（Halal）或禁止（Haram）的規矩。我一只耳朵聽見身旁幾隻手機裡那衝鋒槍上膛接著手榴彈爆裂後路人慘叫的噪音，另一邊耳朵傳來前方牛群先是低沉再瞬間拉高頻率的哀嚎比羊群更加淒厲……屠夫們那彎刀的頻率猶如死亡時鐘的計時器，人們不願在這隻灰色巨獸的食道裡送往彷彿間那主幕暴力的神祇祭獻的血液，與那些被剝切下來的羊皮、牛皮與羊蹄……兩名逃亡買爾山區伊斯蘭國種族滅絕的亞茲迪臨時工，全然僵硬的表情邊協助 Aiyad 將仍在放血的牛隻依序往前推移，邊忙著沖洗滿是鮮血的牆面與繼續傳遞，偶人單薄的身形猶如朋潰的水瀾前那兩隻螻蟻，無論多麼賣力沖洗，深紅色的血腥始終就在那些仍活著的，和那些已死去的視線前揮之不去。

原以為世代歷經苦難的庫德族土地，在面對任何形式的暴力與血腥之際都會格外審慎小心，畢竟幾乎所有我在這裡所認識的家庭都曾遭逢失去、流亡或被囚年的經歷。然而，在牧羊人市集與屠宰場裡，自己親眼目睹的那些拳打腳踢或腥風血雨，對當地人而言似乎並不算血腥，也不構成暴力，容或在這裡為人們所獸許？……究竟是自己過度反應，還

證不過只是名單上的滄海一粟，詳細統計得像眼前這群屠夫們通宵加班好幾個晚上始有可能逐一補齊⋯⋯

屠宰場外邊的斷殺始終持續。對於暴力的飢渴猶如某種依然無解的傳染病，那慘酷的殺戮輕易翻越屠宰場的矮牆，招搖地蔓延在日常生活的街坊與市集。頓時間有股錯覺——屠宰場裡的熱身仿佛只是練習，不過僅只具有假設性質的模擬而已，只為了在屠宰場外那更瘋狂、更巨大的屠宰場裡獲得壓倒性的勝利。清真屠宰場裡至少還守遵守先知訓示，須先妥善料理牲口的感受再將尖刀一鼓作氣任氣管觀去，而現實裡的殺戮戰場卻毫無規則可循，任任遠超乎屠夫們想像力所及，甚至讓這座屠宰場裡的慘忍立時顯得仁慈或貼心。

刻意避開了午隻的屠宰。屠宰大型牲口的聲響、與那歇斯底里的衝擊讓我心生抗拒。

年輕的搬運工人趁等待空檔任休息室裡庫德族敢死隊全副武裝與庫德斯坦國旗合影的月曆旁專注地玩著線上遊戲：《PUBG》（Player Unknown's Battlegrounds）——這個「玩家不明的戰場」（中文譯名：絕地求生）正在伊拉克全國包含庫德斯坦自治區各地掀起一股狂熱，無論在斗互克市中心、郊區的難民營甚或屠宰場裡，庫德族男生們每每日不轉睛視線黏著手機與世界各地的不明玩家們廝殺較勁。那個角色與場景設計格外寫實的線上射擊遊戲，每回合結束後，玩家們根據各自在比賽中存活的時間，以及對手死傷數目，可獲得相應的戰鬥貨幣（Battle point），讓玩家

或壞的某項決定的後果與前因——這讓人類文明與其他物種呈現出決定性的差距，不過，這與生俱來的理性和感性在實際運用上卻充滿了選擇性……置身於這片飽受戰火踩躪的土地，近距離目睹屠殺過程彷彿置身於那場荒唐的夢境。

眼前血流成河的場景，不正似人性陰暗面裡那深沉的暴力因子始終在某處蠔曲著的鏡面倒影？若多照顧庫德斯坦同樣也受強權打壓，被血洗的歷史記憶，人類不僅宰殺動物好滿足口腹之慾，那持續流竄於血液與基因裡的暴力，更從未放棄巧立諸多名目來撻伐「異己」。昨天在市區咖啡館裡一群來自斗互克社區，先前與美軍一同對抗伊斯蘭國的基督徒亞述青年（Assyrian），聊到當地情勢時他們向我展示手機裡二○一六一年在摩蘇爾北部基督教區 Telskuf 與伊斯蘭國激烈交火後，他們部隊將 ISIS 極端份子斬首的照片……看見那些通常不期待會在咖啡館裡看到的照片，那不寒而慄的情境至今仍深刻地在我的記憶裡。所有的庫德族人都記得，一九六至一九九年兩伊戰爭尾聲，伊拉克政府對北部拒絕被阿拉伯化（Arabization）的庫德族人所進行的安法爾屠殺（Anfal genocide）奪走了近二十萬庫德族人的性命、一九八八年三月十六日海珊政權（Saddam Hussein）針對伊拉克東北部與伊朗勢力掛鉤的庫德族人進行化武攻擊的哈拉布賈大屠殺（Halabja Massacre），一夕之間超過五千名庫德族人在睡夢中死去，而庫德族民族主義反抗勢力在一九八〇年隨著庫德斯坦工人黨的成立在土耳其興起，該激進組織在土耳其境內持續長達三十五年迄今仍不間斷的游擊戰役，持續衝突（估計也造成四萬人喪生，而庫德族部隊於近年與 ISIS 的戰鬥中也有一萬多人傷亡……上述事

夕，屠夫們徹夜忙碌的清真屠宰場，即便幾處細節並未全然遵照《可蘭經》的規範，自己卻強烈感受到 —— 清真屠宰

似乎不只是單純的宰殺取食，更是當地人虔誠信仰的具體實踐 —— 對於那些為《可蘭經》所允許的「Halal（حلال）」

之遵守，以及那於那些被禁止的「Haram（حرام）」的避免。屠宰場裡穆斯林信仰無形的規範準則，其受重視程度遠

尤甚於當地獸醫現代標準之查驗。

然而，繁瑣的戒律是經文裡先知們所制定的諭令，是「某人」替「某一群人」所制定的規矩，羊群當初並沒有獲邀參與這一場起義與決議。

若試著從山羊的角度來看待眼前如此凶殘的感官刺激，我會毫不猶豫地選擇站在羊群身邊與牠們結伴發動一場起義。

若仔細觀察山羊眼睛，你會發現這群溫馴的草食動物長久以來總是大自然食物鏈裡獵物的讓食者觀觀，正因為必須

保持警覺並隨時觀察四周動靜，其瞳孔形狀早已透過演化讓羊群比其他動物擁有更寬闊 —— 寬扁狹長的瞳孔趨近水平 ——

的視野與更靈活的視角，如此一來才好保命，研究更顯示山羊透過傾聽其他同類的聲音來分辨那究竟是歡快或者痛苦

的情緒，換句話說，山羊有身體察彼此感受的能力。試想，透過羊群廣角廣視野的水平全景，那上下顛倒的屠宰場光影，

在被全然暗覆蓋前又是如何懾人的場景？

人類當然也有能力觀察其他動物甚或其他「人」的感受，更能具體描述同時與他人分享，人類更能夠檢視自己的動機，

然銷聲匿跡。助手們接著從羊腳裂口處注入空氣，血液即將放盡，頭也已被剝去，身體接著像皮球那般膨起，方便高

合上的屠夫們將羊皮輕易地剝離。

一隻隻被倒吊著的羊仍不斷地被送往屠夫 Aiyad 眼前，對於自己因為好奇想來屠宰場一探究竟的決定然間竟讓我

感到懊悔不已。

好不容易才將先前在牧羊人市集裡踩滿污泥與羊糞的鞋底給費力洗淨，此刻馬上又沾滿了很可能是同一批先前曾踩踏

過牠們糞便的那群羊的血液……在角落看著 Aiyad 那不斷倒帶然後重播的機械韻律，試著仔細打量著虔守《可蘭經》

教義針對清真屠宰諸多要求嚴謹的程序。「Halal (حلال)」這個阿拉伯字，中文翻譯時，考量伊斯蘭信仰重視清潔、

崇尚真誠之特質，特將其譯為「清真」，英文翻譯則直指原意：「permissible」意即「允許」，與《可蘭經》裡另一

個也經常出現的字——「Haram (حرام)」，「forbidden」意指「禁止」，呈現對比鮮明的伊斯蘭教義與邏輯。例如，

必須輕柔地對待牲口，提前送往屠宰場，避免運送過程受傷，得逐一對牲口進行個別宰殺，不得目睹其他動物被屠殺，

的過程，確保待宰牲口之健康，動物毛皮務求潔淨，不得沾染糞便，灰塵或不潔之物等，又或者，屠宰前切勿在任何

動物面前削刀，必須從靜脈排出血液，禁絕食用動物血，更禁食腐肉等諸多細節，眼前適逢宰牲節（Eid al-Adha）前

屠夫 Aiyad 格外鎮定，與門外那群按捺不住好奇頻頻往裡邊窺探的羊群竟有十分相似的神韻 —— 兩者臉上都沒有表

情。他在轉角靜靜等著不發一語，只透過眼神同助手們發號施令，Aiyad 右手緊緊反握著血漬仍不斷從掌心滲出的刀

柄，隨即伸出左臂將迎面而來的羊頸往自身腰間拉近，再順勢將鋒利的刀尖往前發了狂似仍死命掙扎的羊兒下巴內側給

剌將進去，同時透過手腕的巧勁由下往上抽起，如同熟諳路況的資深司機切換排檔那般遊刃有餘。只見才被剖斷的喉

頭，像是水龍頭故障故完全無法關閉，湍急地奔湧出暗紅色，仍冒有霧氣的溫熱血液，正隨著成排不斷劇烈抽蓄的軀體，

以那驚悚的節奏猛然向四周噴濺而去。Aiyad 不時得將剌穿喉頭的動作暫停，使刃地將刀尖磨得更鋒利，接著再一個

箭步，俯身將顛倒的羊頭俐落地給截去，角落那台早已堆滿的手推車上，羊頭與那茫然的神情、未能及時闔上的眼睛

正堆積成一座帶著羊角的丘陵。

一個個斷了頭、缺著腳的殘破腸體在被開腸破肚前仍堅決抵抗不輕言放棄。那一道道如瀑布般傾巢而出的鮮紅血液，

彷彿替著屠宰場進行全面血腥的洗滌是羊群的洗滌是羊群解脫前互相約定好的使命。自己褲管與外套上也沾滿著了那神祕使命的

血腥證據，門邊羊群不絕於耳的悲涼嗓音，聽起來像是最後一次呼喚著那位平日放養牠們的牧羊人，請求他能說服屠

夫手下留情……屠宰區這時傳來電動氣閥開關時剌耳的「嘶 —— 嘶」氣音，羊群的呼喊在幾乎只剩下紅色的空間裡顯

如柴地餵養，還來不及擦乾相機與臉頰的血印，一群肩上噴有藍點、紅線或綠色圓圈圈的羊兒，正被年輕屠夫們從外邊等待區給強迫進約莫半個籃球場大的屠宰區。牠們立即察覺之氣滿溢的不尋常，幾隻驚慌失措的公羊急忙跳到其他羊隻背上，沿滿血跡的瓷磚讓那些與我雙腳同樣癱軟的羊蹄接連應聲打滑，竭力試圖在那血水如湧泉般竄出的磁傳上站穩，緊咬著牙根的助手們，脖子上全暴著青筋，滿佈血絲的眼睛像兇獸一般銳利，猛然將一隻隻羊跟從攤擋的隊伍裡逐一抬起，隨即卡進輸送帶上那造型有如迴紋針的樣頭空隙，緩緩上升的鋼條就那樣將搞不清楚狀況的羊兒一隻隻單腳倒吊起，頭朝下進電動軌道拖進屠宰業區。只見那名叫相斯文、眼神像湖水那般深沉的屠夫正磨刀霍霍，一邊抹去洋洋汗水，一邊篤定地往羊隻頭部毫不猶豫地刺去。名為 Aiyad 的資深屠夫說：

「依據《可蘭經》關於清真屠宰（Halal slaughtering）的規定，必須以利刀迅速刺向動物頭部，一次割斷兩側頸靜脈、食道與氣管，不能損傷脊髓，在過程中更得以阿拉伯語之名，『Bismillah, Allahu Akbar（奉真主阿拉之名，阿拉最偉大）』，牲口即刻死亡，接下來三十秒再讓體內血液自然放盡，這是最人道的方式……」

我似乎從羊群的視線裡看見眼神全然呆滯的自己正踮身於血流成河的屠宰區，在那自己意識也將被血洗的狂亂場景前，

「人道」是我壓根兒見不會想到的兩個字。

屠宰場內部挑高的空間，白牆上鋪滿著斑駁的歲月痕跡，與視線等高處整齊地嵌著天藍色磁磚排列成的裝飾線，從入

口處一路筆直延伸至屠宰場內的作業空間，彷彿貼心地替心地替作業人員標記出巨獸曲折蜿蜒的食道與餵食動線。LED燈

冷色系的色溫點亮米白色地磚，灰色纜線纏繞著天花板與四周的金屬輸送掛架，是那種格外冷靜、疏離的質感，宛如

刻意與屠宰場外、庫德族自治區總是奔放著熱情的印象呈現出鮮明反差。長廊盡此時傳來長串鐵器與鎖鍊撞擊時的銀

錯聲響，輸送帶也轟轟隆隆地暗示著這隻巨獸狼吞虎嚥前先得磨牠的獠牙……分不清究竟是綿羊還是山羊，一陣陣

「咩——咩」、「咩、咩——」既憂懼目慌張的迴響，聽起來是為數不少的數量，黏糊的空氣正瀰漫在眼前這座今晚

將通宵加班的屠宰場……

那些生命將被終結前的最後掙扎，與屠夫們笑鬧的呵呵聲響，就那樣詭異地積在那兒。

距離聲響越近，開始在牆上看見深淺不一、面積不等的血跡，羊毛凌亂地散落一地，像極了抽象派滴畫大師傑克遜・波

洛克（Jackson Pollock）作畫的場景，隨處可見被扔棄的羊蹄與膠鞋和著泥濘的腳印，高牆後邊的屠宰早已登場，這

才意識到自己正踩在有如月圓之夜海水不斷漲潮的那灘血水中央……四處噴濺的血液正宣告一場慘酷的戰役正如火

高牆後邊正傳來沉重的哀號。隔著距離仍清楚感受到那狼狽掙扎正試圖最後一次更頑強的拒抗，掃帚慈容地沖刷著

那不比尋常的聲響凸顯此刻空氣裡的焦躁和緊張，全然無從預想接下來將親眼目睹的景象……

留下任何躲藏的可能，穿著長筒膠鞋與加厚塑料圍裙的屠夫們揮著鋥盤尖刀，壓迫的步伐，邊回頭呼喚助手趕緊跟上，

幾棟水泥建物，於夜色掩護下有如那巨獸飢腸轆轆的灰色身影，一派慵懶地蜷曲在斗互克市郊蘇默小鎮外臨暗的山腳

下，山頭後方是稍早拜訪過的牧羊人市集，休市後人們就近將待殺的牲口先行送進屠宰場內的等待區。二〇〇七年

全新完工的斗互克市立屠宰場，號稱伊拉克庫區境內配備最先進的伊斯蘭清真屠宰場（Halal slaughterhouse）。廠

長辦公室前掛著庫德族民族英雄穆斯塔法・巴爾贊尼的巨幅肖像，畫框正面積疊厚的灰塵，讓他看來仍像是困在被伊拉克

政府軍猛烈轟炸的戰場……旁員工休息室，兩位年輕人大刺刺地斜躺在老舊沙發中央，視線緊黏著手機裡的線上遊

戲，任憑膠鞋擱落一旁。牆壁上仍貼著二〇〇七與二〇一五年的年曆，二〇〇七年的照片是體型壯碩的公牛與一臉無

辜的羊群，停格在那早已褪色的時空裡，二〇一五年則是庫德族敢死隊的士兵，全副武裝在庫德斯坦國旗前的合影，

美編更加上了庫德斯坦疆域的示意圖形，那是庫德族人心目中「祖國」的形狀——包含一部分的土耳其、敘利亞、伊

拉克及伊朗的這四國邊境的山區，形狀像極了那把左輪手槍緊緊纏綁在那些國境之間的山脊。

那些聽不見音樂的人都認為那些跳舞的人瘋了。

—— Friedrich Nietzsche（弗里德里希．尼采／德國哲學家 1844 - 1900）

06

屠宰場裡資深司機的殺戮預習／理智正在血泊裡滅頂

殘酷的歷史教訓並沒有讓庫德族人學著去珍惜他們的羊。鎮日漲紅著臉高聲喊著價的牧羊人，此刻一邊在貨車棧板上揚著嘴角數著大量鈔票，一邊拆散尚未斷奶的羔羊與母羊，轉身分售給不同買家，眉頭甚至沒有皺一下。

不過，這群四隻腳的命運，似乎比那些兩隻腳的更能被準確地預見與想像。

再過幾個小時，當午夜屠宰場的工作燈再度被點亮，所有的折磨眼看終將退場，羊群將從苦難中解脫；而武裝抗爭已儼然志業傳承，迄今仍不放棄獨立夢想的庫德族人，繼二○一七年九月轟動國際社會的獨立公投後，即便以93%的高支持度表達脫離伊拉克的音量，更讓庫德族人一度強烈感受到首次有機會能年年地將國族命運緊握在自己手上，未料巴格達政府隨即對這項選舉進行懲罰，大舉向自治區出兵，庫德族因此失去了40%原先的領土……當今國際上更沒有幾個國家願意支持庫德族獨立的夢想，卻得同時得罪另外四個國家。庫德族人從原先自己命運的指揮官，轉眼間卻成了被那使命所禁錮的囚徒。透過有形與無形的繩索，牧羊人與他的羊群一起被年年地綁在那塊甚至從未正式屬於他們的土地⋯⋯

裡亞茲迪女性手腕上那些墨綠色的刺青，一列日期通常一模一樣：8-8-2014，婦女們告訴我，就在那一天，伊斯蘭國將

他們摯愛的家園變成了屠宰場……

羊兒們可能不清楚庫德斯坦或市集外中東一帶那為戰火與衝突所輪番定義的歷史，然而羊群與牧羊人兩者同樣飽受威

脅的處境、且註定終將被出賣的宿命，竟如此荒謬地近似。

時間回溯至一次世界大戰末期，西方帝國主義列強虎視眈眈地同機瓜分戰敗方鄂圖曼帝國的土地，代表英法兩國協商

的外交官——馬克·賽克斯（Mark Sykes）與弗朗索瓦·皮科（François Georges-Picot）暗自擬定了賽克斯-皮科

協定（Sykes Picot Agreement），密謀將美索不達米亞平原依東西向一分為二，西北邊屬法國勢力範圍、東南部則

歸英國管轄，這不僅為中東國家如伊拉克、敘利亞與黎巴嫩的成立與疆界預留了伏筆，卻絲毫沒有顧及當地種族、歷

史、政治與宗教信仰那世代牽扯的糾葛與複雜，無以計數的部落與家庭因此被迫分離，更讓庫德族人從此分散在四個

不同的國家。庫德族人不正如同眼前無奈的羊群，任人宰割或討價還價，百年後仍舊寄人籬下始終巴望著寄屬於自己的

國家……

高溫下無謂的掙扎，市集裡沒有飲水更沒有草糧……

我想像著數百年以前，美索不達米亞平原北部庫德族部落與亞茲迪人和阿拉伯人之間的交易場面很可能就是這樣，而眼前市集裡人們對待牲口的方式應該也沒多大變化。

在斗互克市的三個星期，這個每逢週五開市的牧羊人市集我連續去了三次。穿梭在難民營裡那些令人心碎的故事以及

牧羊人市集和屠宰場裡那些顯得很不真實的畫面之間，只為試著明白人性裡顯得詭異的雙重標準究竟是如何取捨或

衡量。幾年前我才在歐盟邊境場域裡的逃難現場，身旁擠滿了那些為逃離家鄉戰火擠進歐洲的難民人家（其中不少庫德族人），

數百人就那樣蜷縮在野火前，聯合國難民署那條單薄的毛毯下，在黎明前零度低溫的田野間顫抖地咬著牙，

而此刻就在我腳下，庫德族牧羊人身旁早已難倒在地的羊，正奄奄一息地被曬烤在烈日下……距離牧羊人市集僅

數公里外的難民營裡，上萬名亞茲迪難民仍舊聲淚俱下地控訴著伊斯蘭國激進份子的屠殺，在敘利亞奴隸市場以美金

數百元不等的代價自家鄉辛賈爾山區的亞茲迪婦女甚至少女，而面前那幾名綁著紅白格紋頭巾的亞茲迪

牧羊人，正使勁地將那不停顫抖的小羊群一同塞往買家車上早已十分擁擠的特製雙層貨架。另一群牧羊

人正忙著將紅漆噴在方才成交的羊群身上，醒目的圓點記號特別交代屠宰場今晚先行宰殺，讓我忍不住聯想起難民營

裡來自宰賣爾山區的亞茲迪人，以及底格里斯河對岸摩蘇爾等地的阿拉伯人等給團團圍著，價錢談妥後，送往屠宰場

前，這些原本多為黑白兩色的「棋子」依序被噴上紅彩色噴漆加以區別，買家各有專屬的顏色記號，屠宰場才知道這

理好的肉品要分送往哪些店家。

穿著象徵各自族群傳統服飾與部落特色頭巾的男子們，多拄著末端有個大彎勾的牧羊人拐杖，連續三十多年來，每週

五早晨固定聚在這裡閒話家常，尋找著伊斯蘭節慶時供族人快朵頤的肉糧。而盼望羊群能替自己擇個好價錢的牧

羊人們，則在各自地盤上與那些目光銳利、塑膠袋裡裝滿現鈔的買家們激烈地討價還價，有經驗的買家對羊群羊群的重

量經常有近乎精準的估量，甚至不用過磅測量，人們透過那種很特別的握手及甩手的方式來議價——通常牧羊人率先

提出底價，市集裡兩隻羊的價格通常介於美金 250 至 350 元上下，相當於 35 萬伊拉克第納爾（Dinar），有意願參與

「競標」的買家便站出來與牧羊人握手，兩人於是開始上下來回使勁甩著彼此緊握的手掌，買家毫不留情地殺價、牧

羊人繼續抬價，就這樣好一陣子雙方一來一往地搖著、甩著，衝動的嚷門有時迸出喃吼，若某一方終於決定撒開原

先仍握著的手掌，意即接受對方出價與成交的數量。高潮迭起的議價總讓圍觀群人群看了血脈賁張，更讓山腳下的市集

搖身一變成了露天劇場，至於那些被抓來充當臨時演員的羊，即使能忍受當地乾燥的氣候，但大多才已放棄於四十度

的民眾們是否已告知牠們，山丘後邊就是今晚將通宵加班的屠宰場……

接下來要描述的畫面有點殘忍，那猶如勝負才底定，哀鴻遍地的殘破戰場。

上千隻庫德族、阿拉伯種的山羊、綿羊甚或羔羊如同敗戰的俘虜，被牧羊人依序纏綁在市集沙地上預先已用釘樁固定

好的線繩上，與其說是繩條，近看更像是「刑具」般的腳鐐，像極了伊拉克流亡攝影師阿里·阿卡迪（Ali Arkady）二

○一四年描繪伊拉克特種士兵私刑 ISIS 嫌犯的影像——在摩蘇爾郊區民宅裡，那些被懷疑暗中勾結、支援 ISIS 的市民們，

頭部被伊拉克特種情義部隊（Emergency Response Division，簡稱 ERD）士兵以黑色布袋罩起，雙臂用電線反綁，

從天花板吊掛下來拷問的情景……

仁慈的牧羊人們決定不將羊頭給罩上，好方便已經驗的買家們將羊兒嘴唇一撐開，依據牙齒狀況來判斷年齡，再取

捨究竟該如何開價。買家們更不時將手掌伸進羊隻臀部羊毛底下，依據手感同時目測羊兒實際重量，畢竟蓬鬆的羊毛

有時只是灌了水的假相。羊群原本便已十分空洞的眼神此刻更平添幾分惆悵，輪番發出「咩——咩」、「咩——咩」

的徒勞聲響。從高空俯瞰，這個有如被固定在巨型棋盤上的市場，擠滿了前腳悉數被繩條綁住的羊，數千顆黑

白相間的棋子，被那些來自斗互克省各地與省都艾爾比的庫德族人、那些逃離敘利亞戰火的難民們、鄰近境內難營

德斯坦式」的豪情與陽剛。溫度不斷攀升，一車又一車滿載著山羊與綿羊的皮卡車就那樣見呀見地輪番駛進，接力捲

起海浪般的黃沙混混，一側正沸揚的山丘上，牧羊人沙啞的嗓音正卯足了勁兒催促人群別客氣借出價。人們簇擁在各自

的角落對著羊群指指點點同時在商言商，滿頭大汗的年輕人齊力將羊群驅趕下車，透過響亮完的口唱唱音，前後來擊催

促羊兒們趕忙入場展示賣相。清脆的口唱聲是當地牧羊人獨特的口技，仔細聆聽，此起彼落的唱音其實有著各自的節

奏與頻率，牧羊人更不時拍著拍著褲管與擊著褲襠與掌心，像極了特地以羊群取代樂器瞬秩演出的阿卡佩拉（A cappella）人聲團體。

羊群進進維維的步伐率先引起我的注意。那喧擾的市集正讓不知所措的羊群加倍焦慮。壯碩的公羊珍機嘗試逃離，隨

即被眼神銳利的小個子牧羊人一把給捉拿下，蓄著山羊鬍的小個子索性將羊前腳的雙蹄給硬拜抬起，彷彿那是被他信

手成擒的第一千一百一十一隻逃兵。接下來的畫面是——那四隻羊蹄的「人頭羊蹄羊」，歷經好一陣推拖拖後才滿

珊來到討價而沽的市集，類似這樣「順手牽羊」的畫面，在市集裡不足為奇。隨處可見羊人忙成牛仔，頻頻

吆喝追捕追捕著羊群……被活捉回來的往往有沒有好下場，免不了一陣拳打腳踢，氣喘吁吁的牧羊人更乾脆摺著

羊角或揪起耳際，在眾目睽睽的市集中央來回兜了兩圈，旨在警告大夥這就是挑釁牧羊人權威的代價。幾隻縮瑟在矮

牆邊，站姿仍顯生澀的羔羊，似乎首次見識到現實世界「弱之肉，強之食」的邏輯與那橫凶橫的模樣。不曉得忙著逃命

每週五是虔誠回教徒固定舉行主麻日（Jumu'ah）聚禮的日子，庫德斯坦政府機關上午休假，更是斗互克市效蘇默（Simele）小鎮上牧羊人市集每週最忙碌的交易日。

從未見識過這麼「庫德斯坦」的場景。

有如關人庫德斯坦版《阿拉伯的勞倫斯》（Lawrence of Arabia）拍攝現場，只消幾隻駱駝和阿拉伯人替換成庫德斯坦山羊和那些穿梭於羊群之間的庫德族，亞茲迪牧羊人。這個每週五日出前便吸引人潮群聚的牧羊人市集，是伊拉克庫德斯坦自治區規模數一數二的傳統性口交易市場，早晨八點半抵達，羊群早已星羅棋布地點綴在黃沙滾滾的山丘上，周圍停滿了上百輛 Toyota Hilux、Marzya 皮卡車（Pickup trucks），也有不少中國製的長城迪爾（Great wall DEER）貨卡，篤駛座後方載貨空間寬敞的四輪傳動車，無畏崎嶇山路與夏季高溫的性能，不僅是伊斯蘭國戰士們最愛的車款、更是當地牧羊人們日常的忠實夥伴，不知情者很可能會誤以為這是週末庫德斯坦皮卡車車友會，吸引了眾家車隊與發燒友們讓平時總是清靜的山谷瞬息人聲、羊聲齊聲鼎沸，既喧嘩又吵雜。

烈日正從遠方山頭冉冉升起，那金色光芒彷彿剛從庫德斯坦旗幟上直接剪貼下來那幾隻傳神，讓清晨山谷處處瀰漫著「庫

所有動物一律平等，但有些動物比其他動物更加平等。

—— George Orwell（喬治‧奧威爾 / 英國作家 1903 - 1950）

05 註定被出賣的命運／一同被栓在從未正式屬於他們的土地

們放電的雙眼，好比川劇演員變臉的敏捷著實讓人驚豔……

幾乎所有人都忙著自拍的場景，讓我聯想到難民營裡那些加我臉書好友的亞茲迪年輕人所上傳的個人檔案照片。首先，

你絕對不會看到難民營裡他們日常生活的畫面（得另外瀏覽那些國際志工組織的網頁），其次，那些生活寫真一張

比一張體面 —— 西裝襯衫、領帶或紅色領結，以及那用去整罐髮膠的髮型，活像頭上頂了好幾把利劍……看著民某勞

那些嘴角露出微笑、低頭滑著手機滿意地檢閱方才合照的年輕人，我隔著距離感受他們的喜悅，似乎是至關重要的慰

成為現代大眾日常生活一部分的社群網頁，對於造群在臨時帳篷裡已住了四年的亞茲迪人而言，似乎是至關重要的

藉。原先所擁有的一切早因戰爭而瓦解，而虛擬社群網頁上那些「讚」似乎不全然因為喜歡婚宴現場的那身裝扮，更

是對現實無情與世事無常的唾棄和怨懟……那些愛心符號、與一則則以羨慕口吻所寫下的留言，那好似難民們對抗戰

後創傷後壓力症候群（Post-Traumatic Stress Disorder，簡稱 PTSD）的百憂解（prozac），那是網路時代與時俱進

的難民哲學 —— 僅管眼看世界就要崩解，至少手機裡、臉書上還有那些體面的照片。

然而你若稍加留意難民們上傳至臉書的照片，那些影像皆有個明顯的共通點 —— 大多為半身構圖，往往不願讓人瞧見

他們鞋子出現在畫面裡邊……

一頭凌亂金髮彷彿工作人員的男子再度吸引我的注意，他在鏡頭所對準的每個畫面前仔細安排出井然有序的動線，右手同時揮轉著紙巾向鏡頭展現最高興采烈的表演。

相較於其他我所參加過的婚禮，拍照留念——這個親友聚會常見的儀式，讓這個沒有喜宴只有音樂的亞茲迪婚禮顯得特別，我指的是「大量」的照片。

宴會廳裡上百名年輕男女手牽著手（這在其他民風保守的穆斯林國家並不常見），踩踏著整齊舞步的圓圈圈早已來回繞經主舞台好幾圈，大排長龍的親友隊伍裡的女士們十分懂得把握時間，等候之餘紛紛擺出那些嬌艷的神情，透過各式角度將自己當天動人的裝扮、氣派的場面一一自拍留念。小男生坐在塑膠椅上索性架起腳架用手機直播樂團演奏的熱鬧音樂，另一名表情酷勁的少年則用加長型自拍棒記錄自己與身後舞群的華麗場面……天曉得究竟有多少數不清的照片外加影片摻著短短的一場婚禮進行期間就那樣被記錄或被上傳至社群網員。

我也沒閒著。亞茲迪的男性賓客們紛紛主動上前請我與他們合拍 selfie，那個傍晚少說至少拍了不下兩百多張照片。這群亞茲迪人的自拍技巧更顯得十分老練，只要手機一擺到面前，立刻擺脫先前的靦腆並相忍如以那類似時下網紅向粉絲

白紗，下車時裙已拌著那束紅白相間的塑膠花。不知是天氣太熱還是疲憊或緊張，緊緊牽著手的新人似乎忘了將笑

容一把帶到喜事現場，顯得深沉的心事一疊無遺地寫在臉龐，婚禮攝影師也很識相地面對入口的台階上選了個背光

的角度讓兩人面部溶黑的表情完全背向太陽，替新人拍下那幾張很可能只是溶黑的剪影，顯得神秘的新婚影像……眾人

來道歡迎新人進場，現場氣氛隨著激動的泌弦迪／傳德族音樂，在樂手唱說俱住的帶動下逐漸來到最高點，攝影助理沿

途噴灑著到影泡沫般的罐裝雪片，人們開心地用那同時震動古尖與喉頭的嘹音吆喝著，那位招待更忙著以拉炮的

紙片替畫面添加更多艷艷，這時現場女士們才終於展露出燦爛的笑顏，在這個格外夢幻的場景中央，女士們整齊地搭

擺著雙臂彎腰際的亮片，透過舞蹈簇擁著新郎與新娘緩緩穿越頭頂上方數千個白色 LED 燈所散射出的光點。

新人接著坐定在那同樣的走簡約路線的白長桌前，親友們有人忙著替新娘補妝，有的則將他們屆上鬙花與紙片給

清理打點，新郎與新娘的眼神始終顯得拘謹，沒見到主婚人或雙方家長出現，婚戒於入場前便已戴好在指間，這場亞

茲迪婚禮的主要儀式好像才開始便已結束——似乎拍攝那段兩人從大門口一路走向主桌的畫面才是這場婚禮的唯一重

點。最忙碌的催寶是婚攝組，一位攝影師貼身拍照，另兩位負責錄影，有時在台上記錄親友們的祝福，還得捕

捉樂手們演奏時忘我的神情，以及台下賓客們手牽著手沿著婚宴大廳挑高空間圍成大圓圈的壯觀舞蹈場面。那位頂著

近看才發現，原本不濃化妝五官便十分鮮明、立體的亞茲迪女士們，為了結場婚禮特地塗上雙倍、甚或三倍厚重的粉底與過粗的眼線，彷彿上妝時所參照的範本是遠在京都的傳統藝伎（geisha），甚至連小女孩們也是類似打扮。如此特殊的美學教我看得出神，那些臉頰上鋪滿白粉、點綴著鮮豔紅唇的過度裝飾顛覆了自己對化妝的認知 —— 對於這群在難民營裡住了四年的亞茲迪女子們而言，化妝的用意似乎不是為了「加強」臉部動人的曲線，更似乎為了試圖「遮掩」難民營裡那些不為人知的心事……猶如嘉年華會裡戴著面具狂歡的人們，亞茲迪女士的妝扮有如替臉龐添上了一副面具，與此刻仍被竊藏在難民營帳篷那個仍舊為殘酷現實所囚禁的自己 —— 至少透過反差十足的裝扮暫時保持距離，好讓戴著面具的自己在這番歡樂的場合得以暫且拋開大廳外那些煩擾與憂心……

門口傳來賓客們的鼓譟聲，繫著粉紅色領帶的招待，拉高嗓門吆喝眾人在大門前一字排開，空出位置給準備進場的新人，台上樂隊更將不斷破音的音響音量開到極致，婚宴廳前的廣場中央停了一台灰色的「禮車」—— 那台車齡至少十年以上的 TOYATA Corolla，車身多處刮痕想必車主是個不拘小節的性情中人，引擎蓋上更有以黑色噴漆與潦草字體所噴寫的年份：「2012」……伴娘們隔著車窗忙著微調新娘妝髮，皮膚黝黑、身材高瘦的新郎穿著全新的立領白衫搭配深紅領帶，額頭不斷冒汗一邊與婚禮攝影師討論婚禮照究竟是否要包含 Corolla 的車身……新娘一身典雅的連身長裙

大廳兩側七、八排大型長桌上已預先鋪好紫紅色桌巾，配上整齊排列覆有酒紅軟墊的座椅，然而空蕩的桌面除了桌巾

與空氣，看不見任何其他物品，沒有餐盤、餐具、酒杯甚至連可能很適合這個場景的塑膠花也不見蹤影……我猜想

空蕩的桌面有可能是為了接下來的驚喜，不然，就是為了賺出額外的空間給舞台上愈加激昂的音符與歌手深情的嗓

音……我這才發現大廳右側有個販賣部，透過兩扇小窗戶，賓客們自行購買果汁、進口啤酒、零食或礦泉水，小窗前

擠著幾位襯衫打著蝴蝶領結的小男生，卻都踩著破舊的夾腳鞋，搶著要買洋芋片、原來，這是個沒有提供飲料與餐點

的婚宴，但至少還有音樂，很大聲的音樂。

看似盛裝打扮的人群，仔細觀察，男士們不是西裝褲上少了皮帶，不然就是捲著出門忘記繫子沒穿，幾位中年男子頭

塞在小一號的西裝裡似乎只有腳底透氣的涼鞋讓他們感到自在，許多年輕人身穿印有 adidas、Nike 或 CK 品牌商標

的T恤，破洞牛仔褲，褲管縫有虎頭徽章補丁或褲管旁似乎是當地正流行的樣式。讓我印象最深刻的

是——每雙黑皮鞋上也都沾有泥巴污漬，原先自己穿著是否合宜的憂慮不僅煙消雲散，反而更多了分莫名的親切感。

亞茲迪女士們的打扮較為講究且細緻，色澤鮮豔的連衣長裙，腰間多繫有金色腰帶或幾片金飾、連身長裙禮服，想必

耗時梳化的公主頭再加上選美佳麗配戴的迷你皇冠，從遠處看來像極了色彩繽紛的圓形調色盤，正暈眩地旋轉，直到

那是比自己婚禮還緊張的場面。

深深吸口氣，頻頻點頭微笑向每位賓客致意，硬著頭皮我穿過停著幾台小貨車的廣場快步走進大廳。顯得氣派的婚宴

場地，挑高天花板中央有個以花紋雕飾的大圓形，兩圈霓虹燈管輪番以漸次轉層交替換著色系，與樂手那把當地人稱為

「坦伯（tanbur）」的三弦樂器逐漸加快的節奏相呼應。天花板上嵌著上千個白色光點的 LED，卻只有少數燈泡排

列整齊，大部分則格外隨興，像是隨手將燈泡朝天花板扔去，決定燈泡位置的邏輯不過就是隨機。先與那位置頭髮筆直

豎立，似乎是婚禮招待的男子比手畫腳說明了我的來意，以及難民營裡朋友的姓名，音樂很大聲，他先是低頭打量了

我沾滿泥濘的那雙鞋好一陣子，接著指著他粉色領帶然後拍著我肩膀吼道：「Brother！Brother！」我猜想他是新

郎或新娘的兄弟，他透過那誇張的肢體語言向我表示歡迎……賓客們接連被熱鬧的樂音所吸引，很有默契地湧向大廳

中央此刻正手舞足蹈的隊伍裡，那位滿頭凌亂金髮，感覺像是「工作人員」的年輕男子，一邊指揮眾人的位置，一邊

賣力地企圖炒熱現場的熱情。這個現代感十足的亞茲迪婚禮，乍看之下與其他婚禮大同小異，家有喜事的盛宴即將登

場，然而空氣裡卻瀰漫著一股說不上來的詭異……眼前看似隨著音樂搖擺的肢體不只僵硬，一群表情凝重的年輕男女

好似正在那場「誰有最多心事」的比賽裡暗中較勁，不曉得誰會是最後的贏家……

正猶豫著到底要不要走進亞茲迪人熱鬧的婚宴現場。

方才在夏歷亞難民營邀請我於帳篷內共進午餐的亞茲迪家庭告訴我，這裡有對新人將於今日下午舉辦婚禮，顧不得鞋底仍沾滿著難民營裡的泥濘和牛仔褲上的塵土痕跡，我興奮地直接往難民營外小鎮上的婚宴廳裡趕去，這將是我在庫德斯坦所拜訪的第一個婚禮。婚禮選在大馬路與曠野中間，人們口中當地最氣派的婚宴廳裡舉行。仿金屬的立面設計與入口的羅馬式水泥圓柱，好似鄉間尚未完工便提前對外營業的大型廉價賣場。散發出未來感的建物上方以斗大紅色粗體字標記著：「SHEKHAN HALL」，一公里外都不會錯過，婚宴廳內震耳欲聾的熱鬧音樂，連道對面山腳下另一座難民營都能清楚聽見。

不確定究竟是因為自己不夠大方的模樣實在扭捏，或者人們驚見到彼此狼狽的外人竟出沒在當地婚禮的突兀場面，入口石階旁的人群紛紛將目光鎖定著我的視線。隔著距離點了根菸，明明才剛下計程車，仍試著一派輕鬆地在大馬路旁假裝只是路過正等著友人來接……賓客們陸續魚貫入場，男孩們淘氣地向我比劃著功夫的招式並邀請我與他對決，一旁抹了整罐髮膠的那群男士，油亮高聳的髮線猶如昆蟲觸角那般敏銳，早在一旁洞察著我那欲蓋彌彰的猶豫不決。

精神分析家認為，人的自我一直在對自己演出，只是選用了錯誤的腳本。

—— Albert Camus（阿爾貝・卡繆／法國作家 1913 - 1960）

04 究竟誰有最多心事的婚宴／世界即將崩解至少還有體面的照片

此每天的心事。

暮色愈顯蒼茫，我開始分不清遠方仍緩緩游移著的黑點究竟是人群散步的剪影抑或羊隻，但我確定這個正被排擠至世界邊沿的角落，羊群們對於牧羊人一如既往總是缺席或早退的事實早已習慣也不再過問。

我們仍幸運地活著……」男子嗓音顯得平靜，抑或更像是心已死，如同又一次孤獨地在那法官缺席更沒有嫌犯身影的法庭／理髮室裡，對著難民營裡其他鄰居們重複演繹著那極可能永遠都不會派上用場的親身經歷與控訴語詞。

離開似乎是唯一的選項，選擇留下需要更多的勇氣。

所有我在難民營遇見的亞茲迪人都想要離開這塊土地，彷彿唯有隔著遙遠的距離，那些可見與不可見的傷痕，所有沉痛的失去，才有可能被亞茲迪人所篤信的孔雀王所療癒。理髮室前五百公尺處由庫德斯坦軍方二十四小時看守的大門，只針對外來訪客進行管制，難民們得以自由進出不受任何限制，難民營四周的鐵網更好似某種安定人心的象徵，每個角落都可以找到缺口作為難民隨意進出的側門。然而，既沒有護照又沒有家當在身，帳篷裡一家十多人只能趁著天黑前回到帳篷裡繼續那外人泛今仍一無所知的孤獨旅程。

營區限電於傍晚六點結束，那是難民營裡一天當中人們最開心、最放鬆的時刻。比起日間帳篷內的高溫，正值壯年的男子們鎮日無所事事的煎熬才是真正的折騰；火紅的夕陽正悄悄貼近地平線的黃昏，又一天徒然的等待眼看終將進入尾聲，四周這才不時傳來人群至昆的笑聲……包著亞茲迪傳統紅白頭巾的男子，身著長裙的少女們，牽著女兒小手的那位母親，相繼踏過那片傾頹的圍籬，緩步穿越正在難民營後方草原覓食的羊隻，彷彿約好傍晚一同在曠野上分享做

亞茲迪人因此喪命。根據聯合國最新統計，伊拉克辛賈爾地區平均每平方英里目前至少還埋有五十九枚地雷尚待清

理……同時間，巴格達政府軍、與伊朗關係密切的什葉派民兵組織「人民動員」（Popular Mobilization Forces, 簡

稱 PMF）軍力、庫德族敢死隊、庫德族民主黨（KDP）、庫德斯坦愛國聯盟（PUK），來自土耳其的庫德族入黨連

同其他分由土耳其、敘利亞、美國或伊朗暗中支持的游擊隊或民兵勢力在辛賈爾地區築起各自的檢查哨，積極鞏固這

個戰略要衝之地的自家勢力，小規模交火更時有所聞；難民營裡生活機能雖極版為克難，相較於辛賈爾依舊動盪的局勢，

簡陋的安置至少能讓人們暫時遠離那仍不停歇的紛爭。

理髮室外圍觀人群接連聞風而至，見著竟有外人願意傾聽他們的故事，似乎讓已與外界隔離好一陣子的亞茲迪人感到

莫名興奮。簇擁在外頭的孩子們再也按捺不住好奇，從外圍朝理髮室的管門推擠，好將裡邊擠入入激動的情緒感受個仔細；

一位長者狠狠地朝孩子們大吼了幾句，那震波連理髮室的木板隔間也隨之搖曳，頓時間安靜得出奇，人們指著牆角落那

位身著紫色 Fly Emirates T恤，手臂上有幾道明顯疤痕的男子，難民營裡人們皆已熟知他的故事——為伊斯蘭國俘虜

的那幾個月，透過嚴刑拷打強迫他改信伊斯蘭教，並以處決為要脅，「ISIS 士兵將槍管抵在我後腦勺，強迫我覆誦阿

拉是唯一的真神……」，他逃離了伊斯蘭國營並在土耳其山裡躲了好一陣子，才步行進入庫德斯坦自治區。「至少

自治區的轄區。這個伊拉克北部與敘利亞相鄰，距離土耳其車程不過三小時的邊陲山區是伊拉克北部庫德族自治區多

元種族社會共存的縮影，數千年來，大部分的時間，亞茲迪人與庫德族人、遜尼派阿拉伯人、土庫曼人（Turkmen,

伊拉克境內第三大少數民族）、基督徒亞述人及什葉派的少數民族沙巴克人（Shabaks）等等，在這個亞茲迪人深信

就是《聖經》裡大洪水退去後諾亞方舟停泊處的辛賈爾山區的土地上和平共存。

二〇一四年夏天辛賈爾為當時大肆擴張的伊斯蘭國所佔領，激烈戰事讓辛賈爾成了滿目瘡痍的廢墟，即便二〇一五

年底庫德族敢死隊與亞茲迪游擊隊聯手，於美軍空襲掩護下從伊斯蘭國恐怖份子手中奪回這塊土地，庫德族敢死隊亦

已於二〇一七年十月正式撤離該區，表面上辛賈爾離重新歸建為伊拉克巴格達政府的轄區，然而戰後深陷政治鬥爭與

各方角力導致零星衝突不斷的緊張情勢讓亞茲迪人返鄉的可能顯得遙遙無期，距離戰爭結束轉眼間已四年過去，辛賈

爾主要聯外道路依然封閉，原先斗互克往辛賈爾的車程只消三個小時（一百七十公里），理髮室裡的男子說他親戚上

週回去，一趟繞路得花上七、八個小時。「看來兩邊政府都不希望我們回去。反正我們也不想再待在這裡！」身著白

袍的老先生以更激昂的嗓音咆哮著那股怒氣。

而伊斯蘭國撤離時遺留在民宅內的詭雷裝置、山間的地雷彈至今仍原封不動被埋藏在家鄉地底，導致不少冒險返鄉的

Zaid 的親戚，都是二〇一四年來自辛賈爾地區逃離伊斯蘭國種族滅絕的亞茲迪人。

夏歷亞難民營 (Camp Sharya) 是斗互克省境內二十七個難民營中較擁擠的一座，二〇一四年十一月設立，二〇一八年八月當時共計收容了三千一百零九個家庭，近一萬七千位境內難民，絕大多數也都是亞茲迪族的境內難民。

Zaid 的堂哥們在擁擠的理髮室裡埋怨著難民營內窘迫的居住空間與環境 —— 來自山區世代務農的亞茲迪社群依然保有古早農業社會的傳統觀念，相信孩子生得越多，田裡總需要幫手的粗活將獲得紓解，主要收容亞茲迪難民的營區內，不過才幾坪大的帳篷內時常動輒住著一個家庭共十多口人……一位穿著傳統亞茲迪白長袍的老先生顧不得理髮室內的擁擠，漲紅著臉說道：「經歷過伊斯蘭國屠殺亞茲迪人、俘虜亞茲迪婦女的慘痛教訓，我們再也不相信任何非亞茲迪族的阿拉伯人與伊拉克人！」至於信仰遜尼派伊斯蘭教、在伊拉克北部庫德族自治區內收容了上千、上萬個亞茲迪家庭的庫德族人，先前二〇一四年庫德族敢死隊斷然從辛賈爾撤軍的決定，間接導致伊斯蘭國屠殺亞茲迪族群的傷痕仍未癒，更在兩族群間產生難以彌補的心結與嫌隙。

亞茲迪人位於辛賈爾山區的家鄉，原先隸屬伊拉克尼尼微省（省會為為摩蘇爾）的行政區，二〇〇三年起改納為庫德族

遍地繡在那窗簾正面的花紋，好提醒窗外的世界，平凡的生活不歡迎任何形式的仇恨。

我親眼看見，婦女們縫合的不只是布料上預先畫記好的折紋，更是期盼時間能癒合的傷痕……

我一一點頭向她（們）致意，試圖透過眼神讓她們感受到自己誠摯的祝福，願她們早日重拾內心平靜，家鄉從此不再有

戰爭。兩個月後，二〇一八年十月，同樣來自辛賈爾地區「Kocho」村的亞茲迪人權鬥士，娜迪雅‧穆拉德（Nadia

Murad）女士榮獲了諾貝爾和平獎的殊榮。肯定「在描述 二〇一四 年被伊斯蘭國俘虜作為性奴販售的傳記《倖存的女孩》

(The Last Girl) 中她寫道：「透過恐懼至少你能假設眼前正發生的一切是不正常的。妳感覺自己心臟就要炸裂，想

要嘔吐。妳絕望地跪求在恐怖份子跟前想與家人和朋友們團聚，妳哭泣直到失明，但至少妳做了點什麼。絕望已接近

死亡……我希望自己是世上最後一個經歷如此遭遇的女人……」

另一天，室外高溫四十二度，場景是那間由三夾板拼湊成，僅只一個座位的理髮室。

裡邊擠滿了十多位亞茲迪男子，只見那位右手握著剃刀，左手則叼了根菸的理髮師，無視身旁眾人面紅耳赤的熱烈討

論，一派專注地替客人修剪著腦勺的髮絲，這群爭相抱怨難民營環境惡劣的男士們是協助我翻譯的十八歲年輕人

帶著套頭深色圍巾與披肩的亞茲迪婦女們，在外牆繪有天使圖案的貨櫃屋裡熟練地操作著縫紉機，正專注於窗簾桌布

等家飾的縫製，淺綠色色布料正以最輕柔的韻律一次又一次往返於針尖與指尖，那位一臉祥和的亞茲迪母親，左手手背

上有著一排粗體字顯目的刺青，那是她家鄉 ——「Kocho」的名字。二〇一四年八月十五日伊斯蘭國斷首了村子裡

六百多位拒絕改信伊斯蘭教的亞茲迪男子，包含她先生……屍體與活著的人一起被扔進了亂葬坑（mass graves），

光是在 Kocho 附近，人們後來陸續發現了十四座規模不等、ISIS 留下的千人塚。伊斯蘭國極端份子更綁架了村裡其餘

一千多名亞茲迪的兒童與婦女。未滿十四歲的男孩們被帶到伊斯蘭國軍營受訓，學習阿拉伯文與激進極端主義，準備

成為聖戰士（jihadist）的接班人，最終目標是消滅所有伊斯蘭國的敵人……

貨櫃屋外的世界似乎充滿著仇視。我無法想像眼前這群婦女澄澈的眼神不久前才被迫直視的苦難究竟有多龐大……

此刻她們全神貫注地縫合著那一片片為戰爭所撕裂的傷痕，貨櫃屋裡如此平靜的空氣顯得珍貴且動人。婦人刺有家鄉

名字的手背似乎有著自己的心思與靈魂，一邊悉心梳順著縫紉機台上的布料，一面溫柔地牽引著婦人手臂依序將棺料

向前織成，婦人們齊心重複著同樣的細節，那簡單卻神聖的儀式似乎能讓外邊世界變得單純……指尖幾針每次揮動、

每一道線跡在布料上的生成，彷彿亞茲迪婦女們正將自己足足為外人道的心聲，化作某種暗語似的祕密圖騰，一字不

族方言」的庫爾曼吉語（Kurmanji），與大多數遜尼派伊斯蘭信徒的庫德族人不同之處主要在於亞茲迪人仍保有自

己的宗教信仰，這個融合祆教（Zoroastrianism）、基督教與伊斯蘭蘇菲主義的古老亞茲迪信仰，每日五次得向名為

米烈克・道斯（Melek Taus）的孔雀天使祈禱（Melek 在阿拉伯語中意指國王或天使），基於複雜的政治因素，穆斯

林神學家們早自中古世紀以來便不遺餘力詆毀亞茲迪人，伊斯蘭國更指控亞茲迪人為惡魔崇拜者（一派說法宣稱亞茲

迪人將他們的孔雀天使稱為「Shaitan（الشيطان）」——同阿拉伯語及《可蘭經》裡「惡魔」的意思）。二〇一四年

八月，伊拉克西北部近敘利亞邊界，尼尼微省（Nineveh governorate）境內辛賈爾（Sinjar）山區一帶的亞茲迪人成

了伊斯蘭國激進組織攻擊的目標，不只摧毀了當地人家園甚至大規模屠殺，接著被帶到敘

那段期間至少六千多名亞茲迪婦人、甚至年紀才八、九歲的女孩被伊斯蘭國恐怖份子綁架作為奴隸。保守估計，

利亞境內當時仍為伊斯蘭勢力所控制的城市如拉卡（Raqqa）、阿勒坡（Aleppo）或霍姆斯（Homs）等地的奴

隸市場公然兜售；數千名亞茲迪女性被伊斯蘭國羈押了數月甚至長達數年不等，酷刑或強姦更時有所聞，二〇一六年

聯合國正式將伊斯蘭國針對亞茲迪人的暴行裁定為計畫性的種族滅絕（genocide），並譴責伊斯蘭國毫不掩飾其消滅

辛賈爾地區亞茲迪族群的意圖與泯滅人性的罪行，迄今還有三千多名亞茲迪女性仍舊下落未明……

上熱茶與杯水，透過 NRC 工作人員的翻譯我向 Camp manager 說明我的來意，也給他看了我文字攝影集《月球背面的逃難場景》裡二〇一五年那些來自中東的難民與移民冒著生命危險搶進歐洲的故事，他透過翻譯告訴我，「一名原先被伊斯蘭國綁架帶到鄰近的摩蘇爾作為性奴販售，稍後幸運逃脫的亞茲迪女子，好不容易申請到難民資格準備在德國展開新生活，沒料到（二〇一八年）三月竟在斯圖加特 (Stuttgart) 附近小鎮撞見那名曾購買並擁有她十週的『主人』—— 那名伊斯蘭國極端份子先是跟蹤她，第二次主動與她攀談並提到『我知道所有關於妳的一切』……她驚恐地立刻逃離德國回到庫德斯坦，目前與家人們居住在斗互克的 IDP camp……」辦公室外擠滿了等著營署簽署文件的難民們，人們手裡各自緊握著一疊厚厚的文件，在自己國家卻無家可歸的亞茲迪人，百般無奈等待眼神嚴如隔著一層厚厚的繭，巴望著這似乎已將他們給遺忘了的世界。

在班吉·坎達拉 IDP camp 的首日也拜訪了營區內亞茲迪婦女們的縫紉工作坊。斗互克省境內流離失所者收容營裡多為亞茲迪人。亞茲迪人是庫德族這個少數民族中人數更稀少的古老民族，目前伊拉克境內約有五十萬人，移居德國的亞茲迪難民與移民約十五萬人，全球總人口不超過一百萬人。這個世代居住在美索不達米亞平原 (Mesopotamia) 北部，嚴格奉行「內婚制」(endogamy) 的古老民族（與外族通婚者便不再是亞茲迪人），其語言是俗稱為「北庫德

營區四周插滿了庫德斯坦旗幟，臨時搭建的迷你鐵皮屋內有雜貨店、理髮室、電器修理站、手機店甚至婚紗出租店都

在裡邊。儼然一座迷你城鎮的縮影，然而那些帳篷，組合屋之間的氣氛與一般城市卻有明顯的區別——難民營裡邊

只孩子們三五成群四處閒晃，連大人們也無所事事，鎮日坐在貨櫃屋前那張呆地毯上用發呆來打發時間……在難民營裡，

垃圾堆沒有桶子，水溝不需要蓋子，更沒有一棵樹在造裡被種植，諸多暗示讓難民營裡連陽光和空氣都一如某種臨時

的配置……裡邊居民正眼睜睜地看著那些歐洲 NGO 逐一撤離，而短期內能重返家園的心願依舊在天邊。

營區經理是位西裝筆挺的中年男子，個子不高消洞的眼神彷彿能輕易看透你的心思。由兩個貨櫃屋合併組裝成的辦

公室裡，氣派的辦公桌上有面庫德斯坦旗幟，牆面上掛著民族英雄穆斯塔法．巴爾贊尼 (Mustafa Barzani, 1903 -

1979)、以及他兒孫——馬蘇德．巴爾贊尼 (Masoud Barzani, 1946 -)、納契宛．巴爾贊尼 (Nechirvan Barzani

1966 -) 兩位前任與現任庫德斯坦自治區總統的肖像，以及與來自美國、加拿大與德國等地考察團的合影；另一面牆上

有多面評鑑獎的錦旗，以及註記著街道名稱、學校、市集、盥洗間與汲水區位置的營地圖及詳細人數統計包含性

別和年齡等資訊。有如一間市長辦公室。似乎刻意要與外邊現實有所區隔，辦公室裡冷氣特別冷，除了營區經理之外，

沙發上另外也坐了四、五位看似官員身分的中年人，像是祕書的男子熟練地在每人面前擺上一只塑膠凳，隨即依序送

三十四萬人而已……

冰冷的數據從來就不吸引人，然而當我置身現場，這座佔地 212 平方公里，將近大部分台北市的土地面積（註：台北市面積 272 平方公里，斗互克省約 10,956 平方公里），站在儼如巨型迷宮一般的難民營中央，聯合國難民署（UNHCR）標誌早已斑駁的白色貨櫃屋與棚屋接力往地平線盡頭延伸，強勁的塵捲風（dust devil）有如發了狂似地揚起一圈又一圈滾熱的沙塵，正午近五十度高溫，親眼目睹著戰爭的代價，是無數鞋盒似的貨櫃屋裡塞滿了顛沛流離的人們，眼前是那名騎著腳踏車在烈日下閒晃的青年，正穿梭在這片帳篷海洋的畫面，不確定是高溫抑或眼前攝人的視覺讓我感到昏沉，彷彿世界的這個角落正在塌陷，外人的漠視更形同落井下石，鼓起勇氣直視那苦難的深淵，裡邊的光影只讓你愈加暈眩。

二〇一八年八月，在挪威難民理事會（Norwegian Refugee Council，簡稱 NRC）工作人員陪同下來到斗互克西部，底格里斯河（Tigris）畔伊拉克庫德斯坦自治區與敘利亞及土耳其交界處的境內流離失所者收容營──班吉．奴達拉（Bajid Kandala 1 & 2）。這座 IDP camp 與稍後所拜訪的那些難民營有許多共通點──偏僻的地點，距離當地鄉鎮遙遠，大門口皆由手持卡拉什尼科夫（Kalashnikov）自動步槍的庫德斯坦敢死隊（Peshmerga）二十四小時警戒、

原先生活裡所擁有的一切，因戰火摧殘，此刻視線所及只剩臨時的替代，困在悶熱的難民營裡那黏稠的慘恐正點一點地剝蝕著對人生的諸多期盼，漫長的等待眼看著甚至將要取代自己的存在，夏天悶熱、冬季嚴寒的狹小帳篷裡正逐漸成為各式變數所擠滿……可曾試想過，在自己國家裡的難民，那究竟是何種感慨？猶如將「國家」那原本盛成有無數家庭的器皿重重地往地面摔去，破碎的人家無不四散逃命，由數不清的殘破家庭勉強拼湊成的那個「國」，又將如何才能重新博得百姓們的認同與信心？

光是想像那種至面的失去都需要勇氣。然而，這正是伊拉克庫德族自治區境內亞茲迪人打從二○一四年起迄今依舊煎熬的處境。

自二○一一年敘利亞內戰爆發以來，連同稍後二○一四至二○一七年間伊拉克與伊斯蘭國戰爭期間，伊拉克北部庫德斯坦自治區總計接納了數百萬名來自敘利亞的庫德難民與境內流離失所者（Internally displaced person，簡稱 IDP）。根據庫德斯坦自治地區政府（Kurdistan Regional Government，簡稱 KRG）統計，難民和國內流離失所者目前佔伊拉克庫德斯坦自治區總人口的 28%，其中超過 54% 的 IDP 被迫離開家園至少已超過三年。西北部的斗互克省目前的收容了至少三十五萬的境內流離失所者及超過十萬名的敘利亞難民，而整個斗互克省居民總數不過僅只

沒有景色比人類的歷史更淒涼。

—— Gerda Taro（格爾達・塔羅／德國戰地攝影師 1910 - 1937）

03 手背上的刺青是家鄉的名字／在縫紉機上縫合待療癒的傷痕

上，都纏繞著糾結的管線電纜，好似隱喻著某種心理狀態的前衛藝術裝置。這個基督教區裡沒有清真寺，幾間賣酒的店家門外貼滿了威士忌與德國啤酒的廣告紙，不遠處幾座大型建物的屋頂間同時豎著庫德斯坦與另一個少數民族亞述人（Assyrian people）的紅白藍旗幟，若回溯近代史上幾次庫德族人屠殺信仰基督教亞述人（Assyrian genocide）的血腥史實，在絕大多數庫德族人為遜尼穆斯林的地區，眼前幾座教堂塔頂醒目的十字架及仍一旁閃爍著的聖誕燈飾，是來到這裡前不曾期待看到的景致。

抵達庫德斯坦的首日清晨，眼前這座正被粉色晨光逐漸點亮的城市，猶如變孩熟睡時那紅潤的臉頰刷透動人。這股純真甚至顯得有些超現實，印象中飽受戰亂踩躪的土地不應平靜如此，此刻卻真實地在我面前流露出那動人的樣貌……

我不解為何眼前世界如此單純的狀態無法持續永恆？清醒後人們終究會以領土、種族、宗教、國籍、語言，或生存作為藉口持續鬥爭殺戮或戰爭……只見沸然的熱氣伴隨著日出緩緩往上竄升，地平線正浮現出那輕微顫抖著、仍蹊跼著、好似海市蜃樓般的景深。隱約可見遠方那座為山巒所環繞的古老城市，或更準確地說——一個尚未實現的渴望，那仍待釐清的輪廓而內裡正火燙的意志。我好奇，庫德族人心目中關於祖國庫德斯坦的模樣是否就與眼前這番意象類似？

召進總統巴沙爾‧阿薩德（Bashar al-assad）的政府軍服役，拿起槍桿對準其他那些被敘國當局視為眼中釘的庫德族的兄弟與姊妹們……故事還沒講完，幾名身著傳統阿拉伯長袍（thawb）同樣也是住客的男子打斷了我們的交談，似乎詢問著能住的可能，櫃檯領班先用阿拉伯語請他們稍等，將房卡遞給我時特特地湊身上前以細小的聲音說道：「卡片上房號並不是你實際的房間……」接著以那謹慎的眼神向阿拉伯人點頭示意，表示要先帶我上樓告知房間位置，電梯門關閉時他始終緊盯著櫃檯前那阿拉伯人的銳利視線讓我印象深刻，而房卡房號與房間號碼不符這件事更讓自己納悶，「非比尋常的意外是否隱喻著庫德斯坦與伊拉克貌合神離的窘態？」又或是來自宇宙某處的提醒——別忘了持續追問所有看似合理所當然的表象之下（房卡號碼），裡邊所潛藏的實質（我的房間）究竟又是怎麼一回事？旅途勞累我沒有繼續追問，然而，若對照接下來自己旅途中的所見所聞，抵達庫區首日，那弦外之音的暗示，好似某人早已替這個故事所寫好的楔子……

清晨五點，就在那扇正徐徐湧入燥熱空氣的窗邊，第一次有機會將這座尚未甦醒的城市給仔細打量一遍。附近多為兩層樓平房，一樓多半是店家、小吃或雜貨店、玩具店，不少理髮店、還有基督教福音禮品店、麵包店，以及停滿的工地與公園裡乾涸的噴泉……住家大半選用耐日曬的土色系建材，常裝飾著中東風味的造型與花紋，幾乎每處街角電桿

德族自治區與伊拉克共和國名義上雖仍隸屬於同一個國家,而艾爾比機場給人的第一印象,強烈暗示著那漸行漸遠的張力與不尋常,每個角落都流露出那個眼看即將誕生的新國家,不確定是否會被她自己,為巴格達政府及國際社會所接受前那青澀的模樣。

凌晨四點,機場外幾間正忙著收攤的小吃店,夥計們正使勁地沖洗著地板,緊鄰著大馬路的開放空間,加上店內座位的擺設與燈線,竟有種合攤快炒店的親切。對街黑漆漆的工地,預記的鐵皮圍牆後邊,是接連好幾棟未完工卻閒置著的高樓,起先原以為是戰爭下的破壞,而計程車司機繞彎局以無奈的手勢嚷道:「no money!」(註:伊斯蘭國阿拉伯語的名稱)」、「Bagdad……」、「no money……」之後才知道自二○一五年起庫德斯坦自治區由於國際油價重挫,艾爾比與巴格達持續繃的政治角力,再加上當時恐怖組織伊斯蘭國正逐步往庫德區福近,伊拉克庫德族人面臨了自治區成立以來最嚴峻的金融危機,許多大型建案紛紛停擺,公務人員的薪水發不出來,嚴重打擊了庫區原本正要起飛的經濟實力。

預先已往艾爾比基督教區(Ankawa)訂了旅館,大夜班櫃台工作人員是來自敘利亞庫德族的庫德族年輕人,敘利亞內戰爆發後選擇來到伊拉克庫德族自治區避難,護照早已過期,只是這時若選擇回到敘利亞恐纖得被徵

直到我抵達的四個月前才取消禁航的制裁，巴格達聯邦政府也於公投衝突後收回了艾爾比國際機場的管轄權。

然而，在這個目前隸屬巴格達政府的機場裡，卻連一面伊拉克國旗都看不見。

航廈牆面中央是那幅巨型庫德斯坦國旗，走道四周更插滿了小型庫區旗幟，彷彿急切地想要提醒旅人們這塊土地的真實身分。航廈牆外仍是黑漆一片，庫德族旗海上那顆（或好幾顆）金黃色的艷陽，正將機場地板映照得格外閃亮，只差沒有播放庫德斯坦國歌——那首名為〈嘿！敵人〉（Ey Reqîb）的進行曲在入境大廳歡迎外賓們的抵達……

檢查護照的海關們全數為庫德族自治政府的編制，我的旅行簽證也是由庫德斯坦自治區政府所核發，僅一行不起眼的小字註明著伊拉克聯邦政府的字樣。簽證上的語言為英文與庫德族語，省略了伊拉克主要官方語言阿拉伯文；然則庫區簽證只准許我進出伊拉克北部的庫德族自治區，若想要離開庫區前往鄰近艾爾比爾的伊拉克第二大城如摩蘇爾或其他「伊拉克城市」，得另行向巴格達政府申請「伊拉克簽證」。這個一九九一年波灣戰爭後，在西方勢力刻意干預下獲得實質自治權的庫德斯坦自治區，除了尚無自己的貨幣外，早具備了所有足以構成國家的基本要件：憲法、總統、國會、軍警，以及與伊拉克（.iq）不同的國碼網域名（.krd），官方語言為庫德族語，年輕一輩也不通阿拉伯話，庫

地大使館保持聯繫。對於兩河流域擁有數千年歷史的幾座城市，甚至早於基督教與伊斯蘭文明的庫德族故事，厚厚一

本《Lonely Planet》竟只有二十多頁介紹的事實讓我莫名興奮（終於讓我找到一連《Lonely Planet》那群專業旅

人都不熟悉的地點），而機艙內的那群庫德族人似乎比我還興奮──就在班機一降落、機輪剛碰觸跑道的瞬間，乘客

們便已紛紛主動解開座位上的安全帶，起身拿取行李，空服人員勸導的廣播如同背景音樂，飛機仍在滑行，機艙內一

半的乘客早已成排站在走道上列隊⋯⋯那歸心似箭的畫面讓我開了眼界，彷彿擔心出了一趟遠門家園隨時會為外人侵佔，

得立即趕回家看看的那種感覺。

午夜十二點從伊斯坦堡起飛，凌晨兩點十五分抵達庫區首都艾爾比國際機場。二○一七年九月，伊拉克庫斯坦自治

區政府舉辦了繼二○○五年後的二度獨立公投，選票上僅只一道提問──「你是否贊成庫德斯坦地區及其周邊成為一

個獨立國家？（Do you want the Kurdistan Region and the Kurdistani areas outside the Region to become an

independent state？）」近 93% 的選民投下贊成票（二○○五年的非官方公投，支持獨立的民意更高達 98%），這

讓巴格達政府以這項違憲的公投，為期兩週內的衝突讓庫斯坦自治區損失了近 40% 的領土，及自治區

政府主要經濟命脈──卡爾庫克油田，強行關閉了位於庫區首都艾爾比的外國使館，暫停所有飛往庫區的國際航班。

飛往伊拉克庫德斯坦首都艾爾比爾的登機門前，只見庫德族旅客們各個面色鐵青，只有那個帶著三個孩子旅行、小女孩

穿著迪士尼卡通《冰雪奇緣》T恤的年輕庫德族家庭那兒不時傳來孩子們嬉鬧的嗓音，身穿庫德族傳統服飾的祖父，不

奈地反覆送轉著那串褐色念珠（Misbaha），彷彿已在機場足足等了三天那種表情。離登機時間仍有四十多分鐘，乘

客們便已迫不及待提著行李湧向地勤櫃檯。班機上的乘客，從體面的穿著打扮看來，大多是具有經濟能力的庫德族人，

其中不少是來外地出差的生意人（註：近年伊拉克躍升為土耳其第四大經貿夥伴，土耳其與伊拉克的年貿易額超過

七十億美元，根據艾爾比爾土耳其領事館統計，其中65%與庫德族自治區有關），還有幾位搭著土耳其里拉（Lira）匯

率創下歷史新低之際來伊斯坦堡採購兼旅遊的年輕夫妻，以及那一行十多人由資深教授所帶領的芝加哥考古研究團隊，

放眼看去沒有其他背包客、更別提旅行團，我是唯一在登機門前讀著中東版《Lonely Planet》的乘客，附帶一提，那

本二〇一五年於伊斯蘭國（The Islamic State of Iraq and the Levant, 簡稱 ISIL 或 Islamic State of Iraq and Syria,

簡稱 ISIS）佔領伊拉克第二大城摩蘇爾之際再版的中東旅行手冊，伊拉克的章節只佔全書近六百頁中的二十三頁，僅

粗略介紹了庫德族自治區首都艾爾比爾與庫德區東部第二大城蘇萊曼尼亞（Sulaymaniyah），再勉強加上庫區境內面積最

大的湖泊 —— 杜坎湖（Lake Dukan）爾爾，至於其他伊拉克城市手冊裡註明基於動盪的情勢，不建議旅人將伊拉克

列為旅遊地點進而予以省略，包含情勢相對穩定的庫區，旅行手冊裡也屢次強調行前務必留意當地最新局勢，並與當

二〇一八年首度來到庫德族人的土地。途經土耳其轉機再飛往伊拉克庫德斯坦首都艾爾比。一但開始關注庫德族人糾結的過往歷史與地緣政治，旅行時任何再單純不過的資訊，例如機場名稱都讓自己敏感，甚至偏執地忐忑了好一陣子。

伊斯坦堡舊機場為紀念近代土耳其民族主義英雄——凱末爾‧阿塔圖爾克 (Mustafa Kemal Atatürk, 1881 - 1938)

特別命名為 Istanbul Atatürk Airport，Türk 意指土耳其人，Ata 則是土耳其語「父親」之意。一次世界大戰結束，

鄂圖曼帝國 (Ottoman Empire) 瓦解之際，原先鄂圖曼境內的庫德族人一度獲得西方將協助其獨立建國的承諾，不

料凱末爾所領導的土耳其獨立戰爭 (一九一九-一九二三) 逆勢反彈，與依樣一九二〇年鄂圖曼帝國代表與協約國所簽訂

的襄夫爾條約 (traité de sèvres) 佐樣安納托利亞平原 (Anatolia) 的希臘、亞美尼亞與法國等軍隊宣戰，帶領土

耳其獲勝的凱末爾迫使襄夫爾條約的瓜分鄂圖曼帝國領土的謀略，一九二三年七月在瑞士另行簽訂的洛桑條

約 (traité de lausanne) 不僅取消了襄夫爾條約的西方早先向庫德族人所允諾的自治，更讓庫德族人口中的「北庫德

斯坦 (Northern Kurdistan)」——安納托利亞高原東南部被併入土耳其共和國現代疆域，當今土耳其境內有超過

一千五百多萬的庫德族人，佔土國人口總數近兩成……

不確定究竟是因機場以那位輾轉造成庫德族近代史中戲劇性翻轉的土耳其國父來命名的關係，抑或只是民送轉機的疲累，

真正的道路是在一條繩索上，那條繩索並非懸於高空，而是貼近地面。與其說是供人行走，更像是用來絆住人們的步伐。

── Franz Kafka（弗朗茨・卡夫卡／奧匈帝國作家 1883 - 1924）

02 一個國家裡的男一個國家／房卡與房號不吻合的隱喻是故事的模子

在人們忙著區分「我們」與「他們」的今天，各式誤解與偏見充斥的當代社會，身為好奇故事的客人，唯一的努力不過

就是試圖靠近並看清眼前人事物原本的模樣。即便語言不通，近距離感受當地車德族人透過那獨特的方式與命運對話，

諸多讓人動容的故事，來這裡之前全然無從想像。無論網際網路如何普遍發達，好奇的眼睛必須親

自來到現場，與故事面對面時那真切的感受，絕對會影響原先你對世界的看法 —— 你目光所及不再僅只是彼此的差異，

最讓你驚豔的反而是那超越語言、膚色、國族甚或信仰等表象隔閡之外，同一顆太陽底下，共通人性（humanity）對

眼前生活那近乎一致的盼望與想像。

擁有過自己國家的庫德族人，散居於中東地區的人口近三千五百萬人，堪稱全球最知名，卻也最不為外人所熟悉的少

數民族。幾個世代透過犧牲自己青春，自由甚或性命卻始終堅持的傳承讓庫德族人感到自豪，即便遭遇再多苦難與阻

饒，庫德族人總是熱情地與外人分享那始終給捧在掌心的夢想及其美好，一心只想與你分享那照亮並守護著庫德族傳

統的那顆太陽，並希望前來拜訪庫德斯坦的旅人們，都能感覺就像是在自己家……

《牧羊人與屠宰場——庫德斯坦日記》裡的所見所聞則是我的野人獸曝。

始終相信好奇心會帶你到很遠的地方。這回來到伊拉克北部許多甚至連當地人都不常有機會靠近的故事現場，穿梭在

迷宮一般，店家如蜂巢密集排列的傳統市場（bazaar），清晨五點便湧入大批羊群與牧羊人的動物市集，還有規模儼

然市鎮，收容數萬人的難民營，人群提著鳥籠，懷抱著方才低價買進的家禽，每逢尖峰時段總是寸步難移的鴿子市集，

位於兩區購物中心戒制森嚴的精神病院，或者伊斯蘭國一度兵臨山腳下的古老修道院，以及蘇非派（Sufi）穆斯

林每週固定的聚會，信徒們挑著用髮舞向先知致敬的清真寺裡邊……在庫德斯坦，清醒時所目睹的一切比深夜夢境還

更超乎現實邏輯的想像。

境高峰期間，斯洛維尼亞軍方在邊界所設立的刺網圍牆依舊佇立在兩國間雜草早已叢生的田野，彷彿暗示著眾人——

一堵難以跨越的高牆正悄悄地在同理心日漸荒蕪的人心之間生根蔓延……

西方社會牙塔裡對外人的恐懼，與我在庫德斯坦的經歷呈現出截然不同的對比。

漫步在小鎮市集，對街小男生殷殷望見我身影，主動跑到面前用那生硬的英文說道：「welcome to Kurdistan！」

正想要問他的名字，那靦腆的笑容隨即消失在市集前的人海。小城裡每天固定拜訪的餐廳，在一整天筋疲力盡的拍攝之餘，年輕領班在方才那張張點餐單的背面補上一行訊息：「don't worry, it's your restaurant. (別擔心，這是你的餐廳！)」又一天早晨，麵包師傅在烤爐前一邊忙著擦拭著汗滴，一邊向我大喊：「Kurdistan is your country！（庫德斯坦也是你的國家！）」聽見那通常不會在麵包店裡聽到的問候語，卻著實讓自己感動莫名，顧不得濕潤的眼眶，胸前捧著熱騰騰、那師傅不願收我錢的庫德族麵包（Samoon），嘴角帶著微笑，我打心從心底感激有如此難得的機會近距離認識如此特別的一群人。

當你親身體驗過庫德族人的熱情，那感動不僅將跟隨你一輩子，那誠摯的熱力更悄悄成了你內在深沉的一部分。從未

性的「真實」——那些關於贏家眼中世界該有的樣子。

當你有機會親自來現場跟聽當地人的故事，與故事主角握手，知道他的名字，以及這裡人們的姓其實是否有類似的勇氣的名字時，你與眼前世界的關係突然間變得十分私人，你開始追問：「若換成自己，面對如此處境是否會有類似的勇氣？」斗互克（Duhok）市立醫院那位亞述基督徒的精神科醫師 Yusuf 告訴我，海珊政權垮台後伊拉克境內陷入無政府狀態之際，為了逃離阿拉伯裔伊拉克人針對自己家族接二連三的死亡威脅，二〇〇六年一月四日清晨六點半，父母帶著當時十二歲的他與哥哥和一些家當，狠狠地從原本在伊拉克第二大城蘇爾（Mosul）的家鄉一路逃往庫德族自治區的往事。「當時只隨身帶了一大箱自己珍藏的音樂卡帶，往庫區的那條路沿途顛簸，座位下方又塞滿了卡帶，很不舒服的一趟旅程……」他清楚地記得逃離家鄉的日期與細節，斗互克與蘇爾相距不到九十公里，那位醫生與家人們再也不願意回去那個當初匆匆逃離的家園，一轉眼已十二年……

二〇一五年，超過一百多萬的移民與難民湧入歐洲，在右派政黨與政客們刻意操作下，這幾年整個西方世界趨於保守的戒心，對外來者不再如過往般友善似乎成了社會的主流心態。政客愍恿群眾們對膚色、種族和宗教信仰與自己不一樣的外人保持距離，尤其於選前，透過恐懼與猜疑更針對自己分歧的輿論無忌憚地挑撥與提撕。四年多前難民潮

遙遠的明天，又將會是怎樣的變數等在眼前……

此刻，山腰上數百名身著著傳統庫德族服飾的年輕人，寬鬆長褲配上大地色系的平紋襯衫，腰間束有繫著匕首的大腰帶，

人手一具火把正緩緩從舊城市中心魚貫上山，這是伊拉克庫德族新年最壯觀的畫面，儼然像隻浴火重生的巨蟒，纏繞

著蜿蜒小徑緩緩登上山頭，抵達山頂的隊伍依序將火把投入山頂巨石前的火堆，熊熊火焰於是加倍猛烈，巨石上襯衫

早已為汗水浸濕的男子正激昂地揮舞著庫德斯坦旗幟，彷彿只有今晚沒有明天。仔細打量著火堆前，絢爛煙火下那一

張張歡欣慶祝新年卻不經意陷入沉思的臉，這個仍然期盼擁有屬於自己家園的心願有朝一日終能實現的民族，幾個世

紀漫長等待的心情，似乎只有染色體上盤繞著庫德族基因排列的那團古老火焰能理解。

兩趟旅行，幾乎所有當地結識的朋友們都有受先前八〇、九〇年代伊拉克海珊獨裁政權迫害而失去的家園或家人，伊

拉克庫德族自治區 (Kurdistan Regin of Irag) 內五十多萬的亞茲迪人許多仍在苦苦等待此刻仍被伊斯蘭國極端份子

藏匿在敘利亞偏遠小鎮的母親的歸返……這個庫德斯坦版的一千零一夜，故事主角們的心境與直視生活與奧現

實的豪情早已遠越自己想像力的邊界。而我們對於這個顯得神祕的民族、庫德斯坦地區過往歷史與當前局勢的認識

卻甚為膚淺，看似諸多資訊自由流通的網路世界處處充斥著強勢的西方觀點 (甚至偏見) ，虛應故事拼湊出某種選擇

庫德族的基因有如火焰。

當時最讓自己印象深切的是，將逃難現場邊境暗夜點亮的，似乎不是田野間燃燒可見的野火——而是這群庫德族人血

液裡，基因排列組合之間那固執、不輕言放棄的信念。庫德族男子們在火堆前替我空出了暖和的位置，就在那梜奧地

利軍警輪班看守的邊境育門前，我仔細打量著火堆旁，那一張張因生命歷練而讓五官更鮮明且篤定的臉，打從心底好

奇，究竟是什麼樣的文化背景與生活氣圍，讓這群在絕望的逃難場景前依舊盡情載歌載舞的庫德族人顯得如此特別……

那是二〇一五年我在邊境現場偷偷許下的心願，並開始計畫一趟反方向，前往庫德族人家鄉的旅行。斯洛維尼亞軍方

直升機不斷在頭頂頂來回盤旋，即便探照燈強勁的光束掩蓋了流星墜落的瞬間，邊境夜空的流星雄賞聽見了我的許願——

二〇一八年夏季與二〇一九年春天，兩度前往位於伊拉克北部的庫德斯坦自治區，在這裡的每一天，所目睹的一切都

彷彿電影畫面，比小說還不可思議的情節輪番於眼前上演。土耳其戰機不時針對藏匿在伊拉克北部山區庫德斯坦工人

黨（註：Kurdistan Workers' Party，簡稱 PKK，一九七〇年於土耳其境內成立的庫德族政黨和武裝團體，目前為西

方國家視為恐怖組織）的庫德族民兵進行轟炸，而小鎮郊區婚宴廳裡熱烈慶祝的亞茲迪（Yazidis）難民們同時正將昔

單開到最大，通宵跳舞的婚宴好像只是藉口——大肆慶祝的真正原因其實是將安然渡過的那一天。沒人能預見那顯得

們一塊兒分享，那著意失控的狂歡音量甚至盼望將 Nowruz 的歡欣連結到更遠處的磁場 —— 星球上有著庫德族人身影

的每一座城市和每一條街道上……

那那源自基因深處的熱力讓我感到到熟悉。只見此刻那節奏愈加激動的庫德族新年樂音，人們手舞足蹈興奮之餘忘情吶喊

的嗓音有如畫哪部電影的過場旋律，音樂繼續，畫面則轉場回到二〇一五／一六年秋冬之際，歐盟奧地利、克羅埃西

亞與斯洛維尼亞邊境逃難現場伍綿延數公里的場景。當時我就在倉惶的人群中央親眼目睹著那令人心碎的逃難場景

—— 數以萬計來自敘利亞、伊拉克與伊朗等地的難民與移民，在零下的低溫就就那樣那樣與未知的命運置待在那裡，殷切

盼望著那以「活著」為目的的長途跋涉，當太陽再度重新升起將會有嶄新的劇情……就在那波應不堪的人潮裡，那以

希望所譜成的旋律，由豪邁與惆悵交織成怕敷的獨特嗓音立即吸引了我的好奇 —— 在徹夜苦候、大排長龍的隊伍後邊，總

會遇見一群來自不同國家的庫德族人，執意透過歌聲與營火來鼓舞那飽受煎熬的靈魂。即便前方可能是更危險惡的旅程，

家族一行人不分男女老少，手牽著手簇擁在火堆前，在軍響嚴盟監視的視線之間，激揚地唱出撃著遙遠家鄉的思念，或

將途中不足為外人道的眼淚與心碎透過歌詞和音樂，如同某種儀式般就將大聲傳唱，讓那堅定的心願依隨火苗和火焰

紛飛，與遙遠甚或古老的一個什麼嫣然相連，最後才與燼人歐陸零下低溫的冬夜……

二○一九年三月二十日，我在距離伊拉克庫德族自治區首都艾爾比（Erbil）六十公里的山城阿克立（Akre）準備參加

晚間庫德族年度盛事——庫德族新年「Nowruz」的慶典（註：在庫德族語裡，「Now」意即「現

在」）。平時居民人口不足兩萬的小鎮每年適逢 Nowruz 節慶期間皆吸引了數萬名來自伊拉克與旅居在外的庫德族人、

和慕名而來的遊客們，一同感受這最重要的庫德族傳統節日。當夕陽西下，手持火把的青年隊伍將從山腳下一路步行

至懸掛有巨型庫德族旗幟的山頂，接著是繽紛煙火的施放，每每讓平時只見牧羊人與羊群的小山城搖身一變成了當地

人心目中庫德族新年的首都（the capital of Nowruz）。下午三時，通往山頂的人潮即接連湧現，更塞滿這山正後邊一

波接一波大排長龍的車潮正不斷往古城中心傾注。山頂上是片壯闊的大草原，放眼望去盡是穿著新衣的庫德族家庭與

三五成群的年輕男子們，少說也有上千人，人潮聚在各自角落圍成一個個圓圈陣列，用從山腳下扛來的音響，透過明

顯破音的最大音量播放著慶祝庫德族新年的歡樂音樂。由古老雙簧管當樂器 Qernête 所吹奏出的悠長音律、激昂的鼓

聲伴佐以歌手奔放同時帶著幾分感傷的嗓音，眾人手們就造樣手拉著手，在綠草如茵的田野，那些造型粗獷星裸露在

芳草之間的幾塊礫岩上歡欣起舞，彷彿老早便計畫好似的，山頂上密而而如蟻群的人潮齊心想要將新年同樂那巨大的

喇音與能量，不只傳遞到自治區外，更放送到此刻仍生活在爭議領土（disputed territories）如卡爾庫克（Kirkuk）、

那些仍為巴格達管轄的庫德族人土地上，甚或與遠在伊朗、敘利亞及土耳其境內長年忍受當地政權打壓的庫德族同胞

當你有一個不尋常的經驗時，在某種程度上，你會感到你和那群擁有同樣經歷的人站在同一個陣營……

—— Susan Sontag（蘇珊・桑塔格／美國作家 1933 - 2004）

01 盤繞著國族基因的古老火焰／庫德斯坦版的一千零一夜

獻給那些仍在盼望的人們

牧羊人與屠羊場——康德斯坦日記

張雛

Shepherds and the Slaughterhouse
by Simon Chang